名畫的構造

絵を見る技術
名画の構造を読み解く

秋田麻早子 著

蔡昭儀 譯

目次

序章

你只是觀看，
並沒有觀察啊，華生！

——圖像識讀（Visual literacy）

好想看懂名畫！

近來，社會各界似乎對歷史名畫的關注與期待日益增高。而我對繪畫感興趣，除了單純希望看懂名畫的價值，坦白說，也是深感自己應該要有這方面的素養。大家的動機又是如何呢？

無論如何，希望看懂歷史名畫的人確實越來越多。

然而，雖說看畫只要隨自己的心意欣賞，但我們卻往往因「似懂非懂」而感到窘困，懷疑自己是否不該任意解釋。另一方面，總聽說對畫作一定要深入了解才能看懂，又覺得好像非好好用功不可。

完全憑感覺或靠知識補強，其實兩者都有必要，對自己敏感度沒有自信的人，學一點知識來彌補看畫的眼光也不失為一個好方法。

「觀看」和「觀察」的不同

「完全憑感覺」與「藉助知識」之間有何不同？重點在於「觀察」的角度。

人在看待事物的時候常常是漫不經心，因此遺漏了許多資訊也毫不自知。名偵探福

爾摩斯和他的助手華生就是一個典型的例子。

「你只是觀看，並沒有觀察。我一看就知道。比如說，你應該常常看到從門口到這個房間的那個樓梯吧？」

「對啊！」

「你看了幾次？」

「這個嘛，有好幾百次吧。」

「那總共有幾階？」

「幾階？我不知道⋯⋯」

「這就對了！你並沒有觀察。這正是我說的重點啊。我告訴你，那個樓梯有17階，因為我不只是看，還仔細觀察了。（以下省略）」

亞瑟・柯南・道爾《波西米亞的醜聞》

「觀看卻不觀察」——差別在哪裡？華生當然有看的能力，也有數階梯的能力。但是他卻答不出來樓梯有幾階，只因為他一直都是漫不經心地看。換句話說，他總是隨便

看看，看了幾百次，也洞察不到什麼。

福爾摩斯不一樣，他不會漫無目的地看，而是時時刻刻帶著提問觀察，這些提問發揮著**計畫（觀看的方案）**的作用。即使是單純地看著樓梯，循著數量的方案，實際數一數，就可以得到樓梯有17階的資訊。只要有計畫，每個人都可以藉由觀察得到收穫。

欣賞畫作也一樣，**只是觀察就能獲得的資訊非常多**。那麼，觀察畫作必須具備什麼樣的計畫呢？受過美術訓練的人與沒有受過訓練的人，從眼睛的動作和著眼點就能看出其中差異。

「眼睛的動作」不一樣！

左頁的圖是利用「眼動追蹤器」紀錄觀看者看這張照片（海浪中出現一名女子的臉）時眼動的情形。

右圖是**受過美術教育的人眼睛的移動**，可以看出他的眼睛平均分布在畫面的上下左右及角落，視線不會停滯在特定一處。而左圖是普通學生，他的視線只集中在中央的人臉部分，對背景，尤其是畫面的兩側幾乎看也不看。

換句話說，知道如何觀賞畫作的人，不只是引人注意的地方，主題與背景的「關聯

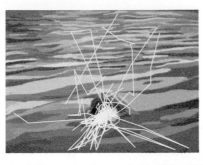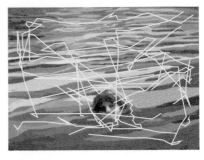

（左）普通學生的視線。（右）受過美術專業教育者的視線。
根據Vogt, Stine, and S. Magnussen. "Expertise in pictorial perception: eye-movement patterns and visual memory in artists and laymen" Perception 36.1（2007）91–100. 重新製圖。

性」也會一併考慮，而對欣賞畫作不熟悉的人，就只會注意視線停留的地方。**兩者的眼動完全不一樣。**如果讓福爾摩斯和華生戴上眼動追蹤器，想必也會得到相同的結果。

還有其他研究發現，受過美術教育的人與沒有受過的人，對繪畫的描述重點也會不同。前者會指出「輪廓線的有／無」或是「顏色很突出，造形很醒目」等這類與**造形相關的要素，**而後者則傾向描述「明／暗」這類模糊的印象。

另有一個例子也可看出視線重點的不同。昭和時代的名作家司馬遼太郎，有一次在兵庫縣一個叫室津的地方看見竹久夢二的畫作（請見下一頁）。他向同行的插畫家須田剋太問道：

「你喜歡夢二的畫嗎？」

司馬說：「我從小就不太理解夢二的感傷。」，畫師卻說：「這幅畫的造形，真是無懈可擊啊！」對此，司馬感到很驚訝。他總感覺陰柔的畫作，沒想到竟是無懈可擊，令他很意外吧。

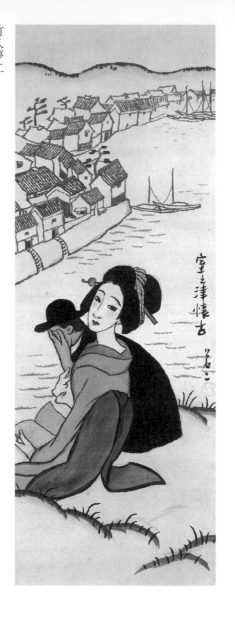

竹久夢二
《室之津懷古》1917年

兩人之所以有差異，是因為司馬遼太郎著眼於「畫的筆觸」等表面特徵所感受的印象，而畫師則是看著畫的設計（構造與造形）而講述。他們對同一幅畫從不同的兩個側面來看，各有各的觀點，無關誰對誰錯。

所謂「懂得看畫」，不只是表面的印象，還應該要從線、形、色等造形面的重點來

觀察景物的配置與構造。

當然，知道歷史背景或畫家的側寫，對於深入畫作的意涵也相當重要。但在這之前，我們必須先學會觀察的方法。福爾摩斯曾說他的工作必須具備「觀察與知識」，而我的美術史老師告訴我「美術史家要當個好偵探」，因為那也是個要將觀察到的事物對照知識，才能深入了解的工作。不懂得觀察，就不會活用知識。

看得懂形式就能理解意思

接著我們來看看專家如何欣賞繪畫作品。在哈佛大學教授美術史的珍妮佛·羅伯茲（Jennifer L. Roberts）是殖民時代後美國繪畫的專家，對教育也相當熱衷。據說她的上課方式很特別，他要學生毫無準備地去到美術館，花3小時欣賞一幅畫作，將自己的發現寫成報告。如此能讓學生實際感受自己平常有多麼不注意。

她也撰文介紹這個方法，以自己欣賞一幅畫作為例，詳細敘述花費多少時間，發現什麼樣的特徵。

各位讀者也可以試著觀賞下頁的畫作，將自己想到或發現到的寫下來。之後再與羅伯茲的觀察做比較，應該就能感受到自己有哪些地方沒有注意到。

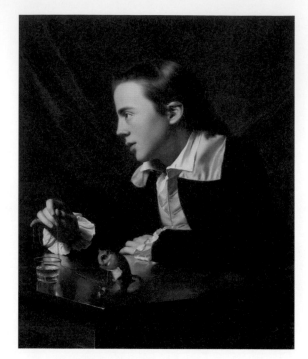

約翰・辛格萊頓・科普里
《男孩與松鼠》**1765年**

我先簡單描述一下這幅畫。

男孩面向畫面的左側，穿著粉色衣領的黑色外套，裡面則是白色衣領與荷葉袖的黃色襯衫，右手的手指上纏著一條鍊子。男孩向上看著，嘴微微張開。他的背後掛著純紅色抓皺的布幔。前面是一張桌角朝著你這邊的桌子，上面有一個裝著水的玻璃杯，鍊子

綁著松鼠，還有松鼠旁邊散亂的食物外殼。桌面擦得光亮，男孩、杯子和松鼠的倒影清晰可見。

這幅畫的內容大致如此。

接著再看看羅伯茲的觀察過程。

- 9分鐘後……發現男孩的耳朵形狀與松鼠腹部的白色部分輪廓線一樣。

由此得知男孩與松鼠是對比關係。男孩看似做白日夢般恍惚，而松鼠則是專心在吃東西。

- 21分鐘後……發現男孩纏著鍊子的大拇指與小指相距的寬度，與玻璃杯的直徑寬度一樣。

這是科普里製造的一種錯覺。手看起來像是在杯子的正上方，但其實杯子在前，男

孩的手在後。手指間的寬度原本比較大，因為遠近法的關係，遠處的東西會畫得比實際小，所以看起來才會是一樣的寬度。

- 45分鐘後……發現背景的紅色布幔皺褶中，有許多與男孩的眼、耳、口、手相同的形狀。左側的皺褶是右手食指的弧度，手長的弧度，也和眼睛的形狀相似。而右側的皺褶像是耳朵和嘴巴。

男孩的眼、耳、手畫法原本就容易令人留下印象，吸引注意。而背景一直重複這些**形狀**，羅伯茲推測這是畫家意圖強調視覺、聽覺、觸覺等感覺器官。

以上的內容，全部都是只需要「看」就能得知的事。但即使是經驗豐富的哈佛教授，也要花將近1小時的時間。既然如此，我們觀賞畫作時，也要有所覺悟，必須花這麼多時間，才可能觀察到這樣的細節。另外，看到她指出相同形狀或寬幅的部分，大家或許會訝異於「竟然要看得這麼仔細」，但我認為**有這些觀察，才能結合解說**。

再補充一點，有關這幅畫的背景，這是美國畫家科普里初次提供給英國畫展的作品，並藉此在英國打響了名號。羅伯茲解讀畫家應該是將「橫渡大西洋的挑戰」這個主

題，藉著能在高空跳躍的松鼠來表現。這樣的解讀乍聽之下像是單純的聯想，但根據當時的帆船多以松鼠或飛鼠來命名，便提高了可信度。

可以確定的是，刻意在各式各樣質感的物品上表現，是畫家意圖向倫敦展示自己的繪畫技巧。透明的玻璃、水、金屬、木桌、桌面上的倒影、各種布料、動物等，看似雜亂拼湊，但如果是為了展現描繪的能力，倒也不難理解（而這幅畫在畫展上獲得的評語就是過度描繪無謂的細節）。

以上是如何觀察繪畫的造形部分，與深入理解畫作的關係，這雖然只是一小部分的面相，卻也能窺探一二。繪畫的造形與意義，兩者之間有著密不可分的關係。

這本書教你「怎麼看」

我自己是專攻西洋美術史，鑽研古代美索不達米亞美術。古代的文字史料不比近代

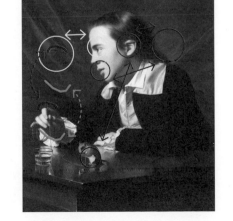

美術，只能靠解讀作品來獲取資訊。由於我曾經受過嚴格指導，懂得徹底觀察型態並進

行描寫，自學生時代，我就很喜歡鉅細靡遺地觀察美術作品的造形。

專攻美術史，必須從古代學到現代。各個時代、不同畫家的特徵等，例如只針對波

提切利（Sandro Botticelli）畫作中的手指部分，列出一覽表來比較，關於分辨的訣竅也

有具體的教學。因此，即便一開始完全不懂，在大學、研究所的反覆學習之下，每個人

都能學到鑑賞的技能。

不過，我在10年前開始「指導繪畫鑑賞」時，雖然可以針對個別的畫作詳細說明，

卻沒有一套簡單的方法適用於欣賞所有畫作。而且，對於「一幅畫之所以優秀的理由」

這麼基本的問題，我也無法作出有說服力的說明。

這時我才意識到，有別於讀寫、欣賞方法，**即所謂的「圖像識讀」**，是我從未學過

的。歸根究柢，如果人們還不懂怎麼辨識繪畫的表現手法，也就是造形，就必須先從這

裡教起。

為此我翻閱了一些前人有關造形分析的文獻書籍，像是邁耶爾・沙皮諾（Meyer

Schapiro）、恩斯特・貢布里希（Ernst Hans Josef Gombrich）、魯道夫・阿恩海姆

（Rudolph Arnheim）、亨利・藍欽・波爾（Henry Rankin Poore）等，無奈內容都艱深

難懂。而且，從這些分析也很難立即看出與其他要素有什麼關聯。我拿著零碎片段的資料，將名畫依時代別逐項比對，在確認歸納是否通盤適用的過程中，終於有了新發現。那就是這些名畫在造形上都有相當高的完成度。這正可說明傑作之所以是傑作的埋由。

不過，要將這些內容傳授給別人，卻又是另一回事。4年前，我為商界人士開了一個「學習名畫鑑賞的技術」講座，發表這一連串研究的成果。我嘗試了各種說明的方法，例如請學員具體說出眼睛所見的事物，或以輔助線說明欣賞繪畫作品的方法等。最後在說明「眼睛的動作不同」這一點時，我看到學員們恍然大悟的表情，才確信這就是關鍵。

我在講座的過程中得知許多人都需要這樣的知識，有人說這才知道該如何欣賞繪畫，也有人說去美術館的樂趣因此增加不少。我原本以為，強調繪畫的欣賞技巧有助於廣告設計或攝影的應用，可以吸引大家對名畫的興趣，沒想到實際上單純想深入了解名畫、細細品味的人遠比以應用為目的的人更多。

這本書除了原本講座的內容，更設計了許多練習問題來充實解說。相信大家看完每一章都會有驚喜的發現——「真的耶！的確是這樣！」

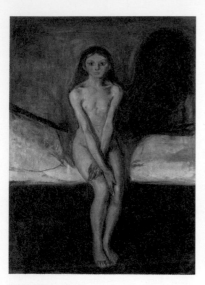

愛德華·孟克
《青春期》1894-95年

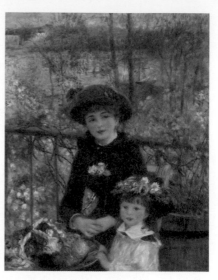

皮耶·奧古斯特·雷諾瓦
《陽台上的兩姊妹》1881年

什麼是敏感度？

可能你會覺得很難，但其實一點也不。

你可能不相信，沒有受過美術教育的人，也可以正確讀取造形，你只是無法具體說明自己看完的感受而已。

上面這兩幅畫都是描寫少女的作品。就算你對作品的背景一無所知，右邊的畫看起來就是「明亮的感覺」，令人感覺安心，而左邊的畫卻讓人感覺「不安」，瀰漫著一股壓迫且可怕的氣氛。這些印象都是來自於配色、筆觸、線條和構圖等各種**造形語言**的表現，其實大家都接收讀取到了。只是，與先前司馬遼太郎的例子一樣，說不出這種感覺是因為哪個地方的什麼東西，就認定自己看不懂吧。

而受過美術教育的人看畫的時候，多多少少會意識這些要素。換句話說，他們會帶著「為什麼感覺明亮」或是「為什麼用這樣的顏色」這些提問觀看。我們稱這種懂得欣賞畫作的「方案」為「觀賞的敏感度」。

有些人就像福爾摩斯刻意訓練自己，日積月累下來，就能自然地抓到重點。在旁人眼中，他們似乎天生就有這樣的本領。不過，姑且不管他們自己是否有自覺，這其實是經驗累積出來的。只要懂得觀察的概念，時時留意，敏銳的眼光是可以培養的。

我們過去所學的「繪畫欣賞」

過去許多專家曾經對「普通人也能欣賞畫作的方法」提出各種建議。我們一起來看看其中最有名的兩種方法，並整理一下各有什麼優缺點。

首先是紐約近代美術館（MoMA）知名策展人雅美莉亞・阿雷納斯（Amelia Arenas）所提案的**對話型鑑賞**，在觀賞畫作時將自己的發現、感覺，化作言語與人交流。不探討畫作的背景，只是藉著對話加深觀賞的體驗。

這個方法並不是沒有缺點，只是對話的雙方可能會因各自的主觀而無法繼續深入。想更了解畫作的內容，或是希望從客觀角度來觀賞的人就不太適合。

　　序章　你只是觀看，並沒有觀察啊，華生！──圖像識讀（Visual literacy）

不過，這個方法還是有許多優點。無論有沒有專業知識，每個人都可以參與，和他人分享體驗，也有機會得知有別於自己的觀點。我也曾經參加過，尤其是溝通能力好的人，特別推崇這種方法。但對於不善言詞的人來說，這可能會使他們緊張。

另一個是紐約弗里克收藏館（The Frick Collection）的講師，艾米・赫爾曼（Amy E. Herman）所開發的「感知型鑑賞」（Art of Perception），就如先前觀賞科普里的畫作那樣，觀察藝術作品，藉著轉化成話語的過程，提升自己的觀察力。不過，這個方法雖然可以帶領我們加深對繪畫的理解，但主要還是著重在提升整體的觀察力。

阿雷納斯與赫爾曼的共通點在於強調「言語化」的過程。前者主張要與他人交流，而後者則是磨練細微的觀察力。美術史的研究也很重視「用語言描寫」，言語描述能使人更主動觀察，也更能客觀看待眼睛所見的事物。

這兩種方法，都是為因應美術館觀眾越來越少的「美術館寒冬時代」所精心規劃努力的結晶。因此，他們強調不必鑽研艱深的學問，可以輕鬆地實踐，還能結合商業，在其他方面也有許多助益的優點。

無論哪一種方法，都會增加我們讀取的資訊量，要分析這些內容，就必須有更進一步觀察的計畫。

看懂「繪畫原來是這麼回事啊」！

那麼，所謂的方案，具體有哪些內容呢？將畫作的設計依要素做分類，這些要素各有什麼效果，一邊提問、一邊觀賞。本書分為6章，將會透過各種方案，逐步解析「繪畫原來是這麼回事」。

在〈第1章〉，我們要學會判斷畫中的「主角」在哪裡。配角為何是配角？與主角是什麼關係？將會一一浮現。如此即使不知道畫作的背景，也能大概看出描繪的是怎樣的故事。

我們都希望能培養出經過美術教育薰陶的眼動，你在〈第2章〉就可以學到。其實畫作當中都有指引順序的「路徑」，找出路徑，就可以像受過美術教育的人一樣觀賞了。即便不知道繪畫的路徑，一幅畫協調與否，我們還是能隱約感覺得出來。〈第3章〉我將解說所謂「平衡」是怎麼測量、判斷出來的。名畫一定都很平衡，那也是因為人們在不知不覺中做出判斷，淘汰掉不平衡，只留下好的。

相信有許多人不曾想過平衡的問題，相對的，只要聊起「顏色」大家就能侃侃而談。這是因為顏色總是讓人印象深刻，但如果事前沒有做過功課，也很可能只是看看色彩運用就沒下文了。〈第4章〉我將針對「色彩」的作用，從三個觀點來探討。而在此

之前的準備工作，就是先思考一下**顏料這種物質**。

先前看的這些要素，要如何分配在畫面當中，就是〈第5章〉的主題。畫面裡的色彩或線條該如何配置，與作品的主題有很大的關係。名畫總是「意象鮮明」，其原因何在？──**比例的重要功能**是理解作品的目的與效果必備的知識。知道了**名畫背後的構造**，你一定會大吃一驚。

最後在〈第6章〉我們要思考「表面的特徵」與「構造」。這就是司馬遼太郎與畫師之間的差異所在。不帶任何目的的觀看，多半會因〈第4章〉談的色彩，或是這裡的表面特徵所左右，與構造分別思考，才能理解其中奧妙。我們將細細觀賞幾幅珍貴的作品，好好複習一下全部要素。

有了這些方案，就能看懂繪畫作品都包含了哪些設計。學會正確觀察肉眼可見的部分，明白了名畫令人驚嘆的箇中道理，便知道自己的感受到底是來自畫中的什麼地方。

換句話說，**你將能具體理解自己的感性**。訓練圖像識讀的基本技巧，也能讓自己的美學意識更客觀。

學會如何正確觀察之後，還可以利用網路，盡情搜尋更詳細的資訊。我真心希望大家能藉由這個方法，**培養真正屬於自己獨到的鑑賞眼光**。

最後，我還準備了簡單的評量表，幫助大家發掘自己內心的美學意識。不僅能知道繪畫作品該如何觀賞，還能掌握自己的喜好和美感。歡迎大家試試看。

世上充滿著「不用觀察也顯而易見」的事物

華生聽完福爾摩斯的解說後，不禁感嘆：「聽你說明推理……我才發現事情原來簡單得不得了，根本輕而易舉。然而在你將推理的順序一一說明之前，我就只是漫不經心。即使我的視力其實跟你差不多呢。」

觀賞畫作也是一樣的道理，說穿了其實再簡單不過。不過，光靠我一己之力，也不可能對所有的著眼點鉅細靡遺地觀察，我只是和華生一樣，認為自己與諸多前輩的眼力一樣好而已。

我藉由本書介紹「鑑賞名畫的技術」，旨在為帶領大家暢遊歷史名畫這片人類至寶的大海，提供一份像是地圖或攻略的指引。用這個方法觀察，你就會發現這些名畫確實是經典傑作，**「世上充滿著不用觀察也顯而已見的事物」**，這是福爾摩斯的名言。

接著，就讓我們一起去發掘這些「不用觀察也顯而易見的事物」吧！

為何過去怎麼從未察覺。

這幅畫的主角在哪裡？

——牽引眼動的焦點

如何尋找一幅畫的主角——「焦點」

為什麼這個地方很顯眼？

當我們面對一幅畫時，該從哪裡開始看起呢？姑且在視線停留的地方多看一下，片刻之後，覺得差不多就這樣吧。感覺自己好像只是走馬看花，卻仍帶著這一點點不安走出美術館——這樣的人應該很多。

換個角度想想，當我們與人初次見面，首先應該是看對方的臉。繪畫中也有相當於「臉」的部分。我們看著對方的臉，打個招呼，然後一邊觀察一步步了解這個人。看畫也是一樣，要先找出相當於臉的「焦點」。那裡就是觀賞一幅畫的起點。

「焦點」（Focal Point）指的是畫中最重要的地方，它是一幅畫的主角，也是畫家最希望人們看見的地方。

本章將帶大家一起探索畫作的焦點。這個部分何以成為「畫的主角」？觀賞時一邊思考其中理由，就不會再有只看過畫中最顯眼的地方就草草結束的遺憾，可以更深入欣賞畫作整體。

高橋由一
《鮭》1877年

要找出焦點其實很簡單，我們看畫時，第一眼注意到的地方，那裡就是這幅畫的焦點。

例如高橋由一的《鮭》。看第一眼就知道鮭魚是主角了吧。因為背景是單一色調，除了鮭魚再沒有其他東西了。

大家應該都聽過「主題與背景」（Figure and Ground）。這是視覺心理學的用語，當我們辨識一件東西，其「主題」的外形會浮現出來，而其他部分則退成「背景」，這幅畫中的鮭魚就是「主題」，從單一色調的背景中浮現出來。

你的視線是否被鮭魚的臉部及身體被切去的部分所吸引？像這樣有臉部，或是只有一個顏色不同的地方，都容易受到注意。

再仔細看，會發現單一色調的背景上方比較暗，鮭魚的左側畫有陰影。如此一來，臉部和魚肉部分看起來就有鑲邊的效果。這也是我們的視線會注意鮭

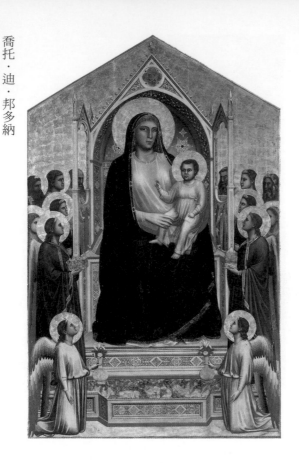

魚的理由之一。這幅《鮭》很有

名，畫家將色彩與明暗掌控得很

好。

接下來的這幅畫，你看得出來

焦點在哪裡嗎？

喬托的《莊嚴聖母》畫中有許

多人物，還有椅子和高台，看上去

比《鮭》的畫面更擁擠。不過，抱

著孩子坐在中央的女子就是主角，

這點應該無庸置疑。**清楚又巨大地**

在正中央，一副震攝眾人的氣勢。

相信沒有人會以為站在左後方的人

是主角吧。

在此稍做歸納，人會瞬間關注

的部分，大致可分成五個特徵：

1. 畫面中的唯一（主題與背景很明確）

2. 熟悉的容貌

3. 只有一處顏色不同

4. 畫面中最大

5. 在畫面正中央

其實不必多說，大家平時應該也是根據這些特徵來分辨「主題與背景」。

畫家們很清楚這樣的視覺性質。有了這個概念，再思考畫家如何控制背景不過於醒目以凸顯焦點，就能看出畫作的整體性。

以上這兩幅畫都是焦點明確的作品，所以比較簡單。名畫如果都這麼單純清楚就好

了，但我們還是有機會遇到令人摸不著頭緒的畫作，只靠剛才列舉的五個方法可能也無

法解讀，我們還需要更多線索。

找出光在哪裡！

人總是無意識地被發光的地方所吸引——更正確地說，是**明暗**

落差大的地方。人的眼睛看到對比強烈的事物時會很敏感，自然會

多看一眼。

仔細想想，你現在讀得到這篇文章，是因為白紙印著黑字，明

暗對比分明的緣故。繪畫作品以線條或造形表現，但無論是直線、

曲線、圓形或四方形，也都是因為與背景有明暗落差，我們才看得

出來。

畫中有明暗差別的地方自然醒目，那就是畫家最希望大家注視的地方，換句話說，

他是用盡心思**將焦點放在明暗落差最大的地方**。《鮭》或《莊嚴聖母》也都一樣。要找

到焦點，設法找出「哪裡的明暗對比最大」，那裡就有線索。反過來說，如果一幅畫除

了最搶眼的地方之外還有別的強烈對比，那就是焦點模糊的失敗作品。

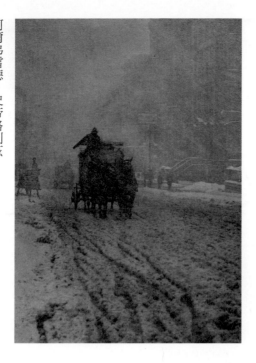

阿爾弗雷德・史帝格利茲
《冬——第五街》1893年

看彩色畫時，轉成黑白比較容易看出明暗。還不習慣的讀者，建議可利用黑白複印試試看。

讓我們馬上練習看看。左邊這張照片的焦點很明顯，我們可以試著從明暗對比的觀點來說明主題如何醒目？

中央稍微靠左的馬車部分巨大又明顯，是畫中唯一的色塊。這裡是明暗對比最大的地方，肯定是焦點。再確認其他部分的色彩濃淡都不比馬車突出。

這張照片以暗處為焦點。一般都是明亮處，也就是白色的地方比較醒目，但若背景為白色，黑色的東西就成為「主題」。無論明或暗，重點是周圍低調，凸顯「主題」的孤立。

接下來我們再連續看4幅畫，請大家注意明暗對比，仔細找找焦點在哪裡。

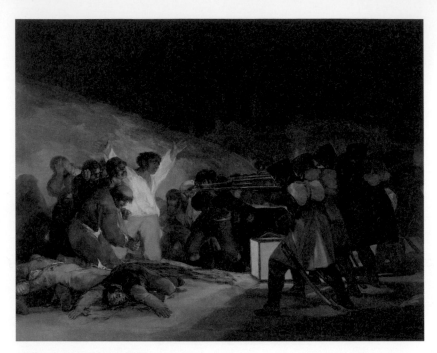

法蘭西斯柯・德・哥雅
《馬德里，1808年5月3日》**1814年**

　　巨匠哥雅的代表作之一。對比最強烈的地方就是畫面左側舉起雙手、身著白上衣的男子。他並不是在畫面的正中央，也沒有比其他人高大。但是，聚光燈照在他身上，明暗的對比就是關鍵，我們也因此知道他是主角。

　　還有，他的黑髮在聚光燈中，使得頭部成為最顯眼的部分。如果他的頭髮是

棕色或白色，就可能被融入背景之中。他周圍的人穿著深色衣服也是為了凸顯這個人物。畫面右側是光源的照明設備，畫家也調整其色澤不搶走主角的光彩。

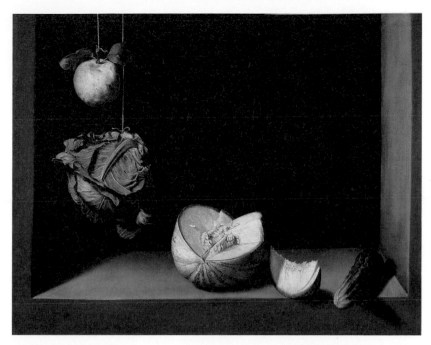

胡安・桑切斯・科坦
《溫桲、捲心菜、甜瓜、黃瓜》1602年

　　這是西班牙畫家科坦在17世紀初的作品。明暗的強烈落差是「巴洛克」時代的特徵之一。這幅畫的光與影也確實清楚對比。畫中的蔬菜、水果造形立體，彷彿從背景當中浮現出來。

　　尤其是正中央的甜瓜切口，是對比最強的地方。在黑白效果之下更是一目瞭然。右邊甜瓜切片的色澤雖然也同樣明亮，但陰影略遮，尺寸也較小。甜瓜本體在畫面中央軸的主角位置上，是尺寸最大的物品。這幅畫中，甜瓜的明暗差別最大，其他就相對低調，清楚地顯示出主角與配角的主從「序列」。

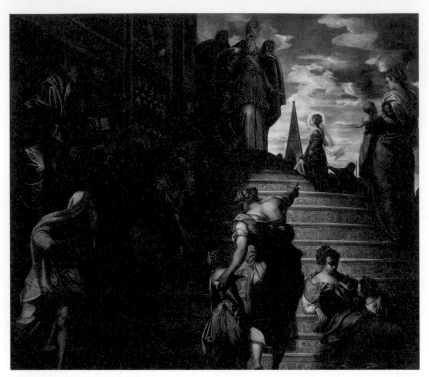

丁托列托
《聖母參拜神殿》1553-56年

說起這幅畫的焦點，畫面的右上角象徵太陽的金字塔型建築，站在右側的少女瑪利亞，是整個畫面明暗差別最大的地方。

這幅作品的難度在於，焦點的瑪利亞畫得很小，又不在畫面的正中央。這樣的構圖下，明暗對比就成為很大的線索。

丁托列托的作品常見這種將主角小小地放在極端的角落。即使不是大大地在正中央，也能凸顯主角的手法著實令人讚嘆。就像花椒雖小，卻也足以辛辣提味。

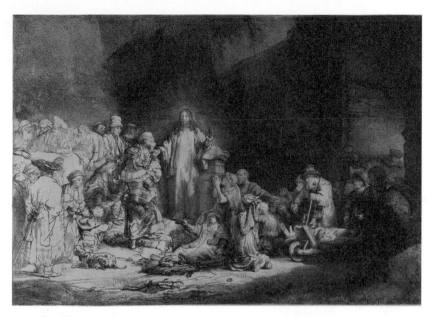

林布蘭・范・萊因
《基督醫治病人》 **1648年**

　　畫中有一大群人，只能微微看出一點對比較大的，就是站在中央的人物。從他身後的光背，以及比其他人高出一顆頭的位置也可以看得出來。

　　這幅畫的標題是「基督治癒病人」，耶穌基督當然是焦點。問題在於林布蘭如何掌控位置和明暗，來凸顯耶穌。

　　耶穌部分的對比若更強烈一點，就可以馬上看出祂是主角。但這幅畫裡的耶穌與周圍的人群一般大小，也沒有很明顯的明暗對比。林布蘭這樣的安排是為了描繪耶穌的親近感。他不用誇張的明暗對比來凸顯耶穌，反而在不過度顯眼的範圍內，呈現耶穌與人們融合在一起的神聖感。明暗拿捏得恰到好處，也是林布蘭令人激賞的理由。

我們可以利用明暗的對比來尋找繪畫作品的焦點，從史帝格利茲照片的強烈對比，到林布蘭的內斂手法，都各有千秋。此外，焦點不一定要大大地放在正中央，只要明暗差別夠強，仍是亮眼的主角，丁托列托的作品就是很好的例子。

每一幅名畫的明暗對比都經過畫家的深思熟慮，是觀賞時最有力的線索。不過，這就能看遍所有作品的焦點嗎？……當然也有看不出來的作品。我們還需要另一種線索。

線條集中在哪裡？

以林布蘭的作品為例，我們從明暗對比看出耶穌基督是主角，但其實使祂凸顯出來的，還有另一個要素。

背光效果。

背光要如何呈現，就是利用集中線。背光通常用來表現神聖，告訴觀眾「這裡很重要喔」，利用線條的集中，達到視覺上的效果。集中線可以聚焦，也可以擴散。漫畫也常用這種手法來強調。**線條朝著一點匯集，可以強調重要性。**

「線條往哪裡集中？」有了這個線索，即使是明暗對比較少

焦點

的作品，也能找到焦點所在。

人的視線會跟隨線狀的東西。線條本身就有強力的效果，足以成為主角。以下的

《那智瀧圖》和巴尼特・紐曼的《Onement, 1》就是很好的例子。

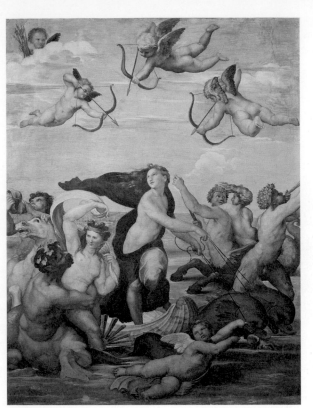

拉斐爾‧聖齊奧
《嘉拉提亞的凱旋》1513年

我們再看看拉斐爾的《嘉拉提亞的凱旋》。

中央的嘉拉提亞上方有三個邱比特拉弓對著她。弓箭剛好像個箭頭，形成與集中線

同樣的效果，凸顯出主角嘉拉提亞。

像這樣誘導往重要部分的

線條，我們稱為「引導線」

（Leading Line）。嘉拉提亞

握在手中的海豚韁繩、她背後

的水平線也都有引導線的效

果，而弓箭像箭頭一樣，誘導

的意味更加明顯。

有了這個線索，我們再回

頭看〈序章〉中眼動實驗的那

幅照片（第11頁），你應該會

發現鋸齒狀的海浪像閃電一般

朝著女子的頭部集中。如果沒

包圍

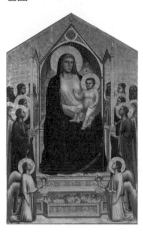

引導線

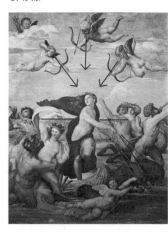

注意到這點，我們很可能只看臉部而已。

再看哥雅的《馬德里，1808年5月3日》（第34頁），作為焦點的男子被許多槍口指著；史蒂格利茲的馬車照片（第33頁）中，無數條輾過的痕跡朝著馬車延伸。

還有喬托《莊嚴聖母》（第30頁），有拱形外框的寶座，形成一道將聖母子包住的線條。在想要強調的地方周圍，以簡單又容易辨識的形狀包圍起來也是一種方法。先前介紹過「主題與背景」，常見的形狀讓人容易辨識，而且馬上能理解那裡就是「主題」。

引導線越粗，就越有強調的效果，線條匯集或交叉的地點都會吸引人的視線。這表示那裡很可能就是焦點。

我要提醒大家，不只清晰可見的線條，暗示線條的東西也有相同的效果。這是什麼意思呢？

1. 前面介紹過科坦描繪甜瓜的作品（第35頁），如下圖所示，五樣東西排列在昏暗的背景中。**我們看到相似的東西排在一起，會將它們串連起來看成線狀**，這也有引導線的效果。作為主角的甜瓜在五個物體串連成的曲線中心。有時引導線也可能是呈現虛線狀。

另外，捲心菜的一片外葉剝落，稍微接觸到甜瓜，看起來是不是很像大拇指指向那邊呢？甜瓜的切片也暗示著本體是另外一邊。背後貫穿甜瓜的直線也像是箭頭指引的效果。

2. **姿態與手勢**也和線條一樣，有指引方向的意思。我們在丁托列托的《聖母參拜神殿》已經看過，階梯形成的引導線，再加上畫面中央下方的女子伸出手，指著瑪利亞。姿態或手勢也有引導線的效果。

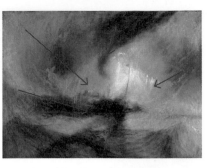

保羅・克利
《水晶漸層》1921年

約瑟夫・瑪羅德・威廉・特納
《暴風雪——駛離港口的汽船》1842年

3. 特納的《暴風雪》整體看起來很模糊，幾乎找不到線條。但是明暗對比最大的地方在畫面中央，色彩的濃淡與筆觸朝向焦點形成線條。

色彩漸層或筆觸，也可以製造線狀指引的效果。林布蘭的作品常出現色彩漸層，而梵谷則常運用筆觸表現。

4. 看保羅・克利的作品時，我們的視線會從大四方形（圓形）往小四方形（圓形）流動。

我們的視覺有從大看到小的習慣。例如我們會從樹幹看向樹枝，或是從肩膀看向手指。同樣的形狀層層套進，這也顯示著一定的方向。

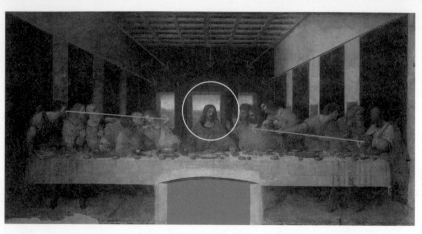

李奧納多・達文西
《最後的晚餐》**1495-98年**

5. 達文西《最後的晚餐》是明確提示焦點的代表作品之一。耶穌坐在正中央，佔最大面積，祂身後的窗戶製造出的明暗對比，也明顯比其他人大。

此處還有其他更強調焦點的手法，首先，是「一點透視圖法」的消失點，就在耶穌的頭部，背景的線條都匯集到這個焦點。接著，是姿態手勢的指引。其他人都將手伸向耶穌，我們在丁托列托的作品中也看到同樣的技巧。第三，是畫面裡的人物都看向耶穌的**視線**。觀眾也會不知不覺跟著畫中人物的視線走，這就是隱藏的引導線。

雖說是引導線，但不只是線條，其他還有許多表現方法。當你看出真的所有線條都朝著焦點匯集，是不是覺得很驚訝呢？我們再看看以下的作品。

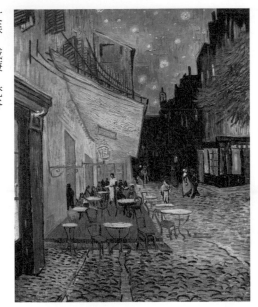

　　第一眼一定是看向咖啡座的黃色燈光。在黑色建築物的背景對比之下，遮陽棚的邊緣部分，明暗差別最大。此外，燈光中的黑色人影，是這幅畫最重要的地方。

　　有沒有注意到明亮的咖啡店恰好是遠近法的消失點？一間間的房子、店外的桌子、地上的石磚，全都朝著中央漸漸變小。遮陽棚的輪廓線、天上的星星，各種細微的線條，一切事物好像快要被吸進咖啡店裡。石磚部分的筆觸也都朝著固定的方向，這是梵谷常用的表現手法。

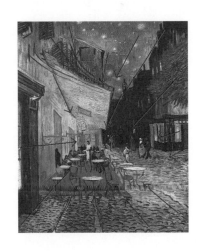

　　《最後的晚餐》中，耶穌在作品的消失點，以3D空間來看，耶穌一直在我們的正前方。而祂其實只是在平面畫中集中線的中心位置而已。再看梵谷的畫，焦點在3D空間的深處，產生整個畫面被吸進去的效果。

彼得・保羅・魯本斯
《秋季早晨的風光》1636年

隱藏的焦點

覺得已經沒問題，無論什麼畫，都知道該先看哪裡的讀者，一起來看看上面這幅作品。

咦？焦點在哪裡？是不是不太確定？是右邊那個比較明亮的地方嗎？還是左邊的載貨馬車……遠處還有一座泛白的城堡。

找找看明暗落差大的地方，卻好像沒有。遇到這種明暗對比不集中在一個地方的作品，就得靠引導線了。

線條到底匯集到哪裡？

竟然是左邊那棵樹的根部，那裡匯集了來自四方的線條。這幅畫雖然沒有明暗對比強烈的一方，但給人的印象卻緊湊而不鬆散。因為畫家以這棵樹為軸心，營造出漩渦般的構圖。由此可知，他並不是單純寫生，而是刻意描繪一幅呈現向心力的作

046

品。

這幅畫是大師魯本斯的作品，不僅是人物畫聞名，他的風景畫也讓我們見識到精湛的技巧。

有些名畫無法以明暗落差為線索，但隱藏在畫中的焦點仍發揮著影響力。除了引導線，還有先前說明過的「大小」、「色彩」、「位置」等，都是在尋找焦點時有力的提示。

這棵樹與其說是主角，應該是發揮類似扇釘的功效，使造形有凝聚力。

下一幅畫也是明暗差別不大的作品。你可以試著利用引導線，找出隱藏在畫中的焦點。

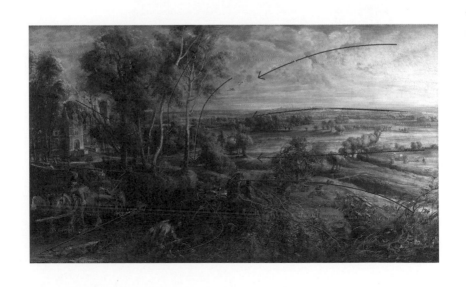

　　　　第 1 章　這幅畫的主角在哪裡？──牽引眼動的焦點

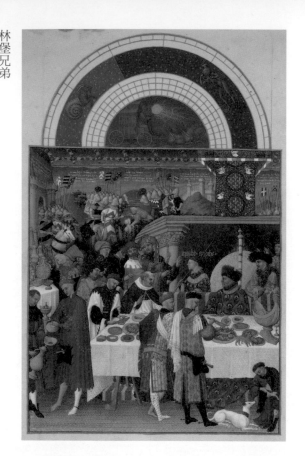

　整面鮮豔的顏色，可謂光彩奪目，乍看之下，好像沒有特定比較突出的地方。不過，人群的流向、建築物、小器皿的引導線幾乎都匯集到畫面右下角的

藍衣男子。這個人就是訂製這幅畫的貝里公爵。再仔細看，這個人畫得最大，衣服上的圖樣也最華麗。

　其實最大的線索因為翻拍成照片的關係，有點看不出來。這個人物的背後有一個光環，那裡貼著金箔。沒錯，當然是為了引人注目。在現場觀看可以感覺金光閃閃，一看就知道這個人是主角。

卡濟米爾・謝韋里諾維奇・馬列維奇
《黑方塊》1915年

集中與分散

剛才看的繪畫作品，有些很容易找到「焦點」，有些則比較不清楚。這些都是畫家刻意為之，並無關優劣。關鍵是我們要提問：「這幅畫所指為何？」

我們再將這些畫作的特徵和效果做個整理。

《莊嚴聖母》（第30頁）和《嘉拉提亞的凱旋》（第40頁）都是焦點很清楚的作品。這兩幅畫的焦點都很集中，其他部分則相對低調。畫面中的**主從序列**分明。

將集中的方向性運用到極致的作品，例如馬列維奇的《黑方塊》。什麼都沒有，全部集中在有點詭異的黑色四角形。

再看魯本斯的風景畫和《貝里公爵的豪華時禱書》，焦點並不明顯，畫面整體的印象或是各種細節都值得關注。畫面中並沒有強勢的序列，

引人注意的要素分散在各處。

徹底運用這種分散手法的有傑克森·波拉克（Jackson Pollock）的作品（整個畫面塗滿顏料。有興趣的讀者可以上網搜尋）。

馬列維奇和波拉克是兩種極端，更多的作品是居於這兩者之間。我們不必劃分清楚，只要知道比較接近哪一邊就好了。

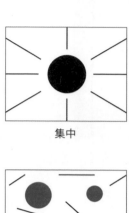

集中

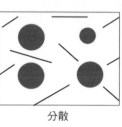

分散

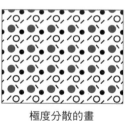

極度分散的畫

集中型就是凝聚於一點的表現。特徵是一眼就能看出主角。

分散型可能是比較模糊的印象，傾向於傳達整體的氣氛。此外，分散型的畫面，任何地方都很有趣，也適合用來當作掛飾。一邊掌握整體的印象，全面性觀察下來，就會在細節裡找到新的發現。

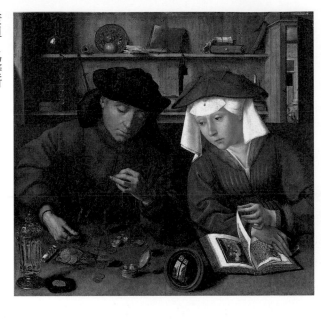

也就是說，一樣是風景畫，集中型是呈現某一點，而分散型則是傳達景色整體的印象。

集中型和分散型各有流行的時期，有追求簡潔表現的時代，也有偏好華麗裝飾的年代。

以康坦‧馬賽斯的《換錢商人與他的妻子》為例，這幅畫的主角是兩個人，但是畫家連背景的小玩意，都畫得與前景的人物同樣精細，實在令人難以專注。

中世紀末盛行**哥德式藝術**的時代，繪畫作品都像《貝里公爵的豪華時禱書》那樣，精緻地描寫每個角落，每個地方都值得欣賞。然後到了文藝復興巔峰期，如我們在達文西《最後的晚餐》看到焦點都集中在主角，對於主角以外的部分，就不做精細的描繪。

馬賽斯雖是文藝復興時期的畫家，但他屬於

康坦・馬賽斯
《聖母子與羔羊》1513年

李奧納多・達文西
《聖安妮與聖母子》1503-19年

還保有中世紀華麗傳統的**北方文藝復興**，所以連各個角落的細節也都力求精美呈現。馬賽斯的《聖母子與羔羊》被認為靈感是來自達文西的《聖安妮與聖母子》，兩者比較之下，差異便一目瞭然。這兩幅畫的焦點都很明確，但馬賽斯對背景的描繪太過仔細，減弱了集中度。達文西的作品展現出文藝復興的簡潔，馬賽斯的作品整個畫面都有精彩之處，十足的中世紀傳統作風。

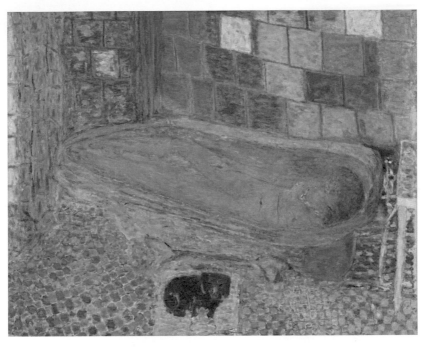

皮爾・波納爾
《浴缸的裸婦與小狗》1940-46年

分散度更高的作品，例如波納爾的《浴缸的裸婦與小狗》，浴缸裡的裸體被橢圓形包圍，一旁的小狗比較醒目。兩者融合在畫面當中，畫家著重於畫面整體的色彩變化，而畫面裡的人物和動物的序列便沒有特別強調。

綜觀歷史，流行本來就是在「集中」和「分散」之間遊走，同一個時代也可能有地域性偏好而產生分歧。總之，無論集中或分散，都是根據畫家作畫時的想法。

接下來這幅《織女們》，是人類史上最偉大的畫家之一──維拉斯奎茲的作品。但這幅畫的知名度並不高，其實是有原因的。

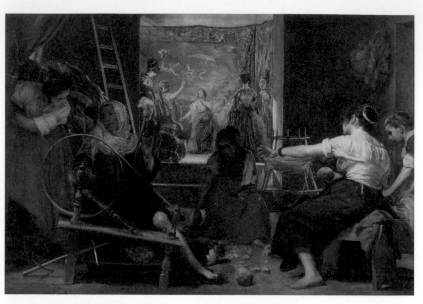

迪亞哥·維拉斯奎茲
《織女們（阿拉克妮的故事）》**1655-60年**

這幅畫是在描寫希臘神話的女神雅典娜與編織名人阿拉克妮較勁的場面。畫面的後景掛著一幅壁毯——提齊安諾（Tiziano Vecellio）的《歐羅巴的掠奪》（前面站了幾個衣著華麗的女人），而畫面的前景則是正進行得如火如荼的織布比賽。

這是一幅有複數場面的分散型作品，主題不明確，讓人摸不著頭緒。結果連女神雅典娜在哪裡都弄不清楚（左邊以頭巾蓋住頭髮的女子）。由於實在看不出來這到底在描寫什麼，有人索性就將之解釋成工房的場景了。

雖說是大名鼎鼎的維拉斯奎茲，但這幅畫的焦點實在模糊，所以也不怎麼引人關注。若這幅畫的焦點能再凸顯一點，畫面內的序列或許會更清楚。只能說大師也不一定每幅作品都是傑作。

新的疑問——有兩個焦點的畫

第二主角的加入

大家一定開始覺得任何畫作都看得懂了吧。但是，看了各式各樣的畫作，你應該會馬上遇到新的疑問。有些作品的引導線並不指向焦點。

例如，丁托列托的《聖母參拜神殿》，我們才剛從明暗差別判斷出小小的瑪利亞就是主角，再看引導線時卻發現，除了指著瑪利亞的姿勢以外，其他線條都匯集到畫面上方的祭司。

怎麼不是匯集到瑪利亞呢？這個問題讓我們開始懷疑是不是哪裡看漏了。或者是丁托列托的疏忽？他可是16世紀義大利最具代表性的大師耶！

我先說結論，人家才沒有疏忽，引導線這樣安排都是刻意的。

丁托列托的年代（風格主義時期）流行這種**知性又幽默**的表現。

假設瑪利亞是扮演主角的福爾摩斯，集中線的中央就像是配角華生。安排第二重點，就會破壞一端集中的「安定」，畫中帶入更複雜的關係，可以表現出故事性。《莊嚴聖母》、《嘉拉提亞》、《最後的晚餐》等作品，除了主角以外，其他就是徹底「從屬」的「一大群人」，相比之下，這幅畫中的階梯上就多出了**主角、第二主角、其他一大群人三個階段。**

當時的人們肯定是發現「最前面的女子雖然畫得又大又顯眼，但她是負責指出瑪利亞的角色吧」，或是「線條竟然不是匯集到瑪利亞，這個祭司應該是僅次於瑪利亞的重要人物吧」，從而驚嘆「原來是這樣的手法凸顯小小的瑪利亞才是主角啊」，「丁托列托的構圖真是高明」。觀眾藉著視線在兩點之間游移，理解畫中的狀況，感受扣人心弦的戲劇效果。相反的，討厭——不解這種知性幽默的人，就不太喜歡這個時代的作品。

話說回來，瑪利亞旁邊那個金字塔狀的建築物也是對比性高，相當顯眼。雖然距離很遠，若只單純以平面來看，高塔是緊鄰著瑪利亞，而且對比程度相當且形狀相似。我們可以這麼解釋，這幅畫刻意將瑪利亞畫得很小，但其實是暗示她的存在感與高塔不相上下。

我們再一起看看接下來這幅畫。主角是什麼呢？

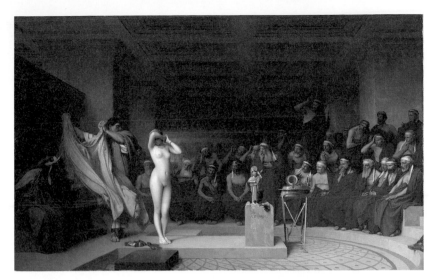

尚一李奧・傑洛姆
《法庭上的芙里尼》1861年

　　焦點應該是裸身的女子吧。沒錯，正是如此。明暗對比最大的，就是女子潔白的裸體。身旁的藍衣男子盯著她，陪審團也全都面向著她。

　　不過，再仔細看，有一個好像不太顯眼，卻又引人注意的東西——畫面中間的小金人。

　　我們第一眼就注意左邊的裸女，引導線也都匯集至此。但是小金人雖小，卻也吸引著目光。這是因為「一點透視圖法」的消失點就在這裡。小金人的姿勢看起來與裸女相似，甚至讓人以為女子濃縮成這個小人像。裸女遮著臉，手肘彷彿指著小金人。

兩個焦點如何結合？

我們無法斷定這幅畫的裸女和小金人誰勝誰負，兩者看起來都同樣重要，像是一種**拮抗關係**。兩者都是主角的看法似乎比較妥當。

歷史名畫裡主角有兩人的例子並不罕見，但也有人認為「安排兩個主角很困難」，原因是雙主角之間不易取得平衡。

在畫中將兩個主角安排成橢圓形的焦點，大小、明暗、引導線等各種要素都要平均分成兩邊，一切都必須配合得恰到好處。這一點都不簡單，需要周詳的計畫。

還有，兩者要如何連結也是個問題。當焦點有兩個時，可以像《風神雷神圖》＊那樣類似雙胞胎的設計，或是我們現在看的這幅傑洛姆的作品這樣，乍看之下不同的東西，藉各種要素取得平衡，無論如何，兩個主角若互不相關，作品就無法成立。必須設法連結主角，否則**作品很可能就一分為二，淪為失敗之作**。這就是畫家展現手腕的地方，也是我們觀賞的重點。

《風神雷神圖》的構圖　　　傑洛姆的構圖

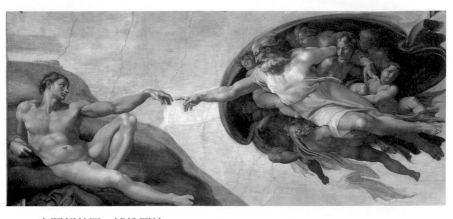

米開朗基羅・博納羅迪
《創造亞當》（西斯汀禮拜堂天頂畫）**1511年**

傑洛姆作品中，裸女的腳趾和小金人的台座都距離中央差不多一樣的間隔，還有，他們都站在台上，地板的線條也像波紋一樣連在一起。兩者稍稍右傾的姿勢也很相似，這些都讓人感覺到關聯性。

要使兩個焦點連動，讓他們**牽手**是最簡單的方法。相對而視、大眼瞪小眼這類的視線接觸，或是一起進行同一件事。

高明的畫家不會只是單純安排兩者的**「連結點」**，作品整體都會有象徵性的表現。《創造亞當》中兩人千指即將接觸的瞬間實在太有名，電影《ＥＴ》也曾仿效這種手法。左邊是亞當，右邊是造物主，雙方的手指即將接觸的地方，就是「連結點」。眼看就要觸碰到的地方非常有戲劇效果。

＊日本國寶，相傳為江戶時代畫師俵屋宗達的作品。該畫描繪於兩扇一對的屏風上，右側的風神與左側的雷神相對。

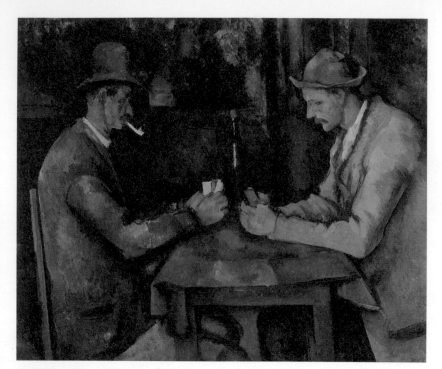

保羅・塞尚
《玩紙牌的人》1890-95年

　　兩個主角的連結點在中央，他們的手都拿著紙牌往前伸出，這裡就是「連結點，清楚地象徵主題。

　　兩人的姿勢和手握拳的形態相似，有沒有發現紙牌的明暗與兩人的明暗互換？右邊的男子是明亮的，但他手上的紙牌卻是陰暗的。而左邊男子的整體是暗色系，紙牌卻是白色。兩人身上的各種要素，都配成一對。

　　外套和褲子的顏色互換、帽緣的曲線一上一下、一人叼著菸斗，另一人沒有。右邊的男子隱約感覺體型較大，拿著紙牌的手位置較低。

　　背景也有對比，我們可以清楚看到右邊男子後方有直線，左邊男子的後方是橫線。各種要素互相牽引拮抗，兩個人面對面，手上的紙牌也是對比的象徵。

接下來要看的這幅畫，兩者又是怎麼連結的呢？

我們對繪畫要問的是，「焦點原本只有一個嗎？」、「要如何使雙主角或第二主角呈現協調或拮抗？」、「雙主角如何連結？」

拮抗的兩者多半都表現**成雙成對的概念**。

男女、天地、表裡、老弱等，都很適合在兩極性的主題中成為兩個焦點。先前看傑洛姆的《法庭上的芙里尼》（第57頁），人／神像、裸體／著衣、大／小、遮臉／露臉等成對的概念。這就說明了讓觀眾察覺「成對」的概念，也可以是連結兩個焦點的手法。

接下來我們來看艾德溫・隆的《巴比倫新娘市場》。第一眼的感覺有各種人物，看起來很雜亂，但這裡也運用了成對概念，成功地呈現了雙主角。

這幅畫是拍賣新娘的場面，主角有兩個人。正在台上被拍賣的女子，與下一個女子，在時間軸上相對的兩個人。

看得出來在哪裡嗎？不常觀賞畫作的人，可能不知道誰才是主角。試著回想我們剛才說的幾個凸顯主角的方法。

提示一下，背影／正面也是一種呈現成對的畫法。

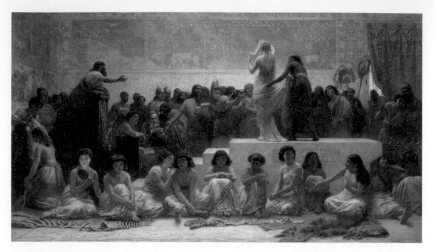

艾德溫‧隆
《巴比倫新娘市場》**1875年**

　　第一個主角是坐在中央的女孩。她之所以顯眼的理由有三：坐在正中央、眼睛直視前方，還有，白色石階的背景與黑色頭髮、呈現清楚的明暗對比。

　　另一個是站在台上披著頭紗的女孩。凸顯她的手法與第一個女孩不同。首先，人們的視線和動作都像箭頭一般匯集到她身上，而背景壁畫的線條也朝著她，最重要的，她的位置「最高」也顯示她是重要人物。

　　左邊伸出手的男子在畫面中也很醒目，但與兩個女孩相比之下，也只是第二號人物。他應該是拍賣的主持人。

　　那麼，下一個即將被拍賣的女孩，與正在被競價的女孩，究竟誰才是主角呢？其實兩個都是。

　　這幅畫的巧妙之處在於，台上的女孩是背影，而下一個，也就是正在待命的女孩則位在作品的中心位置。畫家也可以選擇從正面描繪台上的女孩，但是隆的表現手法像是連拍照片一般，成功地描述了一個女孩正在遭遇的過程。

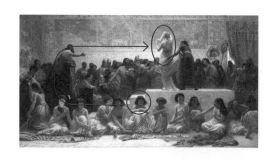

本章從尋找焦點開始，相信大家已經知道為什麼自己會注意到那些特定的地方，也大概掌握對畫作提問的訣竅吧。

同時，我們也慢慢了解造形與含意密不可分的關係，畫家藉著焦點的表現手法，傳達他對作品的想法，讓我們看見他對主題的態度。

看完焦點，還要注意哪裡呢？下一章我們要跟著引導線找到更多的祕密。

為何名畫總能吸引人的目光？

——尋找圖像中的路徑

上一章我們看到引導線有時候不是為了指示焦點，而是指向第二主角，或是另一個主角。其實，引導線還有另一個重要的功能——為我們**指引畫面內的「路徑」**。這是什麼意思呢？

拉斐爾的《嘉拉提亞的凱旋》中，嘉拉提亞是主角，其餘都是群眾。但畫中卻仍有不是指向嘉拉提亞的引導線。感覺奇怪、思索這是想強調什麼的人，真是有眼光。

下圖的紅色箭頭表示指向嘉拉提亞的引導線，另有藍色箭頭指著與嘉拉提亞反方向的要素。藍色箭頭指的是什麼？

畫家當然是希望觀眾可以**看到畫的每個角落**，看越久越好。所以，不僅是焦點，他們還會精心安排引導觀眾的視線前往下一個精彩之處。藍色箭頭表示觀賞的順序，告訴我們「看完主角，還要看這邊喔」。我在〈序章〉曾經提到，**受過美術教育的人「知道觀賞的方法」**，意思就是他們懂得如何尋找這種路徑。

雖說畫面內隱藏著路徑，但你可能還摸不著頭緒。鉅細靡遺地看一幅畫，就好像**在一個房間**

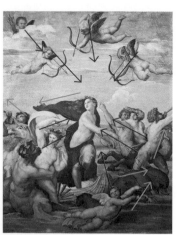

裡做地毯式搜尋。循著什麼路徑才能有效率又毫無遺漏呢？這跟從房間的哪裡開始，也有很大的關係，但其實不外乎螺旋式繞來繞去、鋸齒狀移動、放射狀擴張這三種方法。

繪畫作品也是如此，路徑就是如此，路徑就大致分為這三種。

路徑不同，觀賞者理解畫作的過程也不一樣。本章就要從路徑的觀點，來說明名畫的構造。

名畫都會避開「角落」——環繞迴路

我們先看看下圖《嘉拉提亞的凱旋》中偏離的引導線（藍色箭頭），到底指向哪裡。

畫面下方的天使（①）手指著右上，前景的男子仰著頭（②），引導我們的視線往上方的天使看去。同樣的，畫面左邊也一樣，嘉拉提亞望向左邊，衣服也朝著同一方向擺動（③），這邊的男子（④）往上看的方向，也有一個天使。

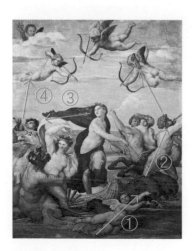

我們的視線從嘉拉提亞出發，再往她周圍的人物一個一個看下去，最後又回到嘉拉提亞身上，剛好繞完一圈。我稱這種構圖為「環繞型」（仿效藍欽・波爾「Circular Observation」的說法）。

我們看名畫，有時會發現姿勢很不自然的人物。這些很可能是為了在畫面中指示方向，只好畫成這種在解剖學上不合理或不自然的姿勢。

拉斐爾之所以受到讚賞，正是因為他懂得利用構圖，充分凸顯嘉拉提亞這個主角，同時又不忽略周圍。而且每個人物都描寫得絲絲入扣。

潛伏在四個角落的引力

下黑白棋，角落可是必爭之地，繪畫也必須注意四個角落。上一節介紹了拉斐爾的《嘉拉提亞的凱旋》是「環繞型」構圖，他是怎麼處理角落的部分呢？仔細觀察，你應該會發現角落像左頁圖示那樣被修飾掉了。

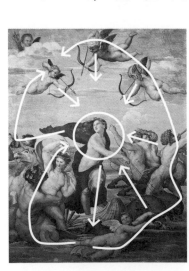

畫面中的四個角落都以天使或半魚人弓形的身體修飾，他們全都是引導線的作用，指引我們的視線從角落往別的方向前進。為什麼要這樣呢？

四角型的畫面原本就有預設的引力，即使什麼都沒有畫，也會吸引人們注意，畫家甚至必須設法與這種引力抗衡。引力最強的地方在畫面的中心。

第二個會吸引目光的就是角落。所以四角或三角這些形狀，人們一眼就認得。換句話說，當我們的視線從中心移開後，**越接近角落，就會被吸引往那個方向看**，看著看著就移出畫面了。我們可能都沒有察覺到，其實畫面會被這種原本就

摘自魯道夫・阿恩海姆的《美術與視覺》（*Art and Visual Perception: A Psychology of the Creative*）

提齊安諾・維伽略
《戰神與維納斯和邱比特》 1550年

存在的引力所影響。

話說回來，畫家希望觀眾能看到每一個角落，為了將被畫面四角吸引的視線拉回中央，就必須削減角落的引力。

因此，我們才看到這種迴避角落的畫法。我稱之為「角落的守護神」，像這樣具有方向指引功能的修飾，隱藏著「環繞型路徑」的可能性便極高。

例如提齊安諾的《戰神與維納斯和邱比特》，右上角邱比特飛行的姿勢很奇怪吧，這就是「角落的守護神」。這幅畫的焦點是左上角的親吻畫面，整體包圍著圓形的環繞路徑，但畫面正中央維納斯的大腿也頗耐人尋味，吸引觀眾注意到中央部分。

看來大師們都若有似無地意識著畫面中這種引力的構造。我看懂其中奧妙後，每次觀賞名畫，都會習慣性看看「角落」，接下來這幅畫，也再次證明「果真如此」。

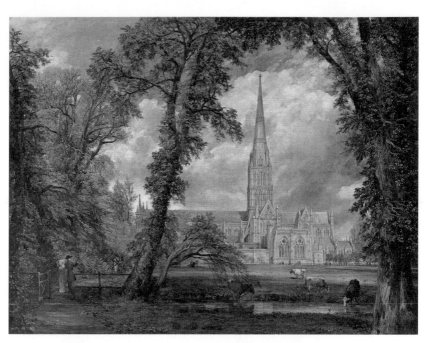

約翰‧康斯塔伯
《從主教領地看見的索爾斯堡大教堂》1823年

上圖是英國最偉大畫家之一，受到德拉克洛瓦稱許的約翰‧康斯塔伯（John Constable）的代表作。左下的小徑和上方低垂的樹枝，成功地讓人從角落轉移視線。循著樹枝看下去，就來到大教堂的周圍。雞蛋裡挑骨頭雖然惹人討厭，但欣賞畫作可不在此限。大師一點也不馬虎，不怕人吹毛求疵。

如果只是處理角落的問題，還有更單純的解決方法。前面的作品都是一幅畫裡包含了許多要素，但若要素只有一個，只要把它**填滿畫面**就可以了。喬治亞‧歐姬芙（Georgia Totto O'Keeffe）的全部作品、范德魏登

羅希爾・范德魏登
《年輕女子的肖像》**1435年**

（Rogier van der Weyden）的女性肖像等，就是這種手法。大家也可以找找同類型的作品，數量之多，肯定超乎你想像。

大家或許會思考，既然這麼害怕角落，大可一開始就不要畫有角落的畫面。沒錯，像達文西的《岩窟聖母》、米萊（Sir John Everett Millais）的《歐菲莉亞》，就是上方為半圓形的名畫，其他也有畫成橢圓或圓形的傑作。但是，這種手法終究沒能成為主流。其原因在於，角落變圓，也會產生曲線的壓力。要表現氣勢的畫容易傾向圓形主題，變化將受到侷限。此外，圓形會使中心的引力增強，反而削減分散的自由度。基於這些理由，以及畫框的配合等，名畫幾乎都是四角形。

環繞型路徑的「形式」

大家可能會以為只要是修飾角落、構圖近似橢圓的形狀就是環繞型。大致說來，的

馬蒂亞斯・格呂內華德
《基督復活》（伊森海姆祭壇畫）**1512-16年**

確是如此。不過，路徑不只有圓形。也有三角、四角、呈現8字等，只要最後可以環繞一圈的封閉形狀都算是。

這種以封閉形狀收尾的手法相當常見。因為容易辨識整體，並且可以安排路徑與邊角的引力抗衡。

格呂內華德（Matthias Grünewald）的《基督復活》就是呈8字環繞型的例子。由於光環的效果，將視線從兩角轉移，基督的腳是連繫上下的「連結點」，令人聯想到3（無限大）。

路徑一定要通過焦點，主角在路徑的何處便至關重要。大部分的作品，焦點都在正中央，通過那裡的環繞路徑有漩渦狀、或是「の」字型；焦點在旁邊時，路徑就不會通過正中央，也會有

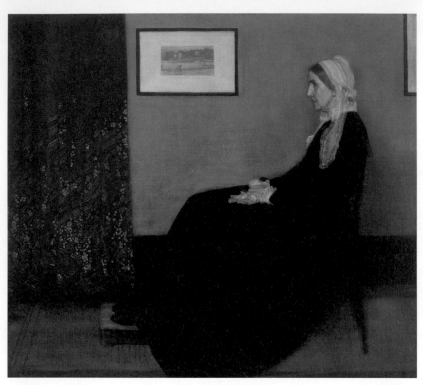

詹姆斯・惠斯勒
《黑與灰的協奏曲——母親的肖像》1871年

像甜甜圈狀的環繞路徑。

惠斯勒（James McNeill Whistler）的《黑與灰的協奏曲》，作為焦點的婦人坐在畫面右邊，沿著輪廓線，我們會有流動的感覺。從指尖、小小的腳踏墊、窗簾的直線、到牆壁上的畫，再回到臉部。是不是很有趣。據說有人找他畫肖像，還指定要這樣的構圖。

這個路徑的缺點是，畫面的正中央空蕩蕩的。主角不是很醒目，是一幅非常傾向分散的作品。我們再看下一幅畫的路徑。

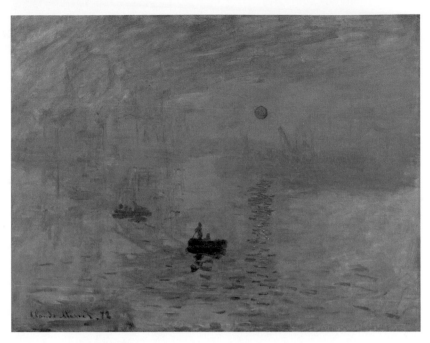

奧斯卡・克洛德・莫內
《印象・日出》1872年

　首先應該看哪裡呢？對比最大是黑色的船。但是日出的紅色也很醒目。朱紅的太陽孤零零地掛著，似乎比較顯眼，就從這裡開始吧。映照在水面的橘色向下連結到船，深藍色點狀繼續延伸，我們的視線往後景那艘船移動過去。

　這幅畫和惠斯勒的作品一樣，畫面的正中央是空洞的，這時我們不尋找畫的焦點，而是感受整體的氣氛。

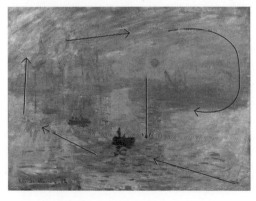

　　　　　　第 2 章　為何名畫總能吸引人的目光？──尋找圖像中的路徑

有兩個焦點時，更需要審慎考慮視線的路徑。例如艾德溫·隆的《巴比倫新娘市場》，扁圓形的路徑上安排了兩個主角，觀賞者的視線從即將被拍賣的女孩移到正在被拍賣的女孩，成功地依序表現了發生在她們身上的事情。

那麼，傑洛姆的《法庭上的芙里尼》（第57頁）和塞尚的《玩紙牌的人》（第60頁）又怎麼看呢？請期待稍後的說明。

看完環繞型路徑，你可能覺得「看出路徑」還是有點困難。不要緊，慢慢來，一定可以找得到。對作品的各個部分提問：「**你為什麼在那裡？你在那裡做什麼？**」讓作品告訴你。

大師的畫都安排得恰到好處，用心看，一定能找到答案。

畫面的兩邊也有危險──鋸齒型路徑

將畫面一覽無遺的方法，除了環繞型以外，也可以設計成鋸齒狀。這個方法的問題

是折返點幾乎都接近邊框，令人不免擔心觀眾的視線就這樣漂移到畫面之外。做環繞型構圖時，已經要非常小心避免觀眾的視線被角落吸引，而鋸齒狀又變成視線可能從兩邊溜走的危險。

人的視覺會自動辨識邊角，不由自主地往那裡看過去。鋸齒狀路徑必須注意**兩邊的引力**。

不知是什麼道理，左右兩邊吸引視線的力量比上下更強大。大師們也好像早已知曉，精心設計了必須循垂直方向前進的鋸齒狀路徑。

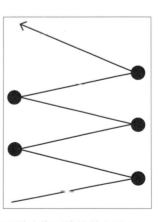

圓點太靠近邊框就有風險。

設置阻擋視線的障礙

既然如此，可以採用像是在折返點設置三角錐的方法。你是否曾經在看畫時，總覺得畫面的邊緣好像放著什麼東西？風景畫的左側邊緣有一個小房子、室內有一個放倒的水桶之類的，我稱這些元素為**「阻擋物」**（Stopper）。

我們以梵谷的畫為例子，一起來找看阻擋物在哪裡。

文森・威廉・梵谷
《豐收》1888年

　　很自然的田園風景，有著梵谷獨特的粗線條筆觸。藍色的手推車在畫面中心，成為焦點，但又不是太強調。畫中引人注意的東西散布在四處，想必是畫家為了讓觀眾仔細端詳而精心設計的路徑。循著引導線，從前景的小路進入，沿著籬笆來到左邊，再往後景走向掛著階梯的乾草堆，路線呈鋸齒狀帶我們一點一點前進。

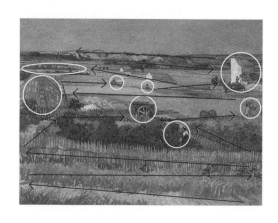

　　每次當你感覺快要碰到左右的邊緣時——就會有個急轉彎，或是阻擋物。

當你在美術館看到《豐收》這幅畫，或許會覺得梵谷的畫應該不會這麼沒有重點。

但知道有這個技巧後，像這樣看似平常，卻暗藏著許多精心設計的內容，就變得有趣多了。呈現的籬笆引導我們往上走，手推車指引著方向，乾草堆也像是閘門。從這個觀點來看，**畫家的平淡作品也變得有趣極了**，得花點時間看仔細，才漸漸有感覺。

與環繞型比起來，鋸齒狀的路徑帶我們慢慢往前進，感覺就像在陌生的地方散步，是風景畫最理想的構圖。

水平方向的鋸齒狀

仔細想想，垂直方向的鋸齒狀路徑，左右兩邊的阻擋物確有必要。左右的邊緣有視線溜走的風險，上下應該就沒有這個問題。這麼看來，不如設計成水平方向的鋸齒狀？

這個方法似乎不錯。

水平方向的鋸齒狀路徑，可以看看庫爾貝（Gustave Courbet）的《採石工人》，這幅畫已在第二次世界大戰時遭到焚毀，令人遺憾。他是怎麼設計水平動向的呢？

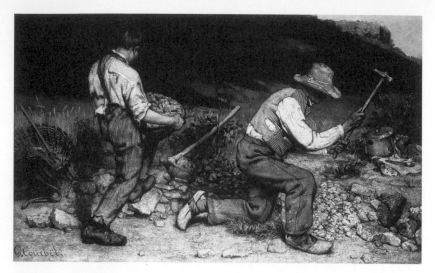

居斯塔夫‧庫爾貝
《採石工人》1849年

　　右側的人物是焦點，另一人則是第二主角。看得出來這兩人與中間的十字鎬剛好組成一個N字嗎？左邊的男子左腳對著十字鎬，連成一線。當畫中有一隻棒狀的物品，就是暗示我們視線順著那邊移動。方向和角度都是畫家的精心設計，循著路徑，就能看出畫的動線。

　　這裡要注意的是，從右邊男子的鐵鎚前端到山坡斜面的明亮部分，這裡有一條折返回左邊的引導線。你可能以為這是環繞型，但也可以從鐵鎚的角度直接向天空離開。兩種觀點都能成立。就像一個動人的故事可以有好多種解釋，名畫也允許各種觀點。這是一幅暗示有兩種路徑的作品。

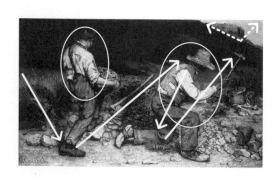

　　鋸齒狀的路徑是採石的步驟。環繞型的觀點，讓人聯想到採石的反覆工序，隨著視線的前進，工人衣著襤褸，強調勞動的嚴苛。

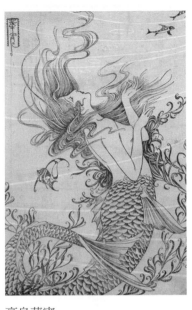

奧伯利・比亞茲萊《孔雀裙》
（奧斯卡・王爾德《莎樂美》插畫）
1892年

高畠華宵
《人魚》年代不詳

畫S型曲線

也有不設置阻擋物的方法——修飾鋸齒狀的邊角，成為S曲線。這個方法常用於日本的美人畫，以及19世紀末期流行的新藝術運動（Art nouveau）作品。包括女性的波浪髮型及身體線條、植物生動的阿拉伯式花紋，都很適合S曲線的構圖。

《人魚》是高畠華宵的作品，他是我非常喜歡的大正時代插畫家。這是日本的新藝術運動繪畫。大大的S字型動線，髮絲、水草、下半身的曲線都是相似形，整個畫面感覺非常協調。

另一幅作品，也是新藝術運動的畫家，比亞茲萊（Aubrey Beardsley）的插畫。左邊人物的服裝呈現一個大大的S字，細節的

孔雀羽毛曲線也呼應著大型S字。

這個時代原本就偏好S字。風格主義（Mannerism）時代、巴洛克（Baroque）時代喜歡以「蛇狀螺旋型」來表現動態，所以經常可以在作品中看到**將身體扭成螺旋狀的姿勢**。漫畫《JOJO的奇幻冒險》中的人物，有一種稱為「JOJO站姿」，身體扭曲的姿勢，就是受這個時代複雜的S字型曲線的影響。

S字型既可以迴避角落，蛇腹型畫面自然的線條比鋸齒狀更容易讓視線依循。唯一的問題是，這種線條無論如何都呈現出優雅和優美，很適合用來表現女性的柔美，但若要表現剛強、嚴肅，就不是恰當的方法了。

不管是環繞型或是鋸齒狀路徑，動線都是一氣呵成，從開始到結束沒有中斷。而我最後要介紹的路徑，「非一氣呵成」才是它的特徵。

從重點釋放出來的視線——放射型路徑

還記得先前我以房間地板的比喻來說明構圖嗎？環繞型是循著圓形路徑打掃四角形的房間，而鋸齒／S字型的路徑則像是耕耘機在田裡來回穿梭。另外還有一種方法，效

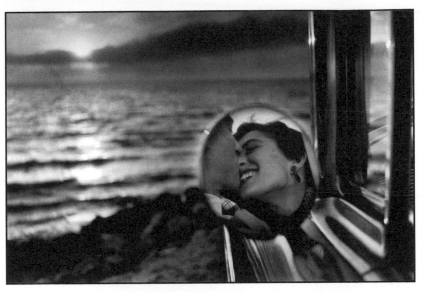

艾略特・歐維特
《加利福尼亞之吻》1955年©Elliott Erwitt/Magnum Photos

1. 集中線型

這幅照片最重要的部分就是映在圓鏡中的男女，在畫面的正中央，其他各種線條（好幾道海浪、岸邊、汽車的窗框）都朝著中心匯集。

左上方的太陽是第二個焦點，也是守在角落的阻擋物。

海浪間反射的光芒形成往下方的動線，視線又再回到圓鏡。

這種集中線型的路徑，若希望觀眾的注意力集中於某一

率可能比較差，以一點為基地，從那裡出發，向四面八方去探險。這種方法有三種變形模式，但基本概念是一樣的，從一點出發，以放射狀延伸路徑。觀眾的視線會因為各種驚奇而回到原點。

點時，可以發揮強大的效果，很符合上一章介紹的「高集中度作品」。

再回頭看有兩個焦點的作品，塞尚的《玩紙牌的人》。連結畫中兩人的是他們各自伸出的雙手。以這個「連結點」為基點，視線的路徑擴大成放射狀。

另一幅傑洛姆的《法庭上的芙里尼》，兩個焦點沿著8字型的環繞路徑，小金人的背景線條讓視線匯集到芙里尼身上，這就是結合集中線型的技巧。

2.十字型

集中線型是從四面八方匯集線條，但也可以是簡單的橫豎十字線狀路徑。十字型與硬派且簡潔的主題非常契合。

左邊這幅祖巴蘭的《冥想中的聖方濟各》就是路徑與主題完美一致的範例。一起看看是什麼主題？

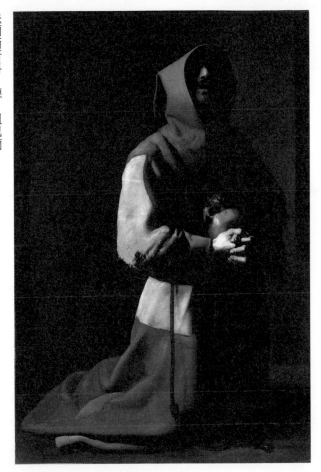

法蘭西斯科・德・祖巴蘭
《冥想中的聖方濟各》
1635-39年

　　這幅畫的焦點在哪裡？對比最大的地方是手和袖子。而特別突出的是抱著頭蓋骨的雙手，暗喻著「有限的生命」。相反地，通常應該最醒目的臉，藏在衣帽中，深沉且陰暗，只能隱約看到鼻子周邊。

　　這幅畫要表現什麼？祖巴蘭將抱著頭蓋骨祈禱的姿態描繪得比臉部更加慎重，意在強調修道士的主題。

　　跪立的垂直姿勢、向下垂放的手臂、垂吊的腰帶所連成的縱線令人印象深刻。接著，彎曲的手肘則引導視線到祈禱的手，觀眾的視線便如文字所述，像是畫了一個十字。

　　先看縱線，再看右手形成的橫線。畫的路徑與印象契合，呈現一個聖潔的十字型。

3. 拉炮型

大家一定都看過《拾穗者》這幅畫，畫中的人物全都不露臉，也沒有特別醒目的要素，卻格外引人入勝，是一幅完成度非常好的作品。這是為什麼呢？祕密就在視線的路徑。

引人入勝的原因在於中心是地平線的一個點，所有的線條呈傘狀延伸，成為一幅向心性極高的作品。無論從哪裡開始看，都會被拉回中心點，一切就像是在一個屋簷下那樣安定。

你可能從未發現，線條匯集的那一點，只是很平常的一堆乾草，一點也不起眼，人物的姿勢與背景的一點透視圖法分別獨立。但左邊兩人伸長的手與右邊人物的上半身都要朝向消失點，必然是這個角度。

《拾穗者》這類的畫作，不像集中線型一般容易理解，也不如十字型那般簡單明瞭。不過，這種構圖就像看著拉炮拉開，**引導視線往整個畫面散發**。或者也可解釋成一個點懸吊著所有要素。

引導線的作用不在於積極引導觀眾的視線看重要的地方，歸納維持畫面才是重點。

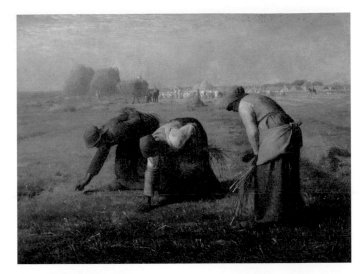

尚‧法蘭索瓦‧米勒
《拾穗者》1857年

下一幅畫也是拉炮型的作品，同時還有另一條路徑。

　　　　　　　第 2 章　為何名畫總能吸引人的目光？──尋找圖像中的路徑

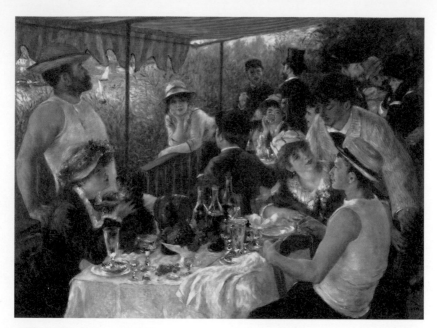

皮耶・奧古斯特・雷諾瓦
《船上的午宴》 1880-81年

　　像是從右上角鳴響拉炮，人群從後
景往前景擴散開來。這樣的動線是一
條路徑，但我們又發現人群的視線和
肢體語言形成另一條環繞路徑。

　　這正是這幅畫的精彩之處。在造形
上，拉炮型的路徑為基盤，而環繞型
路徑幫助我們欣賞內容。

　　這幅作品問世時，獲得極高的評
價，除了畫中人群歡樂的氣氛，巧
妙的構圖、兩邊與角落自然的處理手
法，令人不禁讚嘆畫家精湛的技巧。

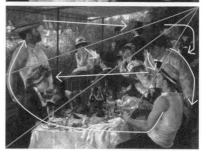

以上介紹了三種路徑，如何與四角形角落和邊緣的引力對抗、如何鉅細靡遺地瀏覽畫面內容，每一幅名畫的設計都不只是單純引導視線，而是透過動線傳達作品的內容，這些細節，所有的傑作都處理得面面俱到。

誘導視線的貼心小細節

精心安排入口和出口的畫作

名畫中都有引導視線的路徑。這句話的意思，我想大家都已經大致明白。但有些貼心的作品，甚至還安排了「入口」。

畫作裡有「入口」？是的。

彷彿對著觀眾說，請從這裡進入繪畫的空間，順著「Slide in」導線，就像電影中鏡頭一直跟著主

艾德加・伊萊爾・日耳曼・竇加
《苦艾酒》**1875-76年**

角走的效果。

例如竇加的《苦艾酒》，前景的桌子就是帶我們進入畫作的入口。這幅畫的主角是坐著的女子，視線移動的路徑從前景的桌子開始，橫越畫面，順著椅背的線條走。女子被夾在線條之間，充分表現出女子頹廢的喝著苦艾酒，無力且封閉。身旁男子的冷漠更加強了她無法擺脫的孤獨感。

在艾德溫‧隆的《巴比倫新娘市場》中，右下方過剩的地毯，表示這裡是環繞路徑匯集的入口。史蒂格利茲的馬車照片（第33頁）中，雪地上馬車輾過的痕跡也是。

科坦的作品也有入口。以「前縮透視法」表現的小黃瓜，指著觀眾，像是招手一般，說明這裡就是導入之處。當我們發現這些，就像是與作者作出無聲的交流：「哦，有入口，被我發現了！」

有入口，就一定有出口嗎？這可不一定，不過，有些作品安排**出口**的時候，大多會在畫面後景的窗或門、或是山後隱約可見的天

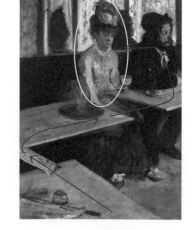

空。

回頭看艾德溫‧隆的作品，右上方有一個人撥開布簾，從那裡可以看見亮光，這就是出口。視線循著環繞路徑一周後，可以從這裡離開的意思。這幅畫是當時眾多畫家作品中價格最高的，仔細觀察之後就會發現畫家的確運用了許多精細的技巧，令人佩服。

其他如庫爾貝的《採石工人》（第80頁）右上的天空也是出口。出口能讓觀眾產生從作品中解脫的感覺。

看出「肉眼看不見」的關聯

視線的誘導，不一定只在畫面中發生。菱田春草的《黑貓圖》中，沿著貓蹲坐的樹根往上，會暫時走出畫面，然後再從右上回到畫面裡，我們可以很自然地理解。

圓或曲線會讓人聯想同一個運動持續進行，人的視覺可以自動補足被少量省略的部分，尤其對曲線，這種作用會發揮更大。利用這種效果，設計超出畫面的環繞型路徑，可以使構圖更具動態。

利用視覺補足的能力，還可以讓觀眾感覺「沒有畫出的線條」。科坦的作品中，小

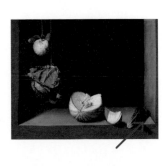

菱田春草 《黑貓圖》1910年

黃瓜絕妙的弧度，讓平凡無奇的空間產生像是連著曲線一般的印象。懂得這樣看，就會發現橄欖球狀的環繞路徑。

二維與後景的複眼式觀察

最後，我們還要學一個很重要的視點。

截至目前，我們基本上是將繪畫作品以二維的視角來觀察。對平面設計的作品，這樣已經足夠。但是，從文藝復興時期到近代的西洋繪畫，都有近似三度空間的表現，二維的視線動向，應該與**製造錯覺的三度空間視角重疊**來觀賞作品。

再回到科坦的作品。小黃瓜是入口，從二維的角度來看，是呈現「ノ」字的形狀，但若加上後景的觀點，就會感覺小黃瓜從裡面往前面凸出。在旁邊的甜瓜切片也有同樣的效果，這裡的動線是①先往內，②回到前景，③再一次往內。

剩下的甜瓜、捲心菜和溫桲又是如何呢？仔細觀察會發現桌上沒有捲心菜和溫桲的影子。這表示**它們的位置在桌子前面**。乍看之下，會以為是單純的拋物線路徑，但其實是朝向觀賞者描繪的螺旋形路徑。

還有，吊著溫桲的繩子有一點傾斜，表示它是擺動的。這幅看似極為寂靜的作品，其實是微微地擺動畫著螺旋，畫家希望觀賞者細細玩味。相信你也感覺到這幅畫著實盡善盡美，堪稱靜物畫的傑作。

下一幅是維梅爾（Johannes Vermeer）的《情書》，它以二維的視角，是從下往上的鋸齒狀構圖。但若以三度空間來看又是如何呢？從左右露出的物品是藉著怎樣的路徑連結？

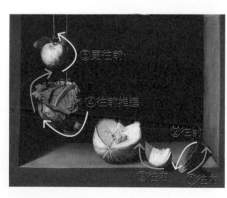

⑤更往前
④往前推進
②往前
③往下
①往下

為了對抗左右兩邊的引力，最乾脆的方法就是像這幅畫，捨去兩邊。雖然畫面會變窄，但至少不必擔心觀眾的視線會離開。日本畫家歌川廣重或上村松園也常運用這種手法，如此便可放心安排上下的鋸齒狀構圖了。

　　我們循著視線的路徑看看，前方右上垂吊著布簾，下面好像有一些雜物，這裡故意不安排明暗落差，盡可能不引人注意。立在一旁的掃帚、脫下的拖鞋招呼著觀眾的視線，黑白相間的格子地板形成鋸齒圖案，引導視線向後景去。

　　這種入口好雜亂的感覺，來到左邊的籃子，向右轉，就是這幅畫的焦點——身著黃色洋裝的女子。

　　她胸前抱著魯特琴，好像拿出一封信。焦點也有階段之分，信的部分是最重要的，畫家以「遞出」的動作來凸顯。這裡製造出觀眾循著線索來到後景又被推出來的效果，這也是一種強調焦點的方式。

　　我們跟著女子的視線往左上看向女僕，然後從背後的航海畫往右邊的家用品走，最後回到布簾。

　　換句話說，進到後景後，再回到前景的布簾。這時我們得以再看一次右前方的東西，棚架上很雜亂，家事似乎沒有進展。

　　一開始像是窺探的感覺，發現那封信似乎是問題所在，身後的航海畫（當時常用來暗喻戀愛）肯定與戀愛有關，沿著布簾往右下方向，看到一片凌亂，直覺這其中一定有什麼波折。

　　為迴避兩邊而採取捨棄的策略，成功地加強了神祕感及偷窺的趣味性。每一件物品都有象徵性及構圖上的意義。地板的鋸齒狀也反映著煩躁的心情，掛在兩人身後的兩幅畫，兩個黑色畫框的重量帶來了壓迫感。令人不禁想像故事還會繼續愁苦下去。

　　透過三度空間的視角才能真正感受到這幅傑作。維梅爾是如何想到這些細節，還絲毫不差地完美呈現，令人佩服。這不只是單純追求精確的寫實素描，他的技巧已是另一個境界。也難怪他的作品產量極少。

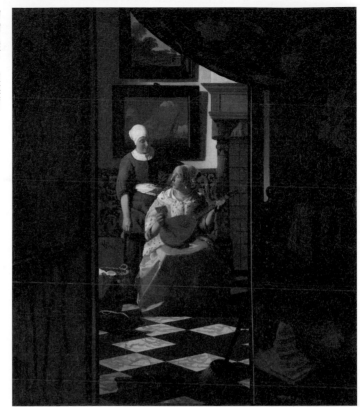

約翰尼斯・維梅爾
《情書》1669-70年

第 2 章　為何名畫總能吸引人的目光？——尋找圖像中的路徑

路徑，就是觀賞畫作的重點

「這幅畫的路徑是怎樣的呢？」相信你已經知道要怎麼有計畫地觀賞繪畫了。

四角形的畫面有引力，大師們必須在這些引力與自己想展現給世人的東西之間拔河。設計進入畫作的方向，巧妙地迴避想要危險的地方，再利用相乘效果或抵消效果，恰到好處地實現作品的目的。能夠精密地計畫並成功實行，才稱得上大師。

我們以接下來這幅畫，來複習前面學過的內容，作為本章的結尾。

這是與維梅爾同時期、同地區，對荷蘭繪畫黃金時代頗有影響的其中一人——德・霍赫（Pieter de Hooch）的作品。本章的課題幾乎都包含在其中。

1. 這幅畫的焦點在哪裡？

2. 舉出主要的引導線指著那裡？

3. 角落怎麼處理？兩邊有阻擋物嗎？

4. 是什麼樣的路徑引導視線？有沒有入口或出口？

5. 是否有引導視線前往深處的路徑？

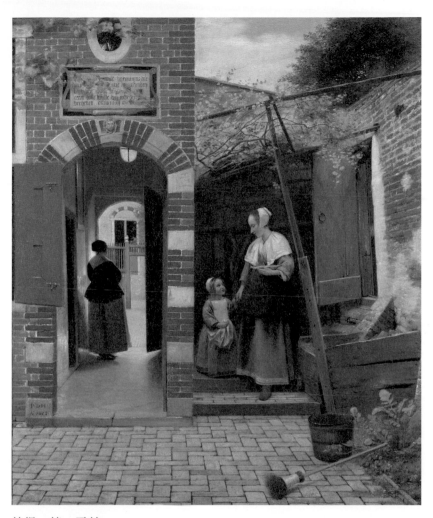

彼得·德·霍赫
《代爾夫特房屋的庭院》 **1658年**

1. 媽媽帶著孩子，尤其是孩子。

2. 中央紅白磚相間的牆壁，傾斜的木柱及石階將母女包圍起來。母子的眼神交會連結著彼此。中央的牆壁、拱形的曲線、磚的條紋、石階、石板等引導線匯集到少女。

3. 上方的兩個角落分別有樹和爬牆虎，右下的角落則設計了花草圍及石板的緣石和掃帚以轉移視線。左右兩邊也設有阻擋物，右邊是泛白的污漬與凸出的木材、水桶，左邊有紅色的門及窗框的邊緣。

4. 環繞型的路徑。主要的動線是從中央二人開始，沿著右邊傾斜著柱子➡水桶➡掃帚➡石板➡通道中婦人的背影➡往拱門上方➡樹枝及牆上的掛牌➡再回到母女。一一觀察每個細節，可以繞畫面好幾圈的設計。前方的石板讓視線匯集回到畫面中央。出口是通道深處。

5. 以三度空間的視角，兩個人物在中景，視線從前景進入，朝著拱門內的空間引導，形成有深度的構圖。

「這幅畫感覺很協調」是什麼意思？

——平衡的要素

「不知道」有兩種，一種是毫無線索的不知道，視線引導就屬於這類。就像福爾摩斯說的：「這世上充滿著沒有人想要觀察卻顯而易見的事物。」一旦知道就突然都看得見了。

另一種是雖然知道，卻不明白從何而來。這就是本章的主題，「平衡怎麼看」。

所有人觀賞繪畫時，對作品大膽的表現意外協調或是安定，多多少少都會有所感覺。但是卻說不清楚自己是憑什麼判斷平衡的好與壞。

要確認雕刻作品的平衡很簡單，就看**它能不能站好**。如果會倒下來，就表示平衡不好。但是，繪畫作品是平面的，只能靠眼睛來確定。

名畫不管是線條或質量，都一定是平衡的。本章要教大家如何靠自己的眼睛確認，並體會這些名畫是怎麼做到的。

首先從線條的平衡開始，我們必須找到繪畫中相當於脊椎的**「構造線」**。

尋找構造線的關鍵，竟然是我們看畫時感受到的模糊「印象」。因為我們感受的印象與造形的特徵有著密不可分的關係。

上村松園
《序之舞》 1936年

線條的平衡——線條結構的觀點

作品的氣氛與構造線

請先看看左邊這幅畫。我想可以用「堂堂正正」、「威嚴端正」、「正氣凜然」、「氣勢高昂」來形容它。這樣的印象，是來自於畫中女子挺拔的站姿，以及她向前直伸的右手。

不僅是人物，樹木或高塔聳立的樣子，都會給人肅然的感覺。想像一個挺直腰桿的人與一個駝背的人，其印象是截然不同的。這幅畫就運用這個效果，呈現充滿威嚴的氣氛。

接著我們就仔細來探討挺直站立的姿態，是如何具

體建構出來的。

首先，焦點應該是女子的臉部。白皙的臉配上黑髮，既有突出的明暗對比，引導線也都匯集到臉部。第二個顯眼的部分是向前伸直的手。

引導線將臉部和扇子的序列明確地劃分出來，換句話說，朝著臉部的縱線比較多，這些縱線與細長的畫面呼應，整體強調著「縱向」。

繪畫中的**主軸線**稱為**「構造線」**，這幅《序之舞》就表現了縱向的構造線，相當於雕塑的芯棒，用黏土包起來固定後，就看不見了。

一幅完成的繪畫，構造線被輪廓線覆蓋後，變得看不清楚，但卻是決定作品印象的重要關鍵。人物本身就有線條的印象，至於視線的路徑有何不同呢？路徑是順著表層的輪廓線，而構造線則是把握內在的中心。

構造線大致分為三種：

1. 縱線
2. 橫線
3. 斜線

縱線即是**站立的感覺**，而橫線則是**躺臥、靜止**。斜線可以是**正要起身或躺下**的印象，讓人產生**動態**的感覺。

線條可以帶出特定的印象，因此繪畫的印象就成了尋找構造線最初的線索。要正確判斷構造線，必須先找出引導線的主流，這應該要與繪畫的印象一致。

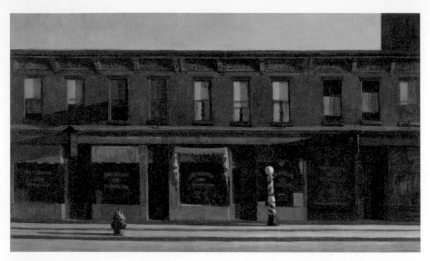

愛德華・霍普
《星期天早晨》1930年
©Edward Hopper/VAGA at ARS,NY/JASPAR,Tokyo 2019 E3336

　　霍普（Edward Hopper）是美國頗具代表性的畫家之一。他的畫風宛如從電影的場景中剪下，非常具有故事感。這幅畫也是充滿著即將發生什麼的氣氛。

　　因為是風景畫，它比《序之舞》有更多耐人尋味的要素，分散在整個畫面中。不過，我們還是能在其中找到相對孤立的要素，理髮廳的三色柱及消防栓。應該可以稱之為小主角（畫面中央的窗戶也算醒目，但與這兩項比起來，卻沒有什麼特色）。

　　視線的路徑是水平線與垂直線的連續交叉，你有沒有覺得受水平線吸引比較多呢？

　　這幅畫的標題是《星期天早晨》，非常成功地呈現出假日清晨，整個城鎮都還在睡夢中的感覺。這正是藉著橫向的構造線才營造出這樣的氣氛。緊鄰著三色柱與消防栓的細長影子，也令人感受到早晨明媚的陽光。

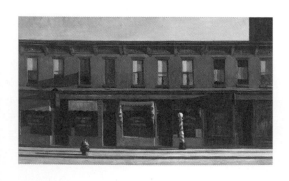

上村松園
《深雪姑娘》 **1914年**

接下來我們就來實際找找構造線，並看看它所呈現的印象。以下這幅畫的構造線是什麼呢？

我們看到躺姿，就會不由自主地聯想到放鬆、休息的狀態。繪畫也是一樣，水平線給人安穩、停滯的印象。霍普的作品以橫向的長方形強調主題的動向，但可千萬不要看到橫長的畫面，就以為構造線一定是橫的。只是橫長的畫面加上橫的構造線，就更強調橫向的感覺而已（相反的，橫長畫面配上縱向構造線就會抵消這個效果）。

下一幅畫也是上村松園的作品，描寫歌舞伎戲碼的女主角——深雪，正在欣賞情人題詩的扇子時，突然聽到腳步聲，便急忙將扇子藏進衣袖的情景。

這幅畫的焦點也是臉部。仔細找找引導線，你會發現**幾乎沒有水平或垂直的**

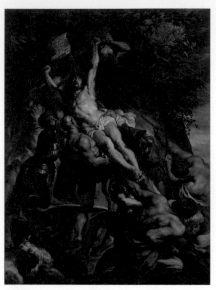

彼得·保羅·魯本斯
《上十字架》1610年

線條。畫中的線條有斜的，也有波浪型的。再看看線條的大方向，是一條往右上延伸的對角線。

相較於《序之舞》以一條直立縱線表現凜然姿態，深雪斜坐的身體傳達出受到驚嚇的動感。好像也有「害羞、惹人憐愛的樣子」。如果深雪站得直挺挺的，可能就變成不知羞恥的印象了。反過來說，如果《序之舞》的女子像這樣斜躺著，那股凜然之氣也會蕩然無存。

為什麼運用斜線可以製造出動感的印象呢？

斜線給人的感覺像是垂直線在中途向上升起，或是水平線走到一半倒下，傾斜的東西會讓人預期下一個動向。

就像日文以「向右上延伸」形容上漲，斜線**朝右上或右下**，所營造的印象會有些許不同。一般來說，朝右上感覺比較有精神，而朝右下則會產生不安的感覺。魯本斯竹的《上十字架》就是

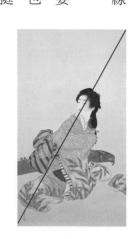

以朝右下的斜線為構造線，隱喻前途灰暗。在十字架兩側支撐的人群強調著這條斜線，帶出緊張感。

當我們感受到躍動或動態，原因很可能是**來自於斜的構造線。**

在美術評論中，這些細節往往被認為無需特別說明而省略，我們通常只讀到結論。「充分表現剛正威嚴的畫」，更即物的說法應該是「以筆直的縱線強調的畫」。反過來說，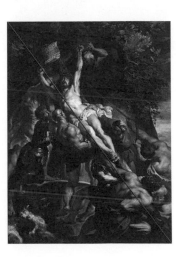令人感受正氣的繪畫，構造線一定是垂直線。

彎曲的構造線

看完三種構造線，就如同我先前提到雕塑的芯棒，一幅完整的作品，構造線是覆蓋在輪廓線之下，而不是清晰可見的直線。所以我們要懂得掌握大方向。

我們在前一章看過科坦的靜物作品，其構造線是一條宛如上弦的弧線，大致的動向是意識著朝右下的對角線，但因為還有弧線，帶出緩緩下降的印象。

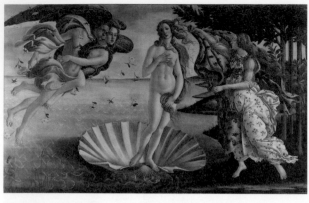

桑德羅・波提切利
《維納斯的誕生》1483年

弧線即是局部的圓，圓沒有稜角，給人**柔軟**的印象，也會有自我完結的**神聖**印象。許多人看科坦的作品會產生一種**超脫世俗**的感覺，明明只是一幅靜物畫，卻帶有宗教氣息，這應該就是弧線所帶來的效果。

弧線的下弦與上弦也有不同的印象。

構造線只要呈現S狀，就能使作品變成柔軟的印象。即使是縱線，原本營造的堅毅氣氛，也會因此而略減，就像《維納斯的誕生》中，維納斯的站姿宛如一縷裊裊輕煙。而橫向的S曲線，則是營造出海浪或蠕動

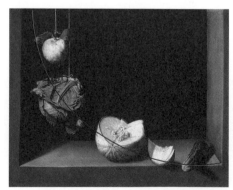

的感覺。

以上三種構造線都有其基本的印象，每一幅名畫都有與主題契合的構造線。

直線需要橫線輔助

或許有人覺得我沒有交代清楚，例如《序之舞》那隻伸出來的手一定也很重要，還有霍普作品中的直線也肯定代表著什麼。這樣的感覺並沒有錯，我們可以思考看看，橫線的作用是什麼。

畫中的線，一條不能成事，**必須要有其他角度的線條來輔助**。這種關係叫做「**線條結構**」，是將繪畫的構造抽象地以線條來觀察。

在《序之舞》中，向前伸直的右手與主要的縱線取得平衡，與縱線對立，同時也支撐著縱線，這條像是固定在兩側的橫線，不搶走構造線的鋒頭，發揮輔助的作用。

最簡單的基本線條結構，就是水平線與垂直線組成的十字形。

如果沒有支撐的輔助線，會是什麼樣的印象呢？

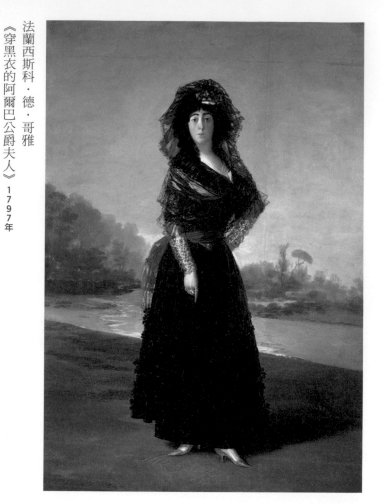

　　焦點是女子的臉部。

　　構造線在哪裡呢？挺直的站姿，朝下的右手，都強調著縱向。這條縱線就是構造線。循著畫中女子的姿勢向下看，會發現地面有木棒畫出顛倒的「Solo Goya」字樣。這是畫家的落款，同時也是畫的一部分，精心設計讓觀賞者知道「原來是指這個」。阿爾巴公爵夫人是哥雅愛慕的女子，在她腳邊留下落款，也有「我願為妳做牛做馬」之意。

　　我們再看夫人身後背景的引導線是呈現鋸齒狀，並全部朝向哥雅的落款。就像是閃電般落下，引導著我們的視線。

我們以哥雅《穿黑衣的阿爾巴公爵夫人》為例，先確認焦點與構造線。

這幅畫如果沒有背景的鋸齒狀引導線，會變成怎樣呢？

看看下圖去掉背景的效果，是不是覺得不太安定，似乎少了什麼。有鋸齒狀的引導線，這幅畫才算完成，因為背景的斜線支持著直立的構造線。

光是一條直立線總讓人覺得不安定，好像快要倒下，必須有東西來支撐，其實是很單純的感覺。

裙擺漸寬的線條、左手插腰的角度，都有輔助支撐的效果。視線的路徑與線條的平衡，兩者的組合造就了這幅傑出的作品，真不愧是大師哥雅。

找到縱向的構造線之後，還得接著看輔助的橫線或斜線。

靠橫線支撐　　靠斜線支撐

橫線和斜線也有煩惱

其他線條也有各自的煩惱，必須靠別的線條來解決。

橫的構造線將畫面水平橫切，視線從左邊看到右邊，很容易就離開作品。《星期天早晨》中除了主軸的橫線，還有數不清的短縱線。有了縱線的加入，**觀賞者一會兒看橫、一會兒看直，這就是看畫的樂趣**。

這幅畫中還有另一條暗示的線條。從左下方渺小的消防栓，經過三色柱、右上方的黑色窗戶，到更上方房子的黑色部分，是一條**向右上延伸的曲線**。再仔細看，你就會發現左上方窗戶附近的陰影也呈現向右上延伸的動態，呼應著這幅畫的標題「星期天早晨」，一切都緩緩甦醒的感覺。

斜線也需要相反角度的線條來輔助。你可能不

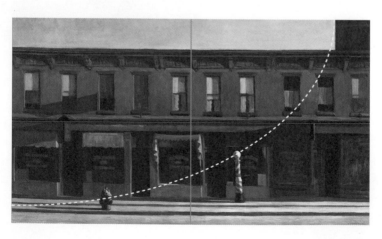

文森・威廉・梵谷
《向日葵》1888年

明白既然刻意利用了斜線來營造動態感覺，為何又要用另一條線來支撐使其安定。因為這在造形上是必要的。

還記得《深雪姑娘》的構造線是斜的吧。但右下方卻有一個書卷盒。看起來好像是偶然畫上去的，其實是有其必要。換句話說，這是支撐棒的作用。有了這個支撐，既不會阻礙動態，又能取得平衡。魯本斯的《上十字架》中，兩側也有斜線形成傘狀的支撐。

兩邊的法則

縱線和斜線都必須有其他形式的支撐，亨利・藍欽・波爾稱此為「**兩邊的法則**」，即縱線或斜線的構造，必須以橫線或斜線來固定左右兩邊以取得平衡的手法。

梵谷的《向日葵》中，桌子的橫線牽制著畫面的兩側，如果沒有這條線，我們就會感覺花瓶

菱川師宣 《回眸美人圖》 17世紀

搖搖欲墜。

而《序之舞》中，向前伸直的右手支撐住左邊，右下寬大的衣袖則聯繫著右邊。聯繫兩邊不一定要實際的線條，也可以只是一點**暗示的意味**。

菱川師宣的《回眸美人圖》就是以暗示來維持平衡。背景空無一物，連影子或地平線都沒有，但和服的形狀呈現完美的山形，向下望去的視線暗示著兩側的聯繫。畫家落款於右下方也有使作品安定的效果。

到美術館參觀，可以立刻找到兩邊法則的範例，記住這個名稱，仔細觀察大師們都是怎麼解決的。

線條結構與印象

縱線藉著橫線支撐所形成的**十字形**是非常安定的線條結構，給人無法動搖的印象，

運用這種線條結構的作品通常被視為**「古典」**。而縱線靠斜線支撐便形成**三角形**，向末

114

端擴大營造穩重安定的感覺，這也是常見的古典形式。

但是正因為如此方便，自然隱藏著形式化的風險，幾乎都變成「↑」（向上箭頭）的構造，因此，哥雅在《穿黑衣的阿爾巴公爵夫人》（第110頁）中，藉著「↓」（向下箭頭）的構圖取得平衡，避開固有的形式，是相當有創意的解決方案。

另外，斜線用斜線支撐，可以帶出動感。支撐線條的傾斜可以加強或減弱動態的表現。如果再加上曲線，印象又會有所改變，但最原始還是縱、橫、斜的印象。

構造線	產生的印象	常用的形容詞
縱	站立	堂堂正正、剛毅
橫	躺臥	安穩
斜	動態	活潑、不安定、緊張感
拋物線	搖晃、上升、落下	優美、優雅
圓	完美、完成	飽滿、超然
縱＋橫	安定	嚴格、嚴肅、古典
S字	有節奏的躍動	有機的

線條的平衡非常重要，被稱為名畫的作品，即使還原成線條，都仍然無懈可擊。在完整的線條結構上作畫，自然產生美感。更有追求線條結構極致的畫家，例如蒙德里安（Piet Mondrian）只以縱橫線條的平衡，提升了作品的境界。而皮拉奈奇（Giovanni Battista Piranesi）嘗試將縱、橫、斜、曲線，這四種線條盡可能擠進一幅作品裡，還取得平衡，也不失為一種挑戰。這些作品中的線條互相支撐，根本是讓線條結構直接成為主角。

我們在〈第1章〉看過的巴尼特・紐曼（第39頁）又是如何呢？只有一條縱線，哪有什麼平衡？想得到這裡的人實在很厲害。這是1950年代的作品，正值繪畫典範翻轉的時代，換句話說，這幅畫真的打破了過去繪畫的規則。

許多現代藝術都是這樣打破常規而來的，但如果不知道既有的常規，怎麼會知道到底打破了什麼呢？紐曼突破了縱線需要其他支撐的常規，克服了線條平衡規則，以一條線來表現人類獨立的抽象概念。這與過去的其他畫作，完全是不同境界的表現。

皮特・蒙德里安
《百老匯爵士樂》
1942-43年

喬凡尼・巴提斯塔・皮拉奈奇
《冒煙的火》
1750年

　　　　　第 3 章　「這幅畫感覺很協調」是什麼意思？──平衡的要素

喬瓦尼・貝利尼
《李奧納多・羅雷丹的肖像》1501年

「平衡」是名畫的絕對條件——左右對稱的畫

我們來看看威尼斯畫派的大師——貝利尼（Giovanni Bellini）執筆的肖像畫。

這幅畫的下方畫著像是木框的東西，稱為「Parapet」，形成聯繫兩側的線條，同時也將畫面與畫框外的世界「連結」起來，對肖像畫來說，是一舉兩得的解決方案。這在文藝復興時期蔚為流行，並一直沿襲下去。

人物多是三角形，前面也曾經提到以三角形取得平衡是最基本的原則，範例不勝枚舉。線條的平衡也可以是十字或倒三角形，但為什麼三角形還是占大多數呢？關於這點，我們必須考慮「量」的平衡。

例如堆雪人，如果不將下面的雪球堆大一點，就會感覺「快要倒下去了」。繪畫也是同樣的原理。我們對

118

拉斐爾・聖齊奧
《西斯汀聖母》1513-14年

畫中的各種要素，不知不覺感受著「視覺上的重量」，如果不取得平衡，就會覺得不對勁。

這是什麼意思？談繪畫平衡的問題，必定會講到拉斐爾的《西斯汀聖母》，我也不能免俗，而大家都選這幅畫是有理由的。

這幅畫的焦點是畫面中央的聖母子，這邊形成縱向的構造線，大家應該都看得出來是三角形吧。

把焦點「放在正中央」有什麼不妥的嗎？

畫過畫的人或許都聽過不能把主角放在畫面中央的理論。我在大學上油畫課

時，有一次不知怎麼的，在畫面中央畫了一棵大樹，雷‧查爾斯老師看了便說：「把主要的東西放在中間很少見呢！」當時我不好意思追問理由，而老師也沒有再多說什麼。

為什麼不行？《西斯汀聖母》就是把主角放在正中央啊……我一直都想不通。

現在我知道了。問題在於——什麼時候可以把主角放在正中央。

從結論來說，「主角在正中央」並不是不可以，拉斐爾這樣的大師，當然知道該如何適當處理這種配置所可能造成的問題。而且，拉斐爾「把主角在正中央」的手法堪稱爐火純青。老師想說的是：「你這個菜鳥，竟敢什麼都沒有考慮清楚，就要挑戰？」

對這種構圖容易造成的印象一無所知就貿然運用，的確是太草率，但這個構圖究竟有什麼問題？

將左右的重量放上天秤

《西斯汀聖母》中的聖母子在正中央，兩旁分別是聖西斯篤與聖芭芭拉，形成**左右對稱**的構圖。**主角讓配角隨侍左右**，是非常完美的平衡。

想像將**兩旁的聖人放在天秤上**，肯定能保持平衡。先前說過，我們對畫中的各種要素會感受到「視覺上的重量」，而且這種無形的重量在畫面中，就像放在天秤上，支軸

120

左右是否對秤，都會影響我們的感覺。所謂的平衡，就是指是否達到這種均衡。

《西斯汀聖母》的畫面正中央是聖母，就像是兩邊垂吊著墜物的中心軸位置，在這種情況下，兩邊若不是重量相等，就會失去平衡。主角在正中央時，兩旁的重量必須要相同。

雖說要左右對稱，但也不必完全相同，我們還是可以看到左右各有一些變化。例如左側的聖西斯篤長袖垂墜的程度，剛好與右側聖母頭巾揚起及聖芭芭拉身旁垂下的布簾相對應。

左下有教皇的皇冠（象徵教皇的三層皇冠）守住角落，而右下角看似空無一物，但最底下抬頭仰望的天使與聖芭芭拉的眼神交會，恰好可使觀賞者的視線避開角落。

下一頁是聖維塔教堂的嵌鑲壁畫，大家應該都能馬上看出焦點了，就是位居正中央的查士丁尼大帝。他身著深

不平衡

完美平衡（如西斯汀聖母）

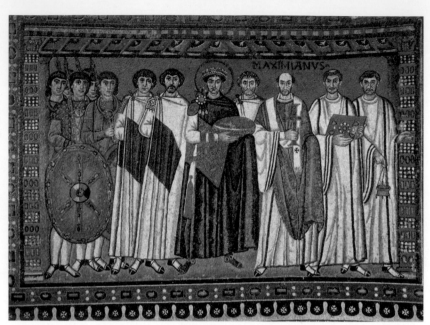

色長袍，身形的幅度最寬，頭上還有光環。

　　看得出來這是以皇帝為中心，左右對稱的構圖。左右的人數雖不同，但我們視覺上感受的重量大致相同。左邊的人群看起來像是擠在一起，而右邊則是幾個貌似僅次於皇帝的重要人物，相抵之下也就差不多了。

　　接下來左頁這幅圖的平衡如何呢？作者弗朗切斯卡（Piero della Francesca）是數學家，他在這幅畫中展現了非常精密的平衡調整技巧。頗受專業人士推崇的著名攝影師布列松（Henri Cartier-Bresson）也非常喜愛這位畫家。

　　觀賞畫作時，重量的計測方法大致分為兩種，一是從現實重量的聯想。例如羽毛或稻草是輕的，而鐵或岩石則是重的。還有，

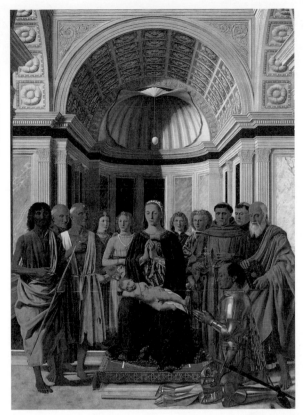

皮耶羅・德拉・弗朗切斯卡
《布雷拉聖母》 1472-74年

　　主角聖母子周圍有一大群人，他們不是排成一列，而是半圓形的配置，這正是這幅畫的重點。如此可以畫入大量群眾，並同時呼應著上方的圓形天頂。聖母不僅是畫中平面二度空間的中心，在三度的錯覺空間中，也是半圓的中心。

　　畫中穿著盔甲的人物是奉獻者，只有他一人在前景。假設放到天秤，這個穿著盔甲的男子可能會使右邊顯重，這樣的疑慮很正常。

　　但是，若考慮到色彩與陰影的部分，左邊似乎也如方程式一般有相應的重量。耶穌的頭在左邊，瑪利亞的手也朝向左邊。

大的物體重，小的物體輕，這也是我們正常的感覺。

另一個方法是，我們對色彩或陰影等**「醒目的感覺」**也會產生重量感，這也可以納入平衡的計算，而這正是繪畫特有的樂趣。《布雷拉聖母》中，左邊天頂的陰影和淡藍色牆壁的重量正好取得平衡，就是這個道理。

我再補充一個小地方，《布雷拉聖母》中央的聖母畫得比其他人物稍大，有很強的存在感。《西斯汀聖母》以及聖維塔教堂的嵌鑲壁畫中的查士丁尼大帝，也都是因身形較大而特別醒目。

這是因為我們視覺的性質，如下圖所示，同樣大小的圓形排列在一起時，中央的圓好像變得比較小。所以要將中央變大或變小，讓視覺有所區別，才會有安定的平衡。

中國明代畫家張瑞圖《太白觀瀑圖》中央的人物雖然只有一小點，卻是這幅畫的主角，藉右邊的樹和左邊的瀑布維持平衡。

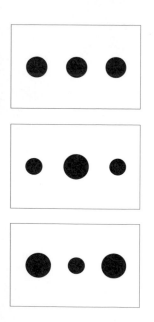

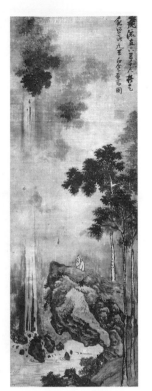

張瑞圖
《太白觀瀑圖》**17世紀**

左右對稱的潛在危險

焦點在正中央時必須藉左右維持平衡的道理，相信大家已經有點明白了。拉斐爾是左右對稱的繪畫名家，但他究竟有何過人之處呢？

「主角＋兩旁的脅侍」並非拉斐爾發明，而是自古以來就有的風格。這樣的型式之所以如此常見，是因為兩邊有隨侍在側的圖樣，可以**凸顯主角的氣派和尊貴**，最適合用來描繪宗教或政治上的重要人物。這種排列很像佛像（三尊型式）或法官在法庭上的配置，專業術語叫做「對稱均衡」（Formal Balance）。這樣的型式通常稱為安定的構圖或古典的構圖。

對稱均衡

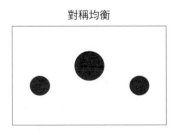

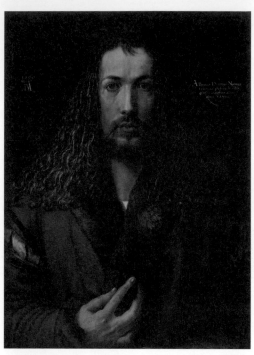

阿爾布雷希特・杜勒
《自畫像》1500年

但是，這個優點有時卻也是缺點。因為**過於安定**，即使不想表現嚴肅，也還是會造成威嚴的印象。嚴謹的格式最適合宗教畫，但由於過度採用於宗教畫，其宗教印象變得難以切割。以日本人的說法，就是變得像佛畫一樣。

我們看杜勒（Albrecht Dürer）的自畫像，臉在正中央，也是所謂的對稱均衡。是不是有聖像的感覺，忍不住想對他一拜。這就是因為左右對稱的緣故。比起蒙娜麗莎有四分之三的身體朝向前方的姿勢，這邊的效果要強得多。

對稱均衡端正的感覺，較不適用於風景畫或靜物畫，其原因不難想像。因為感覺比較像是人為、人工的關係。

靜物畫大師——夏丹（Jean-Siméon Chardin）少見地在花的兩旁添加脇侍，果然就變得像供品一樣。保羅・克利（Paul Klee）的氣球也似

尚・西美翁・夏丹
《花瓶的花》**1760年代初期**

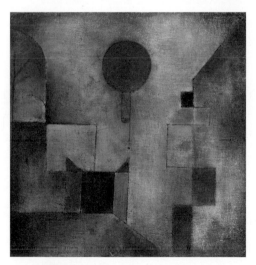

保羅・克利
《紅氣球》**1922年**

乎有象徵意味的感覺。用在靜物畫或設計上，這種配置所營造的威嚴感也絲毫不減。

對稱均衡的問題在於其不自然、嚴肅的印象。再加上變化很少，每一幅畫都變得很相似。以較自然的表現來解決這個難題的，就是拉斐爾。

我們來竹拉斐爾的《聖母瑪利亞與魚》。主角在正中央、左右對稱的配置，左右兩邊通常沒有太大的差異，趣味性較少。拉斐爾將左右的平衡稍微拆解並加以變化，在當時即是創舉，以自然的姿勢來表現人物。

　第 3 章　「這幅畫感覺很協調」是什麼意思？——平衡的要素

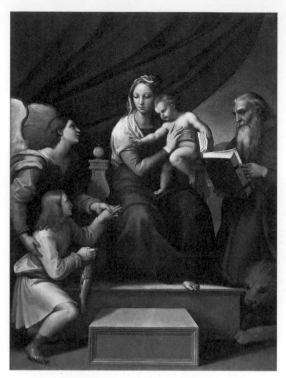

拉斐爾・聖齊奧
《聖母瑪利亞與魚》1513-14年

與《西斯汀聖母》的左右對稱比較就可以明顯看出，還有《嘉拉提亞的凱旋》（第40頁）或是這裡舉例的《聖母瑪利亞與魚》，都像是偶然畫出那麼自然的配置。

能將對稱均衡發揮得如此淋漓盡致，令人深感佩服。

焦點分裂成左右

在拉斐爾之後，畫家們開始往別的方向尋求解決之道，我們先看另一幅左右對稱的傑作，它與《西斯汀聖母》有很大的不同，大家知道是什麼嗎？

這是左右對稱繪畫的另一種正統形式。主角不在正中央，為遵守左右對稱，將焦點均分為二的手法。

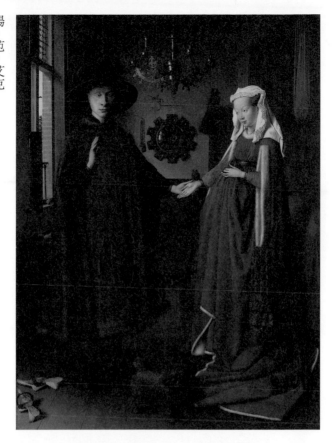

　　相信很多人都看過這幅畫。這是油畫技法集大成的范·艾克（Jan van Eyck）代表作之一，美術教科書都一定會介紹。此畫據說是為紀念阿爾諾菲尼夫婦的婚約，但也因其疑點很多而出名（題外話，全世界的人都覺得阿爾諾菲尼很像普亭）。

　　這幅畫的焦點在哪裡？是左邊的男子和右邊的女子兩個人。為了連結這兩人，而讓他們在畫面中央牽手。這幅畫與《西斯汀聖母》差別就在這裡，換句話說，畫面正中央並沒有主角。聖母所在的畫面中央變成吊燈和鏡子，還有兩人互牽的手，以這條線為主軸，兩邊各有一個主角。這幅畫看起來反而更像天秤。

　　左下方脫下的鞋子對應右側的長裙襬，左邊有窗戶、右邊是天蓋，屋外的光線對應深紅、帽子對應頭紗、男對應女，一切都以同樣重量呈現，宛如成雙成對的範本。

梅德特・霍貝瑪
《米德爾哈尼斯的大道》**1689年**

有兩個焦點的作品，如我們在〈第1章〉說過，調整兩側相互呼應的細節並不容易。范・艾克這幅畫的完美呈現，在美術史上也獲得最高的評價。細緻而寫實的描繪技法常受人關注，但其實畫中展現的精湛構圖才是真正的價值所在。

這個方法像是日本的「雛人形」擺飾，由於成雙成對的印象強烈，導致作品的主題容易受限。上面這幅霍貝瑪（Meindert Hobbema）的畫利用消失點作為「連結點」，成功呈現了他獨特的風景畫。

彼得・保羅・魯本斯
《崇拜維納斯》年代不詳

提齊安諾・維伽略
《崇拜維納斯》1518-19年

超越拉斐爾——左右不對稱的畫

將焦點置於正中央之外

大師提齊安諾年輕時畫了不少作風大膽的作品。讓主角維納斯站在右側邊緣，畫面左邊卻安排一大片森林和一大群天使，左右互相牽制著。

〈第1章〉介紹過丁托列托的《聖母參拜神殿》（第36頁），也是將主角瑪利亞畫在畫面的邊角。他正是提齊安諾的弟子，看來受師父的構圖法影響很深。

非常尊敬提齊安諾的魯本斯也曾經以自己的畫風臨摹了一幅作品。這種利用左右落差來取得平衡的構圖，相對於「古典構圖」，我們通常稱為「大膽的構圖」。

左右對稱的畫，必須兩邊都配置重要度不相上下的要素，所以經常是左右相似。但這幅畫的手法是將主角放在單側，另一側再設置維持平衡的某些要素（這裡的

「某些要素」，本書稱為**平衡者**〔Balancer〕。

這幅畫原本是委託給巴爾托洛梅奧（Fra Bartolomeo），維納斯原本是在正中央，看來是設定左右對稱的構圖。

但畫還沒有完成，他就去世了。在他的草稿中，這樣的構圖在當時很普遍，提齊安諾卻大膽地將主角放在邊角上，並思考出相應且可成立的對策，就此打開新的時代。

後來魯本斯也畫了自己風格的《崇拜維納斯》，當時維納斯像是在畫面中央，應該是覺得這樣的構圖太極端了吧。

提齊安諾這幅畫問世後不久，又畫了代表作之一的《佩薩羅家的聖母》。乍看之下，好像不是太大膽的構圖，但他是如何取得平衡的呢？

中央是身著藍衣的彼得（從衣服的顏色和腳踝上的鑰匙可知），聖母子在右上，背景有兩根大柱子，左側還有一面大紅旗——這幅畫好像也不是對稱均衡。

首先是主角的聖母子位在畫面右側，而正中央的彼得並不是主角。更奇怪的是，左邊的大紅旗竟是對應聖母子的平衡物。

以旗子對聖母來取得平衡，這真是破天荒了！形式上是平衡了，但價值完全不同

平衡者　　焦點

提齊安諾・維伽略
《佩薩羅家的聖母》 1519-26年

啊！提齊安諾真的很勇於打破成規。

將神聖的焦點放在畫面旁邊，不以等價對應，而是以造形對應的手法，提齊安諾應該是第一人吧。這個方法使畫面左右有了變化，進而產生各種變形的可能。「要用什麼來取得平衡」成為畫家展現巧思的地方，並漸漸成為主流。後來，雷・查爾斯老師所建議的「主角不要放在中間，稍微偏一點」也變成了常識。

這樣的構圖，還有更精湛的作品，請見下一頁。這幅畫出自美國美術史上最重要的畫家之一，在日本卻不甚為人所知的艾金斯（Thomas Eakins）。這種平衡的感覺好像亞歷山大・考爾德（Alexander Calder）的動態雕塑作品。

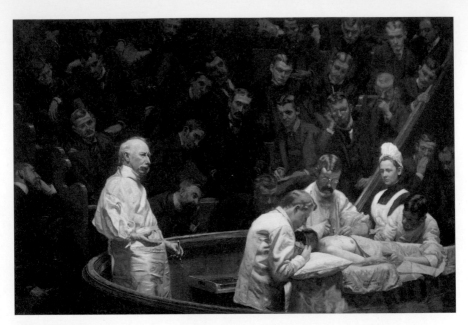

湯姆・艾金斯
《阿格紐醫生的臨床課》 **1889年**

　　這幅畫是西洋繪畫常見的主題「解剖課」，畫面左側凸顯於背景之上的是阿格紐博士。相對於另一側進行解剖的小組，形成孤立的姿態，強烈的明暗對比顯示他是主角，獨自一人在右邊小組的對立側維持平衡。構圖呈漏斗狀，背景的觀眾像是花紋一般也是有趣的表現手法。

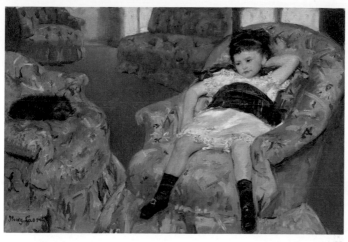

瑪麗・卡薩特
《藍色扶手椅的小女孩》1878年

小，卻「有用」的理由

將主角放在左右其中一邊的作品，最值得欣賞的就是焦點與平衡者的對比。如果平衡者與主角並列，就會模糊作品的焦點。怎麼做才能使平衡者低調，但同時又足夠與主角抗衡呢？

第一個解決方法是像翹翹板——一個遠離支點、稍微碰觸到邊緣的物體與一個在支點附近、稍有重量的物體互相抗衡的效果。

以卡薩特（Mary Cassatt）的作品為例，視線循著藍色沙發到後景，然後又回到前景的環繞路徑。右邊的女孩是主角，左邊的狗則是平衡者。狗的體積小，又在畫面的邊緣，才能起到平衡的作用。乖乖趴著的狗，像是與女孩在玩翹翹板似的。

接下來是傑洛姆的《哭牆》，這裡面也有平衡者，但不仔細看的話幾

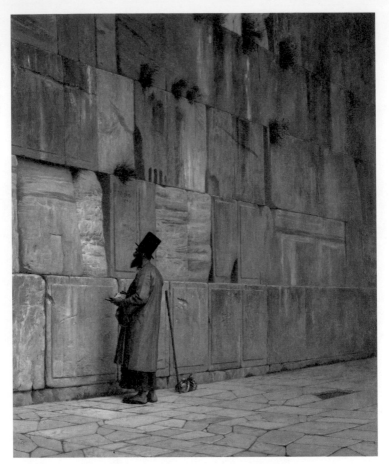

　　這幅畫是耶路撒冷的哭牆，身著綠色衣服的猶太人正在禱告。平衡者到底在哪裡？原來是右下方地面缺少一塊石板、顏色略暗的部分。在畫面邊緣有點突兀地與男子形成抗衡。

　　將少一塊石板的地方遮住看看，應該就能知道這個部分發揮什麼樣的效果。像這樣在邊緣處有個突兀的東西，很可能就是為了因應平衡的需要。

　　男子身旁立著一支木杖，也是意味深遠的表現。有了這支木杖，與人物形成三角，男子看起來才會安定。

　　這幅畫的消失點在畫面右側之外，線條匯集到那邊也發揮了與左側取得平衡的效果。

乎看不出來。你知道在哪裡嗎？

乍看之下很小的東西，也能與大型物體取得平衡的另一個解決法是——運用**遠近法**。將遠處的東西畫小是因為在觀察平衡時，我們的潛意識會假設它「如果近一點應該更大」。

列賓的《奧涅金和連斯基的決鬥》是描繪俄羅斯文豪普希金作品中某一個場景。畫中有兩個人物，一邊大、一邊小，我們會覺得兩者很自然地抗衡。因為我們知道左邊的人物只是因遠近法才會看起來比較小，其實兩人身形相當。就像從斜角看蹺蹺板一樣。

以大膽利用遠近感而知名的畫家，就是竇加的弟子——卡耶博特。他將畫面的左右分成近景和遠景，高明地呈現後景的對比。因為**遠近的間距很大**，常被批評是「大膽的構圖」。畫面右側前景中撐傘的人是非常近距離的描繪，而左側卻一直到很遠的地方才有人影。遠

古斯塔夫・卡耶博特
《雨天的巴黎街道》1877年

伊利亞・葉菲莫維奇・列賓
《奧涅金和連斯基的決鬥》1899年

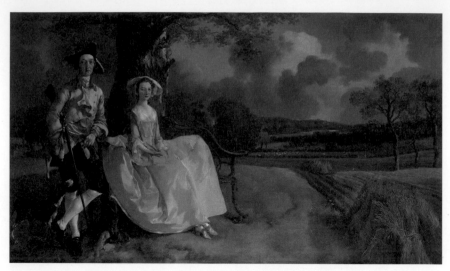

托馬斯・庚斯博羅
《安德魯斯夫婦》1750年

平衡方法不僅限於蹺蹺板——桿秤

最後再看上方這幅左右不對稱的優秀畫作。會不會覺得左半邊有太多重要的東西呢？這樣能取得平衡嗎？

最引人注意的，要屬左邊兩個人物了。相對的，畫面右邊的田裡堆著麥稈，後景還有樹木並列著。明顯偏重左邊，但卻不覺得平衡有什麼問題……

這是托馬斯・庚斯博羅的《安德魯斯夫婦》。

他是18世紀在英國與雷諾茲爵士（Sir Joshua Reynolds）齊名的畫家。這對時髦的夫妻身著當時流行的洛可可裝束所留下的肖像畫，理應是主角的夫婦卻靠在左側的邊緣，感覺很奇怪。

方的人雖小，但其重量仍足以發揮抗衡。

答案就是，用來計測平衡的天秤「支軸」並不是在畫面中央，而是靠左。在這之前，我刻意挑選天秤支軸在畫面中央的作品做介紹，而這幅畫的支軸是兩人身後的大樹。

想像一下**「桿秤」**，應該就比較容易理解。桿秤是支點在一端，靠移動秤錘達到平衡，再讀取刻度以測得重量的秤。兩人離桿秤的支點非常近，而麥桿和森林離得很遠。麥稈雖是視覺上很輕的東西，但**因為離支點很遠，所以可以與左邊的兩人抗衡。**

為什麼要將他們放在這麼邊緣的地方，而不是中央呢？

其中一定有理由。畫家故意這樣畫，是因為他希望觀賞者也看到畫面右邊的土地。

第一個理由是庚斯博羅喜歡畫風景畫更甚於肖像畫。第二是因為這幅畫的委託人——安德魯斯是非常富有的鄉紳，**他想誇耀自己擁有的廣大領地。**那麼，如何才能讓人既看到土地，同時又取得平衡呢？在右側以麥稈堆和森林作為平衡

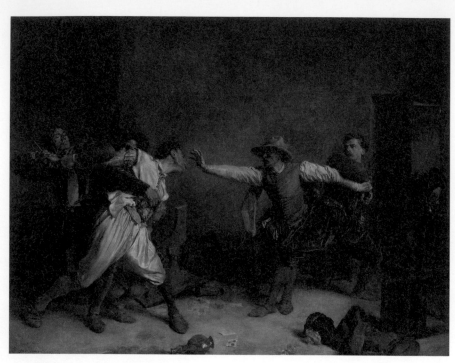

尚‧路易‧厄尼斯‧梅森尼埃
《爭吵》1855年

者，便解決了這個難題。這正是庚斯博羅手法高明之處。順道一提，畫中的橡樹至今仍屹立在同一個地方。

為什麼要取得平衡？

本章最後要請大家以一幅畫小試身手，驗收學習成果。

上面這幅畫對生長在21世紀的我們來說，或許不是很受關注的作品。梅森尼埃是當時頗受敬重的畫家。這幅畫據說深受維多利亞女王的夫君——阿爾伯特親王喜愛，拿破崙三世以2萬5千法朗買下，做為致贈給親王的生日禮物，一度蔚為佳話。

看第一眼會先發現右邊放著各種物

品，視覺上有沉重的感覺，但中央線的兩側卻又達到平衡。

左邊男子臉部與對方伸出的手非常接近，這裡就是畫的焦點（也請留意各種線條都匯集到這裡）。這個部分在中央偏左，因而使左邊重量略增。左邊的男子脹紅著臉，與他的白色襯衫形成強烈對比，特別醒目，而且他還握著刀。

右側有一扇門、打開門偷看的人、還有打翻的椅子，與左邊那張翻倒的桌子及顏色漸深的牆壁形成抗衡。

掉落地面的東西與人物的腳，在中央形成一個十字。畫面中彷彿有一個三度空間的座標軸。所有人的頭排列成一條橫線，卻不顯單調，從左端的小刀到右端的門連成一條波浪狀的線。

過去對繪畫平衡與否沒有特別思考，但仔細了解理由後，你是不是更加明白了呢？

說明起來頗花心思，但這些其實都是我們平日不知不覺就處理或判斷的事，所以格外有趣。以後再遇到繪畫的平衡問題，就可以自己判斷或是與朋友討論。我自己也在學會這些規則後，找來各種繪畫作品一一驗證，同時也驚訝地發現，被稱為名畫的作品，果真全都實至名歸。

坦白說，為什麼繪畫作品非要取得平衡，我還是似懂非懂。唯一清楚的是，名畫一定都設想周到。

當然，大家都會說看到平衡不安定的東西，心裡總是不安。但我覺得魯道夫·阿爾海姆（Rudolf Arnheim）的說法非常有道理。他是一位心理學家，對美術作品的平衡問題有很高深的造詣，若你覺得我先前的說法不夠完整，以下再引述其主旨——世上保持平衡狀態的東西只有一部分，或是只有一眨眼功夫，但一切是瞬息萬變的。所謂藝術，是在萬物變遷中，**設法將取得平衡的理想瞬間有組織地呈現在繪畫中**。繪畫不單只為取得平衡，方法有無限多，如何取得平衡才是意義所在。

經過時間考驗的名畫，一定都達到平衡。大師們有意無意地根據畫面的力學在作畫。如何取得平衡這個問題，透過各種解決方案，看出畫家們的嘗試。我們在觀賞繪畫時，不妨用手遮住各種地方，思考一下。

看一幅畫，好像需要的時間更長了。解決了一個難題，又出現一個難題。而繪畫中還有比平衡問題更強烈、直接影響我們大腦的要素。

為什麼是這個顏色？

——顏料與顏色的祕密

如果交通信號燈的顏色不是紅黃綠，而是黑白灰，可能會造成更多交通事故吧。我們看到顏色，判斷該停下來或是繼續前進。顏色能即時傳達訊息，發揮強大的效果。我們對顏色也有好惡之分，在美術館，可能會遇到色彩搭配不喜歡就沒興趣的作品。我自己就是這樣。

本章我們要學習**「如何觀賞顏色」，才不會被直覺或偏好左右**。

前半部分我會先就繪畫色彩的真實面貌「顏料」，從性質和歷史背景來探討。我們對顏色的認識是不知不覺受過去塑造的色彩印象所影響。我將以大家都知道如何觀賞顏色為前提，介紹一些你不能忽略的知識。

後半部分我將從配色的角度來解析繪畫的構造。你所感受的印象，其實不是根據紅色或藍色等顏色而來。顏色有三種屬性，我建議大家先關注色彩的明亮度和鮮豔度。有意識地區分它們，可以更深入理解大師們希望透過顏色表現的內容。

關於顏色，我們可以從一個比較有趣的例子開始。大家有沒有想過，我們看到的名畫，真的本來就是那種顏色嗎？就從這個問題開始吧。

144

文森‧威廉‧梵谷
《梵谷的臥室（在亞爾的臥室）》
1888年、梵谷美術館

繪畫是藉著「物質」完成的

梵谷的信並沒有弄錯？

梵谷是個寫信狂魔，光是寫給他弟弟——西奧的信，就有八百多封。信中有許多內容，詳細說明他每一幅畫的創意、色彩運用，甚至還畫上速寫，對於後世追溯他作品的順序或創作過程有很大的幫助。

但是，關於這幅《梵谷的臥室》，信中的內容與實際作品的顏色卻有很大出入，曾經讓研究者困擾不已。

以下是梵谷在1888年寫給西奧與高更的書信描述，大家可以對照上面的作品看看。

「牆壁用淡紫色」「床和椅子是黃色」「地板塗成紅色」「毛毯是大紅色」「枕頭和床單淡黃綠」「桌子橙色」「洗臉盆藍色」「窗戶綠色」「門用紫丁香色」。

第一個就不對了呢。牆壁不是紫色，看起來是藍色，床也不是紅色，而是茶色。

為什麼相差這麼多呢？這幅畫於1888年完成，正是梵谷精神崩潰入院療養的時期。研究者推測可能是因為精神狀態的影響，梵谷眼中的顏色與常人不同，才會寫下這樣的描述。

然而，始於2010年的科學研究結果卻發現，這幅畫中有一種叫**天竺葵紅**（Geranium lake）的顏料色素因長年變化而褪色了。換句話說，牆壁原本是紫色，因紅色褪去的關係，只剩下藍色的色素，所以才變成藍色。

地板的紅色也褪成茶色。原來信中所寫無誤，幸好科學替梵谷挽回了名譽。

下圖是復原梵谷當時描繪的顏色。梵谷說這樣的色彩組合**「表現出完美的寧靜」**，你覺得呢？

我看這幅畫感受到的反而是不安穩的印象。還有悲傷。

畫中左邊的門是梵谷為好友——高更特意準備的連通房，兩人曾經短暫地共同生活，後來卻因決裂而分道揚鑣。

「天竺葵紅」在梵谷的其他作品中也發生同樣的問題，例如這兩幅曾經名為《白玫瑰》的作品（上面的作品收藏於華盛頓國家藝廊，下面是大都會美術館所藏）。

亮麗綠色為背景的清一色白玫瑰，一般認為這兩幅畫是梵谷少見的用色，但最近也發現其實是天竺葵紅褪去才變成現在這樣的白色。原本應該是有紅色線條的粉紅玫瑰。現在收藏這兩幅作品的美術館都將之改名為《玫瑰花》。我們就在心裡將顏色補上吧。

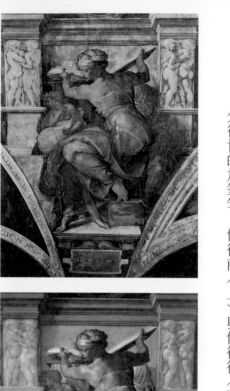

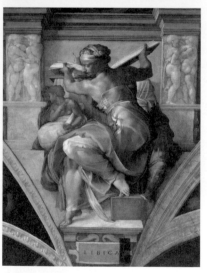

米開朗基羅《利比亞女先知》
（西斯汀教堂天頂畫）1509年
（上）修復前 （下）修復後

年代久遠的繪畫，多少會發生褪色的現象，這些都是可以預期的。但是，竟也有像這樣局部變色的情形。

顏色與原本不同的還有其他例子，包括**髒污**或**修復時補畫**、**光源**（過去沒有的照明設備）等，都是影響的因素。

以西斯汀教堂的米開朗基羅天頂畫（《利比亞女先知》部分畫面）為例，天頂畫於1980年代開始到90年代進行過大規模整修，工程包含去污或除煤，以及移除一部分後世的加筆等。修復前（上）與修復後（下）給人的印象有很大差異。

我們現在看到的繪畫作品，並不一定保持著畫家原本畫上的顏色。多少都曾發生變化，觀賞時也必須考慮到這一點。

話說回來，梵谷為什麼會用容易變色的顏料呢？或許是因為當時太窮，買不起優質的畫材。天竺葵紅是顏料缺乏的過渡時期湊合著用的替代品，我們必須解開顏料的歷史之謎，才能得知其背景。

歸根究柢，顏料到底是什麼？

生在現代的我們想要畫圖時，到百圓商店，花一點錢就可買到色彩豐富的顏料。如果不小心畫錯，直接丟掉也不會心疼。或者在電腦畫面上繪圖，可以自由選擇需要的顏色。

這種情況如果被15世紀的達文西或杜勒看到，他們可能會暈倒。這是為什麼呢？請繼續看下去。

顏料本來是將含有色素的物質混有黏著劑效果的 **「媒材」**（Medium）製成。繪畫的種類依 **「溶製的媒材」** 而不同。用油調製的就叫**油畫**，用膠調製的是**日本畫**，用蛋調製的叫**蛋彩畫**（Tempera），畫在灰泥上的是**濕壁畫**（Fresco）。這麼說

來，**水彩畫**就是用水調製的嗎？不對，其實是用阿拉伯膠（Gum arabic）。換句話說，顏色的原料都一樣，顏料的名稱是依溶製的媒材而改變。

下面這幅作品是維拉斯奎茲《侍女》的局部，畫的是他自己。他手上拿著調色盤，仔細看看都是哪些顏色。只有10種顏色，而且都是**黑**、**深咖啡色調**。

《侍女》的女官衣裝上有藍色或綠色，但是調色盤上卻沒有，很可能是把珍貴的顏料，放在別的調色盤上。

一起看看這個時期的畫家使用顏料的一覽表。

• **維拉斯奎茲等17世紀的畫家們主要使用的顏料**

維拉斯奎茲《侍女》（局部）
1656年

［白］鉛白、方解石（Calcite）

［黑］炭黑（Charcoal Black）、骨炭（Bone Black）

［茶］茶色土（Brown Ocher）、棕土（Umber）、紅土（Red Ocher）

［紅］紅色顏料（Red Lake 萃取自染色茜草的染料）、硃砂（vermilion）

［黃］鉛錫黃（Lead-tin Yellow）、黃土（Yellow Ocher）

［藍］藍銅礦（Azurite）、鈷玻璃（Smalt）、群青（Ultramarine）、
青石岩（Lapis lazuli）

［綠］孔雀石（Malachite）、銅綠（Verdigris）、綠土（Green Earth）

看起來**原料大多是土**，可見維拉斯奎茲大量採用價格便宜的土或炭來作畫。把平凡的土變成價值連城的珍貴傑作，這簡直是煉金術了。

17世紀畫家的調色盤，無論是林布蘭還是魯本斯，大概也都是這樣。將一覽表中的顏料與法隆寺壁畫所使用的顏料比對，也是大同小異。換句話說，顏料的種類一直到17世紀，都沒有什麼太大的變化。以前的畫家都用極少的顏色作畫。

與現代不同的還有其他，像是現在商店裡販賣的顏料，幾乎都已經與媒材調和好

了。但以前的畫家必須從磨碎原料、加入媒材融合的準備工作開始。顏色的原料各有不同的性質，他們還必須熟知各種性質及使用方法。

有些顏色甚至有劇毒，因為顏料中含有砷和鉛。每種素材變色和褪色的狀況都不一樣，調得好，可以將劣化減少到最小範圍；弄得不好，連想要的顏色都調不出來。

所謂「畫的狀態很好」，保存狀態固然重要，前提是畫家調和顏料的功夫也要到位。**以前的畫家就像藥劑師一樣，需要專業技術**。你可能覺得他們很厲害，但其實現在的日本畫家仍承襲古法，研製難以取得的岩礦顏料。下次當你看日本畫時，可以多關注這一點。

瑪利亞為什麼都穿藍色的衣服？

大致看過顏料的組成材料後，你是不是很驚訝我們現在所熟知的顏色，竟也反映出早期顏色的價值觀。

關於顏色的印象，從色彩心理學的觀點說明紅色代表熱情，藍色則是冷靜，這些我們都聽過。但其實顏色和心理的關係還有許多不明之處，顏色的附加意義也會因時代、地區和人而略有出入。唯一可斷言的是直到17世紀，顏色與其原材料的關係密不可分。

因此，顏色代表的印象，也反映著原材料的價值。

維拉斯奎茲的調色盤上茶色系的顏料，以土作為發色元素，這個方法自原始時代就已經存在。土裡有各種顏色，「●Yellow Ocher」是黃色的土，「●Red Ocher」是紅褐色的土，「●Green Earth」是鶯色（茶綠色）的土。每一塊土地的土色都不同，溫布利亞（Umbria）產的「●棕土」（Umber）、採自西恩納（Siena）的「●富鐵黃土」（Raw sienna）就是以產地為名的顏色。

雖說只用土就能調出各種顏色，但盡是些暗沉、樸素的顏色。就算能營造沉穩的印象，顏色本身卻沒有高級感。

紅色和藍色這些比較鮮豔的顏色，是從哪裡來的呢？鮮豔的顏色基本上都是取自天然礦物，或是從動植物萃取的染料（但取自染料的顏料多半耐光性差，容易褪色）。

我們都聽過**「藍色顏料很昂貴」**，可以製造藍色的天然素材很稀少，其中以青石岩（Lapis lazuli）這種半寶石為原料的「●**群青色**」極其珍貴，價值堪比黃金。這種顏色不是畫家想用就用得起，足以令人讚嘆「真是太華麗了」。

既是這麼昂貴的顏色，當然要用在畫中最重要的地方，例如**聖母瑪利亞或是耶穌基督的衣裝**。由於聖母瑪利亞的藍色衣服很常見，又稱為「瑪利亞群青色」，但其實耶穌

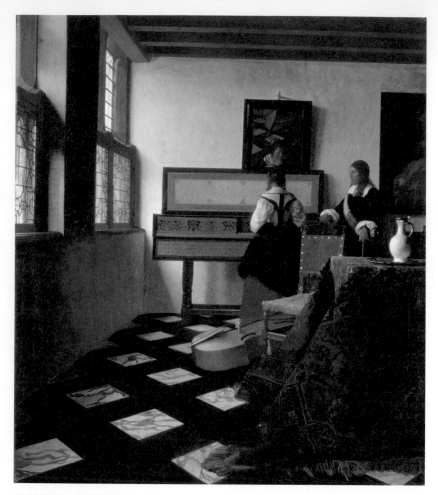

約翰尼斯・維梅爾
《音樂課》1660年代前期

　　最先注意到的，應該是右邊那張藍色椅子。那裡當然用了藍色，還有左邊的牆壁、地板上泛藍的黑石部分，全都加了天然的群青。

　　這還沒完，天花板的茶色部分也微微泛藍，這個茶色裡也有群青。換句話說，泛藍色的地方全都加了群青。

　　把比黃金還貴的高級顏料混在天花板的茶色裡！這種不尋常的作風可能就是維梅爾迷人之處。

同右
《戴珍珠耳環的少女》1665年

理由。

也常常是穿著藍色。藍色代表喪事，有象徵性的內涵，也有**藉高價顏料呈現華麗氛圍的**

說起偏愛群青色的畫家，最有名的就是維梅爾。他奢侈的用法常令人咋舌。猜猜看

他在《音樂課》這幅畫的什麼地方用了藍色？

藍色和黃金一樣高級，右是兩者都用的畫，肯定是最高級的畫作了。維梅爾《戴珍

珠耳環的少女》就結合了群青和像黃金一樣閃耀的黃色，營造出非常高貴的感覺（黃

色的原料並不是很昂貴，文藝復興時期之後，畫家們調色技術精湛，把黃色調得比貼

金箔還更有黃金的質感，黃色就此便有了華麗的印

象）。

即使在現今這個顏料便宜的時代，這樣的組合

仍有產生高級感的魔力。頂級罐裝啤酒的設計以

「**藍色＋金色**」來塑造高級感的例子比比皆是。

其他可以營造高級感的顏色，還有**紅**、**白**、

黑，不過這些顏料並不是很昂貴。例如黑色的原料

是植物性或動物性的炭（象牙炭除外），算是比較

維拉斯奎茲
《教皇諾森十世像》1650年

便宜的。但為什麼會有高貴的印象呢？

原因是**用這些顏色染布非常困難**，尤其是染成深色或漂白成純白色，必須有原料及繁複的工序和技術，長期以來都只有王公貴族穿戴得起。

其中，又以紅色的「●硃砂」多用於煉金術，因為像血的顏色，原本就具有特別的意義。深紅色的布料很稀有，價格更貴，穿紅衣的人自然就產生高貴地位的印象。

畫中如果有紅色的布，營造出的高級感媲美群青。我們也常看到瑪利亞和耶穌身著藍色配紅色的衣裝。右邊這幅畫中，教皇諾森十世就穿著紅白長袍，顯示其地位。繪畫對後世的視覺表現有相當大的影響。歷史名畫中具有高級感的用色已成為一種記號，也常用於商業美術，我們看到這樣的配色便自然產生「這很高級」的印象。「紅＋金」或「黑＋白」這些組合經常出現在高級餐廳也是這個緣故。

尚‧歐諾黑‧福拉哥納爾
《鞦韆》1767-68年

藍色的發明是一大革命

現在我們知道以前的繪畫，並不是畫家們任憑靈感發揮，也不能愛什麼顏色就畫什麼顏色。

對畫家來說，盡情使用藍色根本像做夢一樣。另一種被用作藍色顏料的礦物——藍銅礦的價格也非常昂貴。文藝復興時期就有使用「鈷玻璃」（磨碎）來取代群青，但都不耐久。

1704年的某天，這樣的情況出現了轉機。在柏林的煉金術師工房，調和師偶然地做出了藍色的顏料。這就是近代最早的人工顏料「●普魯士藍」。

到了18世紀，這個略帶綠色的鮮豔藍色已經普及，**繪畫作品中的藍色面積也突然增加了許多**。過去昂貴的藍色變得便宜，繪畫的配色也增加更多可能性。

福拉哥納爾1768年完成的代表作《鞦

轎》，過去類似的背景大多畫成茶色，但這幅畫卻用了大量藍色。若不是普魯士藍問世，應該不可能實現這樣的用色。

畢卡索「藍色時期」的作品（他在青年時期只用藍色漸層表現的作品群）和葛飾北齋《富嶽三十六景》令人印象深刻的藍（通稱北齋藍）都是拜這項發明而得以實現。

隨著化學的進步，18世紀末的蔚藍色（Cerulean Blue），1802年的鈷藍色（cobalt blue），各種藍色紛紛出現。最重要的群青色，更在高額獎金的誘惑下，法國化學家——吉美（Jean-Baptiste Guimet）成功製造了人工合成的群青色，從此確立了平價的製造方法，人人都可以用藍色作畫。

藍色當中最昂貴的群青色不再高不可攀，後來不僅藍色，各種顏料陸續問世，可以自由使用各種顏色的時代終於來臨。

從土色調到繽紛色彩

合成顏料的萌芽期經歷許多失敗，也當然還有品質問題。《梵谷的臥室》中使用的天竺葵紅的出現也大約在這個時期。其他如鉻黃（Chrome Yellow）等，據說會從邊緣開始變色。除了耐久性的問題，還有因毒性太強令人避而遠之的顏色，有問題的顏料漸

（上）安特衛普時代的自畫像 1886年
（下）法國時代的自畫像 1887-88年

漸被淘汰。

顏料的保存方法也發生變化。1824年，出現了**裝在金屬管中**的顏料。在此之前，基本上都是在工房調和原料，填進豬的膀胱，以方便攜帶。有了管裝顏料，在戶外作畫變得容易許多。

如此也發展出**印象派**，追求明亮色彩的畫家們，調色盤上不再是用土調製的顏料，取而代之的是色彩豐富的顏料。

生在這個時代的天才畫家——梵谷，新舊兩種調色法他都有經驗。1886年到87年這段期間，他的用色驟變，最明顯不同的就是自畫像。我們可以比較一下這兩

幅。

同一個人，才短短幾年竟變化如此之巨。畫中的姿勢和配置也大致相同，但印象卻天差地別。本章開頭說過，顏色的印象非常強烈，相信大家已經了解了。

在安特衛普時代，梵谷依照過去所學的傳統調色作畫。到了法國，梵谷的調色盤有一半以上是鈷藍色或檸檬黃等19世紀以後新登場的顏料。這些新的顏料，成就了我們現在所看到梵谷獨特的豔麗世界。

認識「顏料」這個素材，就有了一點分析顏色的基礎。接下來，我們要看看顏料都是怎麼被運用的。

有趣的是，現代的我們對顏色的印象仍沿襲著顏料的昂貴時期。

一樣的「顏色」，在合成顏料出現之前與之後，必要的技術、成本、意義已完全不同。

掌握「配色」的門道

你知道顏色有三個面相嗎？表示色彩種類的 **「色相」**、區分色彩鮮濁的 **「彩度」**，

以及表示色彩明暗的**「明度」**。我們平常看顏色並不會考慮這三個要素，但觀賞繪畫作品時，分項思考可以更容易分析。請試著掌握區別它們的訣竅吧。

名畫即使黑白也是傑作

我們先從明度開始。請先比較一下左邊這兩幅畫。

上面是荷蘭黃金時代的風景畫家——范勒伊斯達爾的作品《有漂白廠的哈倫風景》

（1665年）。有一大片雲，一幅寧靜的田園風景。

再看下面這幅，除了顏色以外，與上圖非常相似。起初我甚至以為是范勒伊斯達爾的作品被雨淋濕，導致顏色都洗白了。其實這是美國畫家——達博（Leon Dabo）的《哈德遜河的銀色光芒》（1911年）。

達博多以這種極淡色調作畫，**非常重視陰影些微差異的人，我們稱為「色調主義者」（Tonalist）**。這麼淡的用色，不管這是畫哪裡的風景，觀賞者第一個念頭一定是「好淡啊」。

我之所以舉這兩幅畫為例，是想讓大家知道明暗的程度不同，營造出來的印象也大不相同。明暗對比的調整是影響作品成功的關鍵。明暗是凸顯焦點最大的要素。

近代以前的作畫方式，**在單色打底的階段就已經先決定好陰影的分配，然後再畫上其他顏色**。達文西未完成的《三賢士的朝拜》就是未完成的底稿階段，只有單色調的陰影。原本應該還要繼續上色。

速寫或打底稿時，先以單色調分配好明暗，在近代以前是很平常的事。這也使我們了解到「決定明暗的步驟」非常重要。

162

李奧納多‧達文西
《三賢士的朝拜》（未完成）1481-82年

由於這個步驟必須經過深思熟慮，**名畫即使是黑白，都還是能看出基本的結構和概要**，不會因黑白而破壞主角。當你閱讀繪畫相關的書籍時，看到黑白照片時是否會感到失望呢？下次不妨將它當成是確認明暗構成的機會，仔細看一看。

近代以後，即使是一開始就上色的「直接畫法」（Alla Prima），也很重視明暗的平衡。直接畫法可以參考薩金特的作品。

　　夫人的膚色最明亮，而禮服則是最黑。背景是接近黑色的深色調，凸顯夫人的輪廓線，尤其是胸口。光油層上還有顏料層，可以看出作品完成後又經過好幾次加筆，將夫人肌膚的亮度調整得更醒目。右肩的肩帶原本是垂在上臂，連著胸口的V線，但因為太過性感，又改回肩上。

　　觀賞者或許會想，如此三心二意，畫了又改，怎麼不在上色前先決定好，但畫家都會在作品完成後再修改。

明暗怎麼看？

明暗的增減，具體是怎麼看的呢？最簡單的就是將畫作拍成黑白照片，利用灰階影像，陰影的幅度從1到10，觀察如何分配（以顏色來說，例如黃色明度最高，紅、綠居中，青、紫較低）。

明暗分配的方式大致可分為四種：滿標度、偏白（高色調）、偏黑（低色調）、三段色調。

剛才我們比較過范勒伊斯達爾與達博的作品，將范勒伊斯達爾的畫轉成黑白照片，從1到10滿標。明暗對比大的地方，就越能吸引關注。

另一幅達博的作品，整體色彩淡薄，大概只有1到4。這種整體偏亮稱為「高色調」，適合用於早晨或中午的情景。莫內等印象派畫家也都屬於這類，細微的亮度變化就是欣賞的重點。如果有少部分偏暗的部分，那裡就特別顯眼。

相反的，主要使用暗色的作品，稱為「低色調」，明亮的部分就越能吸引目光。接下來以米勒的畫為例。

10階段灰階影像

| 1 | 2 | 3 | 4 | 5 | 6 | 7 | 8 | 9 | 10 |

滿標度

偏白（高色調）

偏黑（低色調）

三段色調

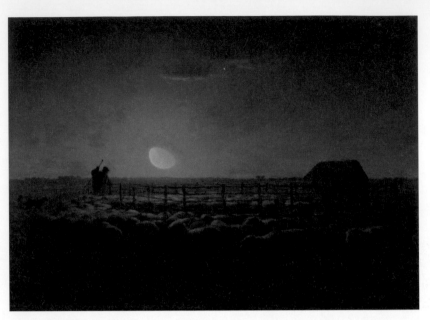

尚‧法蘭索瓦‧米勒
《月光下的羊欄》**1856-60年**

先前在介紹焦點的時候，我們曾經說過明部與暗部構成「主題與背景」的關係，指的是高色調與低色調互換。上面這幅畫也是如此，是令人聯想夜晚情景的配色。

最後要介紹的是**大致分成三段色調，很單純的明亮分配型態**。將明暗調至極端，也就是簡化為1、5、10（高亮度、中間調、陰影）。看起來像是朝著暗處打上強烈照明，明亮的部分與陰暗的部分相鄰，明暗交界非常清楚。卡拉瓦喬或科坦這些17世紀的作品被稱為「光與影的繪畫」，就是因為採用這種明暗配色。

更極端表現這種傾向的是馬奈，他畫的陰影比卡拉瓦喬還平坦。還有將明暗減至1與10，只以白和黑表現的是馬列維奇

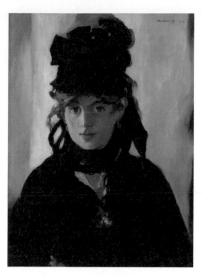

愛德華・馬奈
《手持紫羅蘭的莫利索》1872年

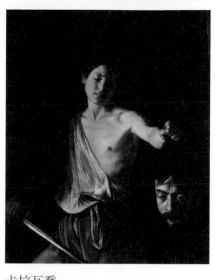

卡拉瓦喬
《手提歌利亞頭顱的大衛》1609-10年

的《黑方塊》（第49頁）。

一幅畫中，也有只在局部表現明暗的例子。薩金特的《X夫人肖像》（第164頁），整體的明暗是以高色調與陰影兩極去表現的作品。但是，夫人肌膚的陰影卻又像色調主義者一般，在**很窄小的地方畫得非常細膩**。在當時，這種蒼白的膚色並不討喜，連薩金特的朋友都寫下顏色令人失望的批評，現在看起來，倒成了薩金特獨有的特徵。

懂得看明暗的構成，就能掌握畫家希望呈現令人眼睛為之一亮的效果。相信大家已經知道畫家考慮的不單只是色彩濃淡，還會以明暗的觀點來控制畫面。

鮮豔還是混濁？

接下來我們要好好看看顏色。首先從艷麗奪目的作品，還是樸實平淡的配色看起，也就是觀察畫家的配色。

色彩的鮮豔度比顏色種類更影響作品的氣氛。比較看看左頁的兩幅作品，配色組合大同小異，都有橙色、黃綠、藍，但印象卻全然不同。差別在於顏色的鮮豔度。顏色鮮艷與否由彩度和明度來決定，彩度（濃淡的分量）越高就越顯豔麗，越低則變得平淡。明度高則偏白，低就變黑。無論怎麼變化，都會影響顏色的鮮豔度。

左頁上方是米開朗基羅的《德爾斐女先知》，使用非常亮眼的鮮豔橙色和黃綠色。

先前提到顏色很珍貴，尤其是鮮艷的顏色，使用不經稀釋的顏料，才能顯出高級的印象。現在我們看到濃色也仍然會覺得比較高級。相反的，**粉彩色**就很難表現高級感或重量感，因為淡色自古以來就給人「廉價」的印象。

當時的人對這麼鮮豔的色彩一定也感受到非日常的豐饒吧。而我們生在顏料變得平價的時代，或許感受到的是俗氣，而非豐饒。

下方的作品是英國著名的插畫家──亞瑟・拉克姆的插畫。色彩清淡、瀰漫煙霧般的氣息，換句話說，整體的彩度低調平淡，明度大概如淡灰色，**寂靜的氣氛**更甚於配色

（上）米開朗基羅
《德爾斐女先知》
（西斯汀教堂天頂畫）1509年
（下）亞瑟‧拉克姆、穆特‧福開
《渦堤孩》插畫（部分）1909年

的濃淡。

顏色如果不夠鮮豔，就看不清楚到底是什麼顏色（色相）。我們在〈第2章〉看過米勒的《拾穗人》（第87頁），畫中三人戴的帽子分別是**紅、藍、黃**三原色，但因為色調暗沉，可能都沒有人注意到吧。

我們稍微整理一下顏色的鮮豔度與印象的關係。鮮豔色彩的效果除了營造**高級感**之外，如蒙德里安的作品，也呈現原色特有的**原理印象**。明度較低時，即使彩度足夠，顏色還是會變得暗沉，給人厚重且恐怖的印象。稍後我們會看到范‧艾克兄弟的《根特祭壇畫》（第176頁），陰影部分的色彩營造出莊嚴的氣氛。而粉彩色等淡色系，除了

第 4 章　為什麼是這個顏色？——顏料與顏色的祕密

皮特・蒙德里安
《紅黃藍的構成》1930年

先前說過的**廉價印象**，也有印象派作品所表現的柔和明亮，如春天一般的**歡樂氣氛**。灰色系彩度較低的顏色，如拉克姆的作品，則有一種**虛幻寂靜的秋天印象**。

觀賞繪畫時，不妨試著提問，顏色的鮮豔度是基於什麼目的？是否與作品的主題或印象有關聯？

不過，我要提醒大家，本章一開始說過作品有變色的可能，有時因表面的透明光油變黃，使得作品整體顯得黯沉，可能與最原始的印象有所出入。這類的因素也應該列入考慮，不必立即做出判斷。

艷麗與陰影的畫法

鮮豔度與陰影的表現息息相關。陰影可以帶出立體感，即所謂**「明暗對照法」**（Chiaroscuro）。精細地以逐漸暗去的色調使輪廓線像融化一般的描繪手法，是達文西的創舉，這種如煙霧的效果被稱為**「暈塗法」**（Sfumato，衍生自義大利文 fumo 煙霧），其特徵是沒有極端的明亮或陰暗。而極端表現陰影的畫風，是以先前看過的卡拉

瓦喬（第167頁）為代表的**「暗色調主義」**（Tenebrism，源自義大利文Tenebroso陰暗）。

想想看，陰影的部分就失去顏色，那該怎麼畫呢？

達文西在陰影的部分用滲一點茶色或黑色的混濁顏色來表現。煙霧般的漸層效果，使最暗的地方也不會變成全黑。反觀卡拉瓦喬的做法，陰影是接近漆黑的暗色。

除了這兩種以外，也有連陰影部分都畫上鮮豔色彩的作品。

前面介紹過米開朗基羅的《德爾斐女先知》（第169頁）就是很好的例子，他以黃色來表現綠色衣服的明亮部分。這叫**「換色法」**（Cangiante），是中世紀到文藝復興初期常見的畫法。與暈塗法正好相反，明亮的部分畫成白色，陰影部分則以其他顏色表現，保持色彩的鮮豔。我自己很喜歡換色法呈現的豔麗

暈塗法
（達文西《蒙娜麗莎》局部）

　　　　　第4章　為什麼是這個顏色？──顏料與顏色的祕密

色彩，然而達文西卻批評這種用固有色以外的顏色表現陰影的手法欠缺真實感。達文西總是堅持己見，不容許一點變通。

而拉斐爾在陰影的部分是將鮮豔顏色以中間色調偏白的手法表現，稱為「統合法」（Unione）。這個方法可以不必使用混濁的顏色，只以固有色就能表現陰影。

印象派以不用黑色或茶色來表現陰影而聞名，算是換色法的一種。因此，雷諾瓦畫的裸婦在當時被批評像是得了「皮膚病」一般。但是用淡淡的青色或綠色來表現膚色的陰影，歷史上的名畫並不少見。維梅爾也會用綠色畫膚色的陰影部分。

近代繪畫有許多作品根本不畫陰影。今後觀賞繪畫時，不妨也注意看看陰影的部分是什麼顏色。

統合法
（拉斐爾《草原上的聖母》局部）

皮耶・奧古斯特・雷諾瓦呢
《陽光下的裸女》 **1876年**

約翰尼斯・維梅爾
《吉他演奏者》 **1670-72年**

顏色的調和與效果

　　我們該以什麼觀點來看顏色的組合呢？顏色有無限可能，令人感覺難以捕捉。哪個顏色最顯眼、使用了多少顏色——可以先從關注這些細節開始。

　　在觀察明暗的時候我們看過薩金特的《X夫人的肖像》以及卡拉瓦喬的作品，他們以**白、黑、茶**等沒有濃淡之分的顏料為主，**顏色種類也非常少**。因為要在主角身上做明暗的細微變化，索性不用顏色來表現。

　　　　　　　　　　第 4 章　為什麼是這個顏色？——顏料與顏色的祕密

當然，也有顏色才是主角的作品。從觀察這種畫以怎樣的策略統合各種顏色，可以看出作品的方向性。

1. 凸顯彼此個性的顏色

先看一個實例，艾爾・葛雷柯的《天使報喜》中，瑪利亞穿著紅色衣服和藍色披肩，天使則是黃色衣服，而背景整體是藍色調。

這個組合正是我們在現代美術學校所學的「**紅、藍、黃三原色配色**」理論。三原色也用於交通信號燈，**是不可能被誤認的清楚顏色**。因此，要明確凸顯登場人物時，大多會使用這三原色。現代日本的「戰隊」英雄人物，也一定會出現這三個顏色。

顏色濃淡稱為色相，紅→橙→黃→綠→藍→紫，相近的顏色一個接著一個，可以連成一個圓（色相環）。三原色之間隔著一定距離，是完全不相似的顏色。

葛雷柯也是因為這樣，才分別用了這三個顏色嗎？當時有這樣的色彩理論嗎？17至

艾爾・葛雷柯
《天使報喜》**1590-1603年**

沿襲以這三原色為中心。而蒙德里安選用「紅、藍、黃」是刻意根據色彩的基本原理，

在顏料革命以後，畫家們也開始根據色彩理論選用顏色。

我們再看另一幅范・艾克兄弟的代表作《根特祭壇畫》。

整體運用鮮豔且濃厚的顏色，耶穌是紅色、瑪利亞是藍色、施洗約翰則是穿綠色衣

18世紀時，色彩科學還尚未發達前，也有「基本的顏色」（原色）概念，但並非是什麼定論，無法確定當時的畫家是否也意識到現代所說的三原色。

無論如何，基督教圈的宗教畫會使用**高級顏色**也是很自然的事。鮮豔的藍、紅、黃（金），不只在這幅畫出現，許多基督教繪畫的配色也因此

第 4 章　為什麼是這個顏色？──顏料與顏色的祕密

范・艾克兄弟
《根特祭壇畫》（局部）1432年

服，三人的光環還用上金箔。我們現代人看起來就是紅、藍、黃（三原色）＋綠的配色。

長久以來人們都覺得綠色是原色，至今仍有人這麼認為。如果三原色要再加入一個顏色，綠色是很恰當的選擇。拉斐爾的《西斯汀聖母》（第119頁）也是這樣的組合。

我們對三原色是「基本顏色」的印象已經根深蒂固，而橙、紫、綠這些從三原色混色而來的顏色則稱為「二次色」。雖然也是容易辨識的顏色，但主角感稍嫌不足。從沒看過主角用綠色，配角用紅或藍的作品，應該也是因為這個理由吧。

2. 類似的東西用顏色統合

我們再看一次科坦的蔬菜畫。

科坦是怎樣配色的呢？以黑色為背景，加上黃、綠、橙。請對照標題下方的色相環，看看這些顏色都在什麼位置。都集中在上面四分之一的地方。相近顏色的配色，我們稱為「同系色」。

比起三原色「各自獨立的印象」，同系色看起來是不是很祥和呢？令人聯想到蔬菜和水果都是植物。如果在左上方吊一顆大紅蘋果，就只有那裡顯眼，其他就黯然失色了（實際上還真的有人畫了這樣的調侃作品）。

同系色彩的組合常見於風景畫。主要是天空的藍色與植物的綠色。

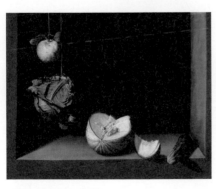

胡安．桑切斯．科坦
《溫桲、捲心菜、甜瓜、黃瓜》1602年

3.相輔相成的顏色

在提到「普魯士藍」問世時，我們看了福拉哥納爾的《鞦韆》（第157頁）。這幅畫是洛可可時代的作品，有人稱這個時代像是漂浮在牛奶上的玫瑰花瓣，因為使用了**大量的淡粉紅色**。《鞦韆》中的主角也穿著粉紅色衣服。

在此之前，粉紅色不曾當過主角。因為過去多以茶色系為背景，粉紅色屬於同系色，又是淡色，所以總是被其他深色所掩蓋。色相與粉紅色相反的是青綠色，背景若使用明度低的青綠色，淡雅的粉紅色才能當上主角。粉紅色之所以能抬頭，也是因為青色的發明。

顏色之間，有像這樣相互凸顯的組合。

你聽過**「互補色」**嗎？根據歌德的說法，我們相信**「眼睛需要」**兩個顏色互相凸顯的組合。在色相環位置相對的兩種顏色，最為人所知的有**藍／橙、紅／綠、黃／紫**。

色相環在不同的理論有些許差異，也有色相環以外的顏色配成對，查爾斯・伯朗或

178

JFL梅里美等針對畫家所著，且具有影響力的實踐書中，都是根據這樣的組合。這些規則淺顯易懂，當時許多畫家都趨之若鶩。他們從德拉克羅瓦、梅里美的書中抄下互補色的圖，莫內的《印象‧日出》（第75頁）、梵谷讀過伯朗的理論後畫的《自畫像》（第159頁），都仿效了藍與橙的組合。這些理論對畫家們有很大的影響。

1. 歌德的色相環，1809年
2. 梅里美的色相環，1830年
3. 德拉克羅瓦的手稿
4. 查爾斯‧伯朗的星形色相環，1867年

從這點看來，我們一開始看的那幅褪色的梵谷作品，原來早就應用了互補色。《梵谷的臥室》（第145頁）有**黃／紫**互補，《玫瑰花》（第147頁）則是**紅／綠**互補。

接著我們再從互補色的觀點來看塞尚的色彩配置。

塞尚的風景畫很多都只使用色相環單邊的顏色（例如：藍／綠／橙）。最亮的地方

保羅・塞尚
《大水浴圖》1898-1905年

　畫中使用了藍、綠、橙，上半部的支配權在藍色，橙色為輔，下半部則換橙
色支配，藍色為輔的配置。塞尚經常運用這種於某個地方使用過的顏色，在另
一個地方又悄悄出現的手法，營造統一感。

　橙色將所有人圍在三角形裡，更增添了統一感，再加上四處點綴的綠色。

　塞尚的畫，看第一眼會覺得這個畫家的手法很粗糙，但分析出內容竟包含了
這些計算，就會越看越有趣，也更加佩服這位畫家。

用橙色，暗的地方則是藍色。經由這麼一提，還的確是真的。這個特徵也是「塞尚風」的原因之一。

填滿顏色的畫？

薩金特的《Ｘ夫人的肖像》（第164頁）以大地色調為中心，夫人耳朵附近以泛紅點綴而顯得特別醒目，增添了性感印象。這種在基調顏色中用一點其他顏色點綴，使其格外突出，適合用在焦點的修飾。壓下周圍的一切，單一顏色才會成為主角。

令人困擾的是，那些填滿各種顏色、琳瑯滿目的作品。

在顏料很珍貴的時代，一幅畫填滿鮮艷顏色可是很奢侈的事。中世紀的《貝里公爵的豪華時禱書》（第48頁）連背景的顏色都很艷麗，很可能是當時最高級的祈禱書，又或者因為畫面的面積很小，才能盡情用色。

畫面有各種顏色固然很美，但問題是想要吸引關注的東西很容易被掩蓋。必須畫得更大，或是藉由某些區別來凸顯。我們觀賞時要思考的問題是：顏色的用法，以及怎麼製造焦點。

我們利用以下兩幅畫來確認這些問題。

多米尼克・安格爾
《土耳其宮女與女奴》1839-40年

除了背景的紅色柱子和布簾，其他還有橙、黃、綠、藍等顏色豐富的作品。
而且，仔細看可以發現相鄰的兩種顏色多是互補色的關係，令人驚嘆竟有這
麼多的組合，非常精心的安排。

不過，這幅畫中最顯眼的，並不是色彩艷麗的部分，而是彩度最低、橫躺的
裸女，實在耐人尋味。因為她的明度最高，所以突出。

如果不是顏料變得更便宜的時代，應該不敢用這樣的手法。

保羅・希涅克
《費克利斯・費農的肖像》1890年

　希涅克最著名的是點描手法，而不是混色。注意，橙色外套的陰影部分，是用互補的藍色。明暗的表現方法是在明亮的地方用較多橙色點描，而藍色點描則隨著變暗而逐漸增加。背景有6種顏色呈放射狀，相鄰的顏色也是互補關係。

　色帶就是引導線，帶出放射狀的視線引導，卻不是匯集到主角費農，反而又製造出與他拮抗的第二焦點。背景比主角的肖像更顯眼，完全符合追求色彩效果的希涅克作風。

　　　　　　　　第 4 章　為什麼是這個顏色？——顏料與顏色的祕密

看完配色與效果，藉著思考「這個顏色表示什麼」，是不是較明白每一幅畫選擇顏色的原則了呢？每個畫家、每個時代都有其用色的特徵。慢慢學會這些，鑑賞的眼光就會越來越好，所以要盡量多看好的繪畫作品。

從歷史影響的角度來看色彩

本章的最後，我們要做個測試，關於繪畫作品的背景知識，懂與不懂是否會影響你對顏色的看法。

左頁這幅畫是米萊的《瑪麗安娜》。瑪麗安娜是出自莎士比亞的作品《一報還一報》，故事中她是一名身上的盤纏都掉到海裡、被未婚夫拋棄的可憐女子。而畫中的主角似乎是一直坐著刺繡而感到疲累，站起身來舒展腰背。

我們先看著**明暗結構**，右側較暗，而左側明亮。用色也很鮮豔。

哪個顏色最顯眼呢？首先是女子衣服的深藍色，接著依序是椅子的橙色、檯燈的紅色、桌上的刺繡和植物的黃綠色。冷色系的藍／綠與暖色系的紅／橙形成對比。

若要從先前看過的畫作中，選出一幅與這幅畫色彩氣氛相近的，你會選擇哪一幅呢？想想看。

約翰・艾佛雷特・米萊
《瑪麗安娜》 1850-51年

應該不是梵谷或雷諾瓦，也不會是安格爾或希涅克。范・艾克的《根特祭壇畫》（第176頁）或米開朗基羅的《德爾斐女先知》（第169頁）是不是比較像？這是有理由的。因為米萊就是在**刻意模仿他們的用色**。

米萊是1848年美術改革運動中「前拉斐爾派」的主要成員之一。他們不認同當代的保守藝術——確立於拉斐爾時代,並代代相傳至今的學院派藝術。

這群人選擇回溯至更早的時代,也就是「拉斐爾以前」,企圖恢復中世紀哥德式美術的傳統。

所謂「哥德式美術」的特徵,如《貝里公爵的豪華時禱書》般的細密描寫與清晰而鮮明的用色。此外,保留了中世紀特徵的北方文藝復興畫風的畫家,如第51頁的馬賽斯,或是范・艾克的《阿爾諾菲尼夫婦》(第129頁)、《根特祭壇畫》(第176頁),作品中也都能看到精細的描繪與金屬般鮮豔的原色。

「前拉斐爾派」嘗試重現這種色彩,米萊用色的光澤感,以及背景的細緻描繪,都顯示深受其影響。

如果我們單獨欣賞米萊的作品,或許只是看到「好美的顏色」、「橙色和綠色形成對比」。但經過進一步了解,知道前拉斐爾派刻意模仿哥德用色的背景,就能更深入體會顏色所代表的意義。再將兩者多做比較,還能找到共通或差異點,也別有樂趣。

看過視線、平衡和用色,接下來還有什麼呢?也就是統合這一切要素的基礎,相當於一幅畫的設計圖——構圖。

第 5 章

名畫背後的構造

──完美的構圖與比例

如果波提切利聞名於世的《維納斯的誕生》變得如下圖這樣模糊，即使細節都看不清楚，知道這幅畫的人還是能一眼就認出來是「那幅畫」。因為作品大致的構成，其實就代表著這幅畫的特徵。越是名畫，畫面構成的完成度越高，即使離得很遠，或是變得很小，都還能夠辨識出大概。

畫家亞里斯提德曾說，即使像縮圖那麼小，還是可以看出畫的好壞。這並不是什麼特殊技能，只是將畫作的架構抽出而已。

有些特定的配置就像慣用句般有固定的意思，不知道的人，看了也無法體會。如果懂一點基本知識，就能**從構圖看懂作品的意義**。本章就要帶大家一起思考，畫中物體的位置有何意義。

我們先來看看配置之所以「恰到好處」的理由。名畫都會讓人覺得**一切安排適得其所**，**「放在那裡」一定有其必然性**。但為什麼我們會有這種感覺呢？「畫面中有最適合的比例」，這個規則正是名畫構造背後的靠山。大家可能覺得有點艱深，其實我們每個人都可以靠目測就能確認。接下來我將介紹繪畫決定比例所根據的標準。

右邊比左邊高階？——從位置看懂權力關係

「騎到頭上」或是「他是我的左右手」，我們都曾經利用這些以空間位置關係來比喻序列的表現。繪畫中也有相當於上座或下座的象徵，用來表示物體之間的關係，有賴觀賞者可以進一步體會。

我先舉幾個簡單的例子。**畫面正中央是代表最重要的位置**。在波提切利《維納斯的誕生》中，維納斯與其他人物的大小差不多，但因為位處正中央，顯示出她的重要性。

問題是畫面的上下／左右這些位置又各代表著什麼呢？

畫面的上下問題

畫面的上與下，比較重要、價值比較高的會放在哪邊呢？一定是放在上面吧。沒錯，**畫面的上與下就是用來表示很單純的上下關係**。例如米開朗基羅《最後的審判》，耶穌和聖母、賢者們都在畫面上方，而不太重要的人物就安排在下面。

第 5 章　名畫背後的構造——完美的構圖與比例

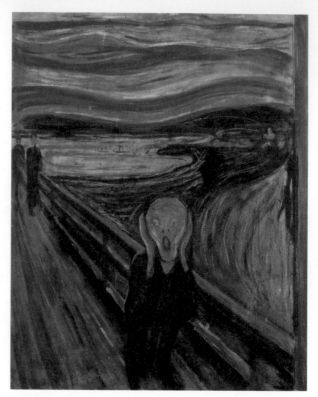

愛德華・孟克
《吶喊》1893年

相信大家都看過孟克的《吶喊》。再仔細看一次，有沒有發現正中央的人物**其實是在畫面的下半部**？感覺像是被沉重的天空壓抑著。

後景還有兩個人。這兩個人的腳剛好是主角頭部的高度，這使得封閉感和隔離感倍增。

主角在畫面下方的安排，最適合用來表現強烈的不安或孤獨。這個人物的寬度窄小，

就像是從左右被夾住一樣。還有欄杆的斜線切割畫面，產生走投無路的印象。

不過，畫面的上下也不一定是表示上下關係。以風景畫為例，有所謂**前景**和**後景**。

將畫面橫切成兩半，大體上來說，上半部當後景，而下半部是前景。如果是三份切割，

190

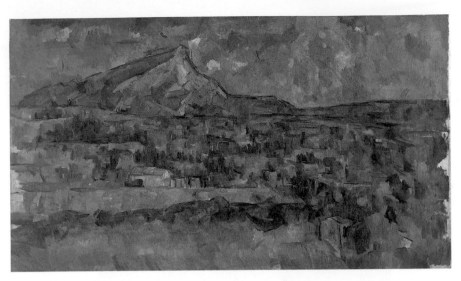

保羅・塞尚
《聖維克多山》 1902-06年

最上面的三分之一是後景，正中央叫中景，最下面的三分之一就是前景。

在平面上，上下分別表示後方和前方時，就沒有所謂上面比較偉大、下面格位較低的意思。有時前景會有主角，也有像塞尚的這幅風景畫將主角的山畫在後景的例子。這幅畫剛好的畫面正好是上下三等份，也就是有後景、中景、前景的配置。

作品中有序列時，上、中、下的構成，表示上位的是上部還是正中央？一般都是以正中央為最重要。而當有一方比較凸顯時，便以此為優先，不必考慮太多。

接下來的例子，兩個物體的序列難以分辨，必須從細部觀察其關係。

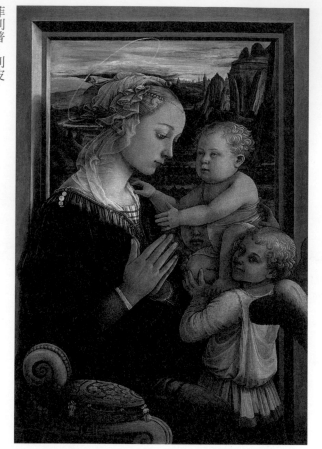

　　利皮的《聖母子與天使》有兩個焦點。左側的瑪利亞和右邊的小耶穌。兩人的手在畫面中央附近非常接近，請注意耶穌的手在上，而瑪利亞的手在下。這就是上下關係。

　　聖母子畫的就是神的孩子和神的母親，無法明確畫出兩者在教義上誰比較上位，是一個傷腦筋的題材。耶穌還是嬰兒，一定會畫得比較小，一不當心，比較大的聖母會比較醒目。將耶穌在其他方面置於優勢，或者想辦法讓瑪利亞低調一點，否則耶穌就會吃虧。

　　這幅畫的兩個焦點之間有「連結點」，利用他們的手來比喻上下關係。其他像瑪利亞稍稍低頭對著耶穌，又雙手合十的姿勢，還有讓天使抱著耶穌，而不是瑪利亞，這些細節都是在調整瑪利亞的氣勢。（不過，天使的視線像是看著觀眾，還面露微笑到底是什麼意思呢？）

畫面中竟有這樣的序列，你可能連想都沒想過。而利皮這幅作品就是以這些位置表現序列，讓我們似懂非懂地**感受到「嬰兒比較偉大」**。不必分析手法的細節，就已經達到效果了。

畫面內的位置也可能像利皮這樣表示主從關係，所以我們不該單純地認為正中央就是最重要、很顯眼所以了不起。希望大家能看懂利皮在作品中利用一點小安排，讓表現增加許多可能性。

畫面的左右問題

在西方的觀念中，一般認為**右邊表示上位**。英語也以右手（Right）表示正確。有點複雜的是，「**對畫中人物的右邊**」**其實是觀眾角度的左邊才比較偉大**。

例如米開朗基羅《最後的審判》，上天堂的人畫在畫面左側，下地獄的人則畫在右側。以「天使報喜」為主題的作品，光源多半是從左邊照射過來，也是根據同樣的序列概念。

表示男女對等時，男子通常會畫在畫面左側。我們在〈第3章〉看過的《阿爾諾菲尼夫婦》（第129頁）也是阿爾諾菲尼先生在左側，而且還畫在高一個頭的位置。這

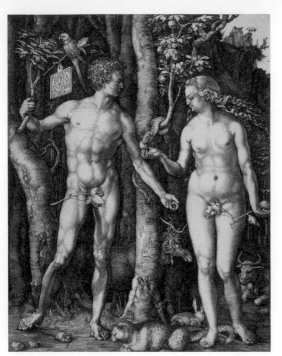

阿爾布雷希特・杜勒
《亞當與夏娃》1504年

裡還透露了「男尊女卑」的感覺。當然，光源也是來自左側。還有，男女牽手的「連結點」在中心稍微偏右的位置。也是因為以男性為主體、優勢的緣故。或許畫家並非刻意為之，但這仍顯示出當時的價值觀。

其他如杜勒的《亞當與夏娃》也是亞當在左側。提齊安諾的《不要碰我》中，耶穌在左，瑪利亞在右。兩人身後有一棵高聳的樹，像是將他們區隔開來，這是一種符號性的表現，以左右來區分神聖的空間與人間。

不過，還是有例外，那就是卡拉瓦喬的《聖馬太蒙召》。該作品是聖王路易堂（San Luigi dei Francesi）的三幅系列作品之一，《聖馬太的靈感祭》在祭壇的正上方，而這幅畫是掛在左側。所以畫中的光源是來自於右側（也就是祭壇）。

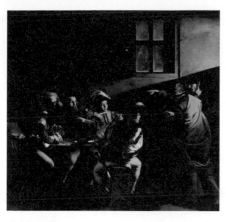

卡拉瓦喬
《聖馬太蒙召》1600年

提齊安諾
《不要碰我》1514年

或許有人要問，米開朗基羅的《創造亞當》（第59頁）中的創世主是來自右側，這又該如何解釋呢？

坦白說，我也不知道。

左與右，哪邊才是上位，每個文化各有不同，並非絕對，只能說大概是這樣而已。

異時同圖法

以畫面內的配置來表現主題，有一種手法比較非正規，卻又很重要。

一幅畫中同時有不同場景的**「異時同圖法」**。這種手法常見於日本繪卷，而在西方，直到文藝復興初期仍相當常用。

該如何判斷一幅畫裡有兩個以上的場景呢？**同一人物穿著同一服裝**，由此可知是不同的場景。提齊安諾早期的作品《忌妒丈夫的奇蹟》就是一個例子。

構圖的基本型

構圖中有所謂的基本型，許多名畫都是這些組合。這裡要思考的是，畫中的配置是畫家首創的，還是沿用模式。

像《蒙娜麗莎》，人物畫到胸部上方，偏左或右側身¾的姿勢，我們就知道是**肖像**

這幅畫的右側後景和前景畫的是兩個不同的場景，前景畫得比較大，由此得知是主要場景。還有正在虐待妻子的丈夫身穿紅白相間條紋的衣服，與右後方較小的人物是同一人。

異時同圖法不一定要照著時間順序來配置場景，大多要仔細看才看得懂。達文西非常反對這種手法（他認為一個畫面只允許一個場景，否則會失去真實感），也可能因為如此，後來西洋繪畫就很少再見到了。

阿爾弗雷德・西斯萊
《曬漁網》 1872年

尚・路易・厄尼斯・梅森尼埃
《將軍與副官》 1869年

畫。這樣的配置就像記號一樣，代表肖像畫的意思。這種**沿用模式**是所有人共通的，也有把動物畫成這種姿勢的戲謔作品。

在文藝復興初期，肖像畫曾經以側臉為主流，這種表現現在變成硬幣上肖像的基本型。我們在〈序章〉看過科普里的《男孩與松鼠》（第14頁），這種側臉的肖像畫在18世紀中期變得比較少見，算是比較出人意表的表現。

風景畫也有基本型。加入從前景滑進的要素，連接到後景向右上或右下的斜線，主要原素放在中景是比較理想的型式，海或山丘都是。

在〈第3章〉最後介紹的畫家——梅森尼埃的《將軍與副官》就是這種典型。如果要畫成山丘，將軍的地方可以改成羊群和牧羊人，前景的馬車痕跡換成柵欄或草，背景的斜線處可以畫山或其他景色。這種構成的風景畫多得數不清。左上是西斯萊的《曬漁網》，前景有小路，天上的雲形成斜線，中景有晾曬的網子。算是運用非常廣泛的形式。

弗拉・安傑利科
《埋葬耶穌》1438-40年

羅希爾・范德魏登
《哀悼耶穌》1460-63年

另外也有其他例子是借用還稱不上基本型，但效果很好的構圖。

弗拉・安傑利科的《埋葬耶穌》，中央是耶穌的遺體，正要被抬進後方的墳墓，兩旁的人物分別是左側的瑪利亞和右側的聖約瑟，兩人彎腰牽著耶穌的手。左右對稱的完美平衡，視線也是從中心沿著「の」字形繞一圈。是一幅非常成功的作品。

隱藏在名畫中的十字線與對角線

接著我們來談談繪畫中的配置怎樣才算完整。

接著看羅希爾・范德魏登的《哀悼耶穌》。是不是覺得似曾相識呢？因為構圖相同，兩幅畫風格的差異就更鮮明了。弗拉・安傑利科的用色較淡，人物的動作自然；范德魏登的作品有金屬光澤的深色調，人物像枯樹一般，肢體關節凹凸分明，幾近執拗地刻畫背景，令人眼睛為之一亮，兩者的風格都有值得注意的特徵。

模仿這些傑出畫作的構圖並不丟臉，現代人動不動就說抄襲，這才是問題所在。連林布蘭或魯本斯這些大師，借用過去作品的構圖也都是稀鬆平常。

特定的配置或姿勢確立並沿襲至今，每個人都能一眼看出在畫什麼。大家都看過弗拉・安傑利科的《埋葬耶穌》，再看到一樣的構圖，馬上就知道是怎麼回事。在識字者還不多的時代，這就像是一種「定型文」，非常有幫助。一目瞭然的效果對視覺資訊來說是很重要的。

人數稍有增加，前景的石蓋角度略有不同，其他大致與《埋葬耶穌》一樣。

上村松園《序之舞》

霍普《星期天的早晨》

魯本斯《上十字架》

上村松園《深雪姑娘》

前面我們看了繪畫中鉅細靡遺的精心設計。安排了這麼多細節，還要決定主角怎麼放、背景的地平線怎麼拉……大師們都是如何決定的呢？為求完美，是否只能一試再試？或是有什麼依據的標準？

事實上，的確有標準可以遵循，構圖的「主模型」（Master Pattern），也可稱之為指導方針。看懂主模型，畫中的秩序就會自然浮現。

李奧納多・達文西
《蒙娜麗莎》1503-19年

首先從〈第3章〉介紹過的四幅畫開始，看看焦點、構造線都在什麼位置？將其全部都先畫上**十字線和對角線**。

仔細看看，有沒有發現什麼？焦點和構造線，與這四條線有什麼關係？

例如，《序之舞》中的女子，緊貼著中心線站在右側；霍普《星期天的早晨》的一樓和二樓之間的交界恰好是正中央，還有三角柱的高度剛好在對角線的一點上。再看《深雪姑娘》和《上十字架》，深雪和耶穌身體的角度分別沿著朝右上和朝左上。

我們可以試著這樣看所有的名畫，一定都會有所發現。像是人們最耳熟能詳的《蒙娜麗莎》又是如何呢？

她的左眼正好在中心線上，肩膀接近正中央，在兩條對角線形成的三角形（▽△），上面是

臉，下面是手，令人感覺安定。胸部以上的肖像畫多半都是眼睛在中心線或對角線上。

由以上可知，**畫面中的十字線或對角線是名畫不能忽視的要素**。就像我們看視線的路徑或平衡時，也不能忽視中心和邊角。一旦決定焦點和構造線，就必須意識到底。當然，沿著線條安排絕非單純，十字線和對角線在畫面上的力量，思考如何活用或抗衡非常重要。

名畫為什麼有秩序？

相信幾乎所有人都沒有思考過，我們學習繪畫時，都會從畫十字線開始，但這是為什麼？完全沒概念的大有人在。不過現在大家應該知道，這就是當作「配置」的標準。

我們看到東西排列整齊，或是**依大小順序擺好**等，一切都按照章法時，就會莫名安心。**十字線和對角線都可以將畫面一分為二**。剛剛好一半，目測就看得出來，也感覺很規則。一個完整的蛋糕，很少人會亂切，大概都是先切一半，再對切或等分切。

觀賞畫作時，我們也是不知不覺地在尋找秩序，其實是在尋找可以理解的東西。剛好在正中央的最好懂，所以正中央是一個安定的位置，把主角放在那裡自然非常恰當。

其他如**等間隔、相似形**，也都是秩序的象徵。這些秩序形成的基礎，就是十字線和對角

線發揮的功用。

畫像能比文字提供更多資訊。線條和顏色等，所有的聯想都同時進入大腦。用色齊全、線條筆觸整齊，大腦就會彙整色彩和線條所傳遞的資訊，同樣的，畫中要素的高度和位置對齊，就能增加統一感。這些都是規律形式受歡迎的原因。

嚴格依循形式其實是很容易顯得矯作而無趣，埃及壁畫或中世紀的繪畫就是如此，因為太忠於定規，看起來是很有秩序，但同時也變得單調。

秩序違反自然

關於中世紀的畫家如何作畫的問題，由於資料非常稀少，許多事情我們也無從得知。唯一的線索是13世紀的法國建築師維拉爾（Villard de Honnecourt）旅行時的畫冊（素描本），才知道當時是利用尺和圓規，依循固定形式做畫。

照著規矩作畫當然非常有秩序，卻流於平面、窠臼。不過，由於沒有真實感，反倒可以用來表現超自然或象徵性，例如〈第3章〉介紹的查士丁尼大帝嵌鑲壁畫（第122頁），這在專業術語中稱為【樣式化】。本章介紹的弗拉·安傑利科（第198頁）也保留了中世紀畫風的濃厚色彩、立體感淺薄的平面圖案。

達文西和拉斐爾等文藝復興的畫家們擺脫了這個傳統，嘗試**重現眼睛所見的印象**，漸漸趨於「**寫實**」。當然，現代的我們看起來還不是完全寫實，但以當時的標準來看，已經算是相對「寫實」的了。達文西和維拉爾的手稿上同樣都有格線，維拉爾是要決定輪廓線時才會使用格線，而達文西則是用來確認每個部位的比例，所以更有真實感。

雖是追求真實感，但也不是依樣畫葫蘆地自然畫出來，即使對著模特兒作畫，還是要先有**理想的比例**。達文西將理想的人體比例應用在他所有的畫作中。

這是什麼意思呢？其實「寫實作畫」與「有規則的構圖」正好是相反的性質，**如果只是單純寫實，畫出來就像雜草叢生的院子，毫無章**

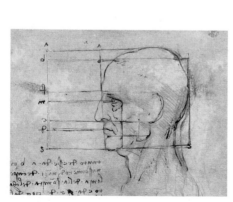

達文西的手稿

維拉爾的手稿

法。文藝復興的大師們，既能維持畫面一定的秩序，又能自然地呈現，同時實現兩個目標，因此令人驚嘆，並尊為經典。

關於繪畫模式，可以從先前介紹的十字線與對角線形成的格式來思考。緊貼著線條的《序之舞》令人感覺非常拘謹，這正是畫家想要的效果。而《深雪姑娘》大致循著對角線的柔美印象，也是為了表現年輕女子受到驚嚇時的纖弱形象。因應作品的目的，想要營造嚴格的印象，就照著格式所規劃的方向，要表現自然柔美，就只要大概暗示的程度即可。我們要思考作品是偏重哪邊。

關於畫面秩序的調整，我們先介紹到這裡。更詳細的說明，必須談到時代的變遷，容我日後另尋機會為大家介紹。

十字線和對角線只是基本，由此延伸出**精準分割畫面的方法**，稱為「主模型」。而名畫是如何「藉著主模型建立秩序」呢？我們一起看看具體的例子。

值得注意的½、⅓、¼——等分割形式

技巧純熟的畫家，看到畫面，不必真的畫出線條，也能看出十字線和對角線。又或者說，看不見就不可能下筆。不過這些線條都只是基本，十字線和對角線將畫面**二等分**後，可以再繼續一半、一半地分割，變成四等分、八等分、十六等分……產生二等分一直增加的節奏。

以這種將畫面等分的線條為標準，應該稱為**等分割的主模型**。焦點或構造線、引導線等，循著這種形式便可以在畫面中製造「只有這裡才有」無以動搖的印象。

我們先前看的四幅畫是二等分，如果繼續分割，畫出四等分的線條……就會有驚人的發現。主要的重點竟然都恰好在四等分的線條裡（左頁圖中的虛線表示**¼線**）。

《序之舞》中女子的下顎、右手、扇子的高度等，《深雪姑娘》的頭和右手前端，都剛好符合**¼線**。《上十字架》中扶著耶穌的人們、耶穌的臉部等大致以¼分割，在《星期天的早晨》則是紅褐色的二樓部分。

為什麼要等分割？大師們都追求**畫面整體與局部的協調**。從十字線開始，將畫面精準分割成二等分、四等分……，與畫面同樣比例的小四方形便包含其中。接著就是以同

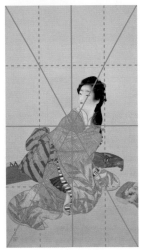

樣比例重複造形，就如我先前說過的，人們看到這樣的畫面，就覺得很**協調**。除此之外，等分割也是一眼就能判斷的簡單區分。利用二、四、八……等分的線條為標準，就

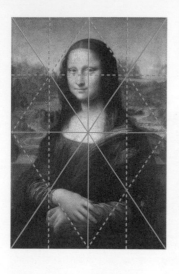
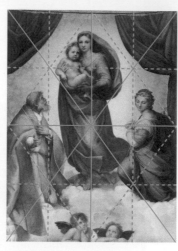

靈活運用完整的形狀與引導線

從已分割的地方，再拉新的對角線畫出菱形或三角形，這些線條也是用來決定配置的標準。

在關於引導視線的地方，我曾經說明如何才是完整的形式（第73頁），利用這邊的等分割線，就可以得到符合一定規則的形式。《西斯汀聖母》和《蒙娜麗莎》的主角都恰好位在從½線畫出對角線所形成的菱形裡。蒙娜麗莎的手常被批評位置很奇怪，原來是因為要畫在倒三角形裡。

將四等分再畫一半變成八等分又是如何呢？我們會找到更細部的要素。目測看看八等分的地方都有些什麼？

讓引導線循著等分割的形式，就可以得到完美的構圖。

讓日本畫家東山魁夷深受影響的德國浪漫主義畫家——佛列德利赫的《冰之海》就是一個很好的例子。

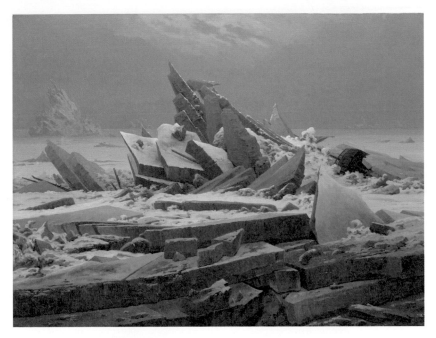

卡斯巴・大衛・佛烈德利赫
《冰之海》 1823-24年

　　引導線呈鋸齒狀在畫面左右穿梭。從左下向右斜上前進，來到3塊冰片的頂點，與對角線Ⓐ一致。

　　另一邊最顯眼的中央冰塊前端在對角線Ⓑ左上突出，強調尖銳的感覺。視線被左邊前端的冰片吸引，接著看見左後方的冰塊，這些角度皆沿著對角線Ⓒ。

　　乍看之下毫無章法的流冰，其實都循著大概的形式，有時契合、有時突出，

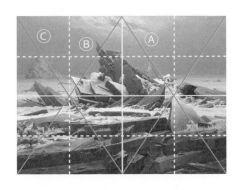

自成一種節奏。茶色、灰茶色、淡藍色，隨著景深改變顏色的空氣遠近法，凝結出畫面的統一感。

　　這幅畫之所以讓人感受到規則性，每一個角落都適得其所的完美表現，不只是因為畫家深厚的素描功力，還有構圖上工整的配置。

H・保羅・德拉羅什
《珍・葛雷夫人的處刑》1833年

前面只針對以二等分為基本的形式介紹，長方形也可以三等分或五等分。利用這種分割形式的名畫，與二等分的節奏稍有不同。我們先看根據**三等分**的作品（如上圖，以黃色虛線表示，分別將畫面以縱向及橫向分割為三＝⅓線）。

這幅畫是《珍・葛雷夫人的處刑》，主角當然是穿著白色衣服的珍，與站在右側的男子剛好收在**⅓線**裡。如果是¼線，會佔去太多空間，其他人物就沒有容身之地。⅓線則恰到好處。

將三等分再分為二得到**⅙線**，這幅畫的第二主角——處刑人，就以此線為軸站立著。後面昏倒在地的侍女，手和肩膀都在另一側的⅙線上。

再看下一幅作品。

210

費利克斯‧瓦洛頓
《球》1899年

　　這幅畫的焦點是前景右邊的女孩。她的帽子在縱與橫⅓線交會的位置上。與女孩相對的是左後方很小的兩個人物。他們也在⅓線上。若是四等分，兩者就會離得太遠，所以才利用三等分吧。

　　女孩正追著紅色的球，在一片綠色前面，互補色的紅色顯得很醒目。覆蓋著左半邊的陰影中，有一個明亮的茶色圓形。這個圓形也是刻意為了呼應紅球而必須畫出來的。仔細一瞧，它們都位在菱形的線上。

喬治・德・拉・圖爾
《方塊A的作弊者》1635年

三分法則（Rule of Third）是設計或攝影類書籍一

定會出現的用語，將畫面縱橫分割成三等分，在分割線與線條的交叉點上配置重要的東西。所有的等分割形式中，只有這個「三分法則」沿襲至現代。

最後是**五分法**。拉・圖爾的作品是很好的例子。

上圖畫面中四個人看起來各自獨立，但其實都規定在**⅕線**（圖中藍線）裡面。從五等分派生的斜線（圖中虛線）中，是各人的臉部和手。

畫家還畫了另一幅幾乎相同的作品在較細長的畫布上（如左頁那幅畫，看起來很像，但紙牌的圖案及右邊男子的服裝不一樣）。

哪一幅先畫的並不清楚，但拉・圖爾應該是以相同的構圖，在兩種比例的畫面上測試效果。畫家們總是煩惱該用什麼樣的長方形來作畫，如夏丹也會在一幅畫中嘗試十幾種比例。

212

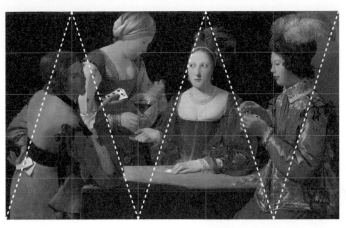

同右
《方塊A的作弊者》 1630-34年

拉・圖爾左邊這幅畫，除了將細長的畫面以五等分線為基準外，中央的人物間距又稍微加寬。雖然只有一點點差異，但左側三人顯得比較擁擠的右圖。增加了緊張感，將「三人的牌桌上有人作弊」的這個主題，表現得更精確。

一定要會分辨嗎？

我們已經初步理解畫面有這些分割法。但或許有讀者不懂幾等分到底要怎麼看？不畫線就看不出來嗎？

畫家一定不會希望觀賞者看畫的時候還畫線吧。有些畫家作畫的時候，甚至沒有意識自己是用什麼形式，只是憑直覺而已。所以，除非要精密分析，否則不需要刻意畫線。

其實，若是硬要區分形式，線條愛怎麼畫就怎麼畫，也是隨個人喜好。與其急著思考輔助線，找到畫中

重要的要素，探詢畫面中的各種關係才是正確的觀點。

重要的是我們在本書前半所學到的焦點和構造線，這些在畫面中的位置，就是區分畫面是根據什麼形式分割的線索。例如，許多肖像畫如《蒙娜麗莎》，「眼睛」的位置就是關鍵。

即使只是大概，若能感覺畫面中要素的節奏，「好像是均等配置」，這就已經開始分析了。名畫中，為求協調和節奏，「可能隱藏了這樣的構造」。懂得這些就足夠了。

等分割以外的主要形式——正方形、直角、黃金比例

先不要急著以為名畫全都依循等分割形式。長方形的潛力出乎意料地高，除了將畫面等分割以外，還有三種符合章法的分割形式，都是從長方形畫布的幾何學性質自然衍生出來的。

等分割的形式以½和⅓線最重要。其他主模型也各有非常重要的線條和重點。我們要注意看看它們到底在哪裡？

長方形中間的正方形——Rabatment形式

長方形的特徵是什麼呢？四個角呈90度。與正方形不同的是，縱線與橫線的長度。

利用這個特性的形式叫做「Rabatment」。

將長方形的短邊轉90度，到達長邊後再向下轉至垂直，就會得到一個以短邊為一邊的正方形。這條垂線稱為Rabatment線，根據此線的形式，我便稱之為Rabatment形式。

首先要請大家注意的是，焦點或重要的線條是不是配置在Rabatment線上。例如梵谷的《向日葵》或《星夜》。

（上）旋轉長方形的短邊，畫出正方形。

（下）左右兩邊都畫出Rabatment線。

（上）梵谷《向日葵》1888年
（下）同上《星夜》1889年
Rabatment線就是上圖桌子的水平線，以及下
圖柏樹的位置。

法國19世紀浪漫派的代表──德拉克洛瓦也是經常運用Rabatment

形式的畫家。在《自由領導人民》中，從中央往兩側的Rabatment線

畫出的對角線，就是執旗的手與手臂的角度。「德拉克洛瓦風格」的

要素是戲劇性題材及粗曠的筆觸，其實還包含這種構圖。

相當於德拉克洛瓦師父的師父──大衛（Jacques-Louis David）

（左）Rabatment線的長度會因長方形的縱橫
比例而有所改變。在Rabatment線形成的正方
形中畫出對角線，再從交叉點畫出水平線，就
可以得到Rabatment形式。

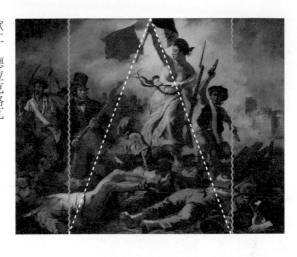

也多次運用Rabatment，他的徒弟——安格爾，徒孫——德拉克洛瓦、德拉羅什也承襲了這種構圖法（前面看過德拉羅什的《珍・葛雷夫人的處刑》，白色虛線是⅙線，但其實也是Rabatment線）。畫風雖略有不同，但師父的構圖法對弟子仍有很大的影響。

Rabatment形式的魅力在於**畫面比例不同，寬度之間的比例也會不同**。請看下圖，畫面越細長，中央的菱形就會越大，相反的，縱橫長度差距越小，菱形也會變小。

因為不是一眼就能看出，因而產生與等分割形式的「等差」不同的節奏。

下一頁是拉斐爾的名畫，他也在重要的地方運用了Rabatment形式。

我再介紹一個這種形式的有趣應用。在

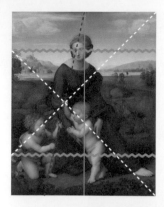

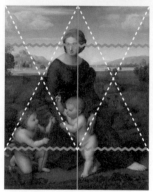

拉斐爾・聖齊奧
《草地上的聖母》1505-06年

　　左下方施洗約翰的十字架是很重要的線條，因此可推論畫家不可能隨意決定構圖。果不其然，這條線是依Rabatment形式決定的。

　　左上圖中央的小耶穌右手正好在Rabatment正方形對角線（白色虛線）的交叉點，像是在暗示「這裡就是基點」。從中央線的頂端往這個交叉點向下畫線，竟然就是十字架的線條。

　　這條線上有聖母的右眼、耶穌的右手、約翰的雙手和左腳，形成三個人的連結。耶穌和約翰的眼睛都在對角線上（白色虛線），這應該也不是偶然。

　　重要的要素好像都偏左，感覺不太穩定，但聖母的腳伸向右邊，加上背景的花朵以維持平衡。而聖母剛好在源自Rabatment線的三角形裡（左下圖）。

同右
《彈吉他的梅茲坦》 1718-20年

尚・安托萬・華鐸
《小丑》 1718-19年

縱橫比例較小的長方形展開Rabatment形式時，會產生非常接近畫面中央的分割線。這條線在〈第3章〉說到的「主角不要放在正中央」時，用來當作**稍微偏離中央線的基準線**。有時候不想把主角明顯地畫在正中央，如果又想展現技巧，即使是偏離，也要符合構造上的道理。

華鐸的《小丑》為什麼站在畫面偏左的地方？這條重要的縱線是以什麼為基準決定的？解開這個謎的人是查爾斯・布勞（Charles Bouleau）──以名畫構圖解析而聞名的畫家。若在正方形的對角線（白色虛線）與長方形的對角線（藍色直線）交叉點畫出垂直線（紅色虛線），就是小丑的中心線，也是這幅畫的構造線。這就是華鐸的技巧。

另一幅《彈吉他的梅茲坦》也是一樣的方法，但這邊則是讓人物的身體沿著正方形的對角

　　　　第 5 章　名畫背後的構造──完美的構圖與比例

（上）要畫出在對角線直交的線條，是像圖示一般在畫布上以邊為直徑畫出半圓，再把交叉點連起來。
（下）紅線是直交線，○表示「長方形之眼」，這裡會配置重要的要素。

90度角的魅力──直交形式

接下來要介紹的形式是運用我們最容易辨識的角度。例如，18度或74度這些角度，即便有一點點誤差，也不會有太大區別。但若是**直角**，我們就能馬上察覺。

長方形的邊角都是90度，縱橫的十字線當然也會呈90度。對角線又是如何呢？正方形的角線是90度（稱為直交），長方形的畫布就會依縱橫比例有各種角度。

對角線是很重要的線條，**與長方形對角線直交的線**，應該也有其意義。對攝影有興趣的人可能已經懂了，朝著對角線，從相對的另一角畫出垂直線**（直交線）**。

這裡的交叉點稱為**「長方形之眼」**，總共

線（白色虛線），手肘和膝蓋也都在線上。緊密的構造與看似隨意的姿勢兼具。雖然不知道畫家是以什麼為基準，但還是能感覺「好像有什麼規則存在」，而這應該就是來自Rabatment形式的秩序。

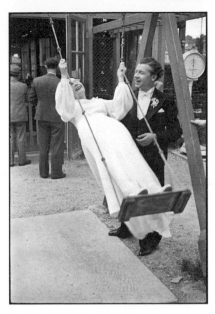

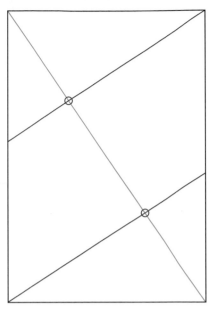

亨利・卡蒂爾—布列松
《Joinville-le-Pont, France》1938年
©Henri Cartier-Bresson/Magnum Photos

影響，萊柏維依茲（Annie Leibovitz）也形式，可能就是這個原因。受到布列松的所講的內容，布列松之所以常常運用直交製品，要弟子們分析構圖。完全就像本章洛特對構圖非常講究，經常拿著名畫的複（André Lhote）的立體主義畫家學習。曾經有兩年的時間，跟著一位名叫洛特

事實上，布列松在成為攝影家之前，的布列松的作品。

這種**直交形式**（暫稱）常見於20世紀以在穩定無虞的構圖中帶出活潑的動感。重要的線條沿著這條直交線，斜線可好的構圖。會有四個，選其中之一配置焦點，就是很最具代表性攝影家，人稱「**眼中有畫布**」

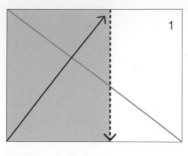

1

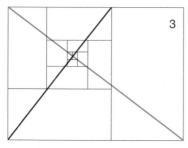

2

3

1. 朝著對角線（藍線）畫直交線（紅線），從終點向長邊畫一條垂直線（虛線）。這個長方形（灰色）是大長方形的相似形。

2. 從1的垂直線與對角線（藍線）的交叉點向短邊畫線（藍色虛線，這裡又會畫出一個新的灰色長方形，是大長方形的相似形）。再從與直交線的交叉點向長邊畫垂直線（紅色虛線）。

3. 反覆幾次下來，就得到長方形相似形的漩渦。

經常運用這個構圖。

與其他形式一樣，這個形式是什麼時候開始出現的，並沒有定論，但17世紀巴洛克時代流行有動態的表現，已經確認許多作品都使用過。

直交形式的展開很有趣。可以直交線為起點，像左方圖示一樣**分割成小長方形**，與原本的長方形比例相同，遇90度迴轉一次的構造，產生螺旋狀的迴轉，像是「被吸進去一樣」的形式。

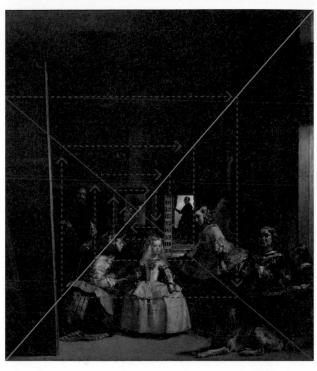

維拉斯奎茲
《侍女》1656年

利用這個形式最有名的傑作就是維拉斯奎茲的《侍女》！

與畫布同樣比例的長方形一個一個套進去，最後，構造上最重要的地方，是一面鏡子。鏡中映照的小人影是國王夫婦，也就是畫中最尊貴的人。他們在畫面中的特等席，也就是「眼」的位置。

一切都朝著鏡子像是畫一個大螺旋的構造，好像**眼睛要被吸進去**似的感覺。這種被吸引的效果，我們在〈第1章〉介紹梵谷的《星空下的咖啡座》也有這種威力（請見下一頁）。果然在「眼」的位置都正好是焦點。

雖然在「長方形之眼」配置焦點的效果很好，但木免太容易，馬上就會被識破是直交形式。那就像是餐廳私藏的特別菜

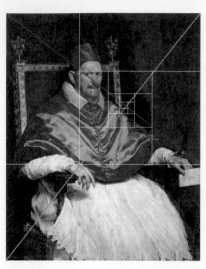

維拉斯奎茲《教皇諾森十世像》
1650年

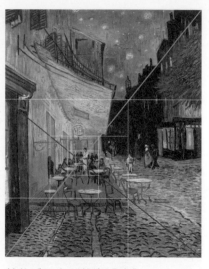

梵谷《星空下的咖啡座》
1888年

單隨便被解讀出來。維拉斯奎茲在《教皇諾森十世像》中，就乾脆不管「長方形之眼」，只運用了直交形式。

這種形式與等分割或Rabatment比起來，算是比較刻意運用的形式。

不過，若畫布的長方形是所謂「根號矩形」的特別比例時，**等分割形式與直交形式會自然連動**。

詳細內容將會在本章最後說明。

名畫與黃金比例──黃金分割形式

相信許多人都聽過「黃金比例」，繪畫作品是否會用黃金比例？是大家關心的主題，但這個問題實在很難做出完美說明。

先說結論，直至今日，那些聲稱「使用黃金比例」的作品，幾乎都缺少決定性的關鍵，就像是靈

異照片，聽人家這麼說才感覺「好像有那麼回事」一樣。許多主張使用黃金比例的作品，其實都是**觀察者任意決定**。我並不是指藝術作品沒有黃金比例，而是這些結論至少要有造形上的必然性，或是從技術面的討論、文獻記載才對。

黃金比例到底是什麼？最早是在西元前4世紀，數學家歐幾里得的著作《幾何原本》中，提出「中末比」的比例，其定義為：「較長段（AB）與全線長（AC）之比」等於「較短切段（BC）與較長段（AB）之比。」

這個比例的實數為1:1.618033……，因為除不盡，現在以希臘文字的φ（phi）表示。這個數字既無法變成分數，也不能通約。

文藝復興時期的數學家──盧卡‧帕喬利（Luca Pacioli）稱這個比例是「神聖的比例」，自此之後便開始帶有特別的意義。不過，大家知道的「黃金比例」是在很久之後的19世紀才有的名稱。

黃金比例的有趣之處在於，可以用來表示長方形**（黃金長方形）**的縱橫比獨一無二的性質。我們用黃金長方形來試試看剛才介紹過的直交形式。結果，分割線竟然**與**

A　　　　　　　B　　　C

AB：AC

‖　　　1:1.618033988749...

BC：AB

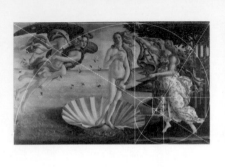 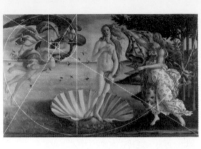

Rabatment線一致。換句話說，可以畫出正方形（如下圖分成以灰色表示的小黃金長方形與剩餘的白色正方形）。

以圓弧將這個正方形的角對角連結，就會順利**連成等角螺線**（黃金螺線）。

所以作品的畫布如果是黃金長方形，就極可能是使用了黃金比例。

例如波提切利的作品《維納斯的誕生》。這幅畫的畫布非常接近黃金長方形的比例，也運用了螺線的配置。如上圖，包括左邊的風神仄費洛斯與妻子身體的線條、右邊的寧芙女神揚起衣裳的輪廓、在Rabatment線之間的維納斯，都讓人這麼認為。

其他還有（僅止於街頭傳言程度）我認為是刻意用了黃金比例的作品，再介紹一幅給大家。

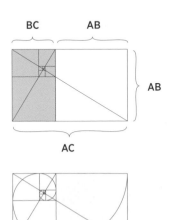

$$AB : AC$$
$$= BC : AB$$
$$= 1 : \phi$$

BC　　AB

AB

AC

226

勞倫斯·阿爾瑪—塔德瑪爵士
《黑利阿迦巴魯斯的玫瑰》1888年

　　對好萊塢歷史電影的美術設計有莫大影響的畫家——阿爾瑪-塔德瑪爵士這幅《黑利阿迦巴魯斯的玫瑰》，也是採用接近黃金長方形的畫布。在右下、左上都工整地配置了層層套疊的正方形。

　　畫裡有許多人物，你知道焦點在哪裡嗎？畫在Rabatment線之間的一小點，就是主角——羅馬皇帝黑利阿迦巴魯斯。

　　在這個時代，黃金比例已經在畫家之間廣為流傳，想必是刻意為之。不過，與其說黃金比例有美感，應該說是應用藏在長方形裡的幾何學性質，營造出有秩序的美感。

　　　　　　　　　　　　第 5 章　名畫背後的構造——完美的構圖與比例

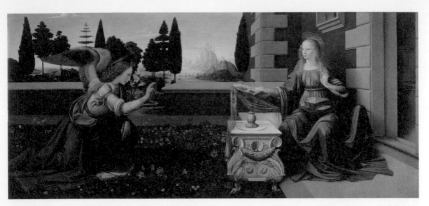

李奧納多・達文西
《聖母領報》1472年

根號5矩形

還有另一個與黃金長方形相關的圖形，叫做**根號5矩形**（縱橫比為 $1 : \sqrt{5}$ 的長方形）。

在這個長方型的正中央配置正方形，則兩邊剩下的部分就會形成黃金長方形，非常奇妙。因為形狀細長，這樣的畫布，如果不是畫家有明確意圖，是不會採用的。所以我們可以說，畫在根號5矩形裡的作品，很可能就是使用黃金比例。

達文西的《聖母領報》就是根號5矩形的畫布。那他到底有沒有用黃金比例呢？

請先看下頁圖示的白線，這是黃金長方形與正方形的分割線，右邊的瑪利亞和左邊的大天使加百利各在黃金長方形的對角線。

接著看圖中的藍色虛線。這是上下左右以黃金比例 ϕ 分割的線條，但 ϕ 是無理數，無法

228

精確掌握，只好用近似值 5/8（1.6）畫線。這條線是用來做什麼的呢？

背景的水平線就剛好經過這條線附近。藉著這兩條強調的水平線，看起來是不是彷彿有一股能量從大天使加百利射向瑪利亞？而他們兩人的手也都放在這條線上。

加百利這邊的水平線很顯眼，而瑪利亞這邊是**垂直線**很醒目。瑪利亞身後的牆壁正好是從加百利方向過來的水平線終點。這幅畫完全運用了黃金分割的效果。

以上簡單介紹了等分割、Rabatment、直交、黃金分割四種形式。這些形式中的 ½ 或 ⅓、「長方形之眼」等，都是具有重要意義的位置。在思考畫面中的重點在哪裡時，也要將這些要素一併考慮進去。

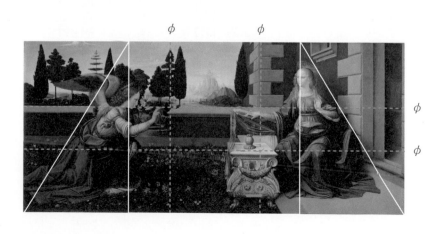

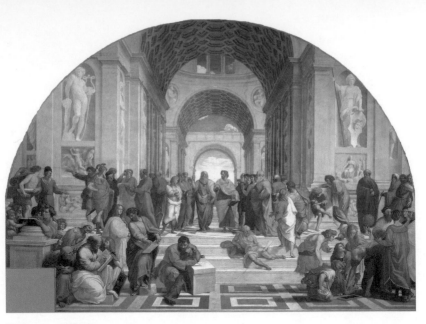

拉斐爾‧聖齊奧
《雅典學院》1509-10年

拉斐爾的 《雅典學院》

——四等分的深奧意義

梵諦岡的壁畫中，僅次於西斯汀教堂天頂畫的作品，就是拉斐爾的《雅典學院》。這幅畫以當代人物表現古希臘的名人——例如中央左的柏拉圖是達文西，前景托著頭的海克力斯是米開朗基羅。

這幅畫的主模型是什麼呢？

畫布的長方形比例，對各部分比例產生的影響也不少。有機會的話，請務必思考一下畫布尺寸裡是否藏有畫家的意圖，也會很有趣。

最後，我們要看大師拉斐爾的大作。

人物全部集中在畫面下半部，並且分成兩段，看起來像是很單純的四等分形式。

拉斐爾運用四等分到什麼程度呢？提示就在畫中的數學家——畢達哥拉斯（紅色圓圈的位置）手上那塊石板。將其放大後，可以看到上面畫了一些圖形（請見下一頁）。

這代表著豎琴，是**畢達哥拉斯發現的音律**（如今已失傳）。

畢達哥拉斯認為，產生這個音律的比例就是萬物的法則。

簡單來說，彈奏某個長度的弦時，與之聲音最協調的是½長的弦（也就是八度音〔Diapason〕。例如Do對高八度的Do）。

再找下一個協調的音，是⅔長度的弦（五度音〔Diapente〕，例如Do-So）。還有其他協調的聲音，是彈奏¾長度的弦時（完全四度〔Diatessaron〕，例如Do-Fa）。

當畢達哥拉斯發現1：2、2：3、3：4

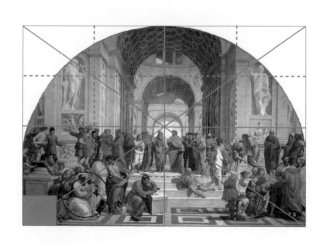

這些整數比使和弦成立時，非常感動，並認為萬物一定都是以整數為基礎。

將畢達哥拉斯的學說發揚光大的是柏拉圖的著作《蒂邁歐篇》，在《雅典學院》中由中央偏左的達文西扮演。

大家都知道，文藝復興時期的知識份子都非常尊敬古希臘人，畢達哥拉斯的理論也再度受到關注。這些比例在與拉斐爾同時代的建築家阿伯提（Leon Battista Alberti）的《論建築》中也有提及，在當代藝術家之間廣為流傳。

根據記載，當時的教堂在建造時，聖壇、大祭室、中殿的比例就是依照Diapente（2：3）、Diatessaron（3：4），紀錄顯示都經過審慎的測量。

拉斐爾將表示畢達哥拉斯音律的石板及《蒂邁歐篇》畫進作品中，應該就是要表現這個比例與意涵。

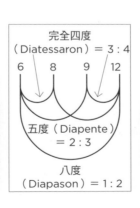

完全四度
（Diatessaron）＝ 3：4

6　8　9　12

五度（Diapente）
＝ 2：3

八度
（Diapason）＝ 1：2

232

換句話說，四等分形式的活用在《雅典學院》有相當的理論背景。並不是單純因為配置均等而看起來比較美，對拉斐爾來說，利用畢達哥拉斯「聲名遠播的比率」，應該有更深遠的意義。

在畫中，畢達哥拉斯的位置無論是縱或橫，都是在¾線上。能被安置在 Diatessaron 之間，畢達哥拉斯一定也會感激不已。但是，他應該不想知道這幅畫所在的長方形壁面是以他痛恨的無理數√2為比例。

繪畫與文字有不同的表現。顏色、線條或形狀，還有畫面內的位置或方向等關係都具有意義。配置——也稱為構圖——要表達什麼？用心解讀，就會發現作品告訴我們很多事。看作品解說前，不妨先以拼圖式思考，拼湊一些線索吧！

畫中半圓的中心如圖所示，是Rabatment形式的對角線交會點。

關於畫面內的比例，我們能目測的，只有畫面內表現的秩序。有些作品一開始就決定好一切，也有些是畫家經歷百般試錯才完成。其間究竟是怎樣的過程，才到達現在的成果？繪畫的製作過程也值得我們去思考。

即便是一幅秩序工整的傑作，不只是畫家一個人的功勞，而是承襲了傳統再加上獨門的巧思，相輔相成的結果。思考大師們在歷史中建立的秩序，讚嘆他們留下的成果，才是所謂的美術鑑賞。

本章介紹了從主模型衍生的各種秩序，但名畫的統一感並非只來自這些。還有顏色、線條、形狀和質感等，與作品主題的統合。接下來在最終章，我們要從不同的角度來看看繪畫作品如何統合所有要素。

＊ 關於根號矩形

在介紹直交形式時，我曾經提到有特別法則的「根號矩形」，藉此補充說明。這個部分比較繁瑣，沒有興趣的讀者可以先跳過。

短邊1對長邊為根號數字的長方形，稱為根號矩形。我們先從根號1矩形看起。

1：$\sqrt{2}$ 的長方形，其實就是正方形（因為 $\sqrt{1}=1$）。這時對角線是 $\sqrt{2}$（根據畢達哥拉

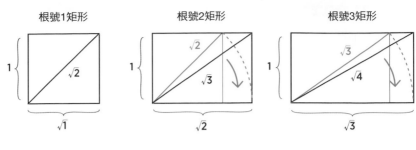

根號1矩形　根號2矩形　根號3矩形

$\sqrt{2}$

$\sqrt{1}$

$\sqrt{2}$　$\sqrt{3}$

$\sqrt{2}$

$\sqrt{3}$　$\sqrt{4}$

$\sqrt{3}$

斯定理，對角線就是a2＋b2的平方根）。

$\sqrt{2}$矩形是短邊1對長邊$\sqrt{2}$的長方形。要畫出這個長方形，是以圓規取正方形的對角線，然後直接轉向長邊即可。其實這就是我們每天看到的A4或B5紙張的規格比例。$\sqrt{2}$矩形的長邊可以由第222頁介紹的直交形式分割線一分為二，無論怎麼對切，都會得到一直縮小的$\sqrt{2}$矩形，像俄羅斯娃娃那樣。別名──白銀長方形。

接著是$\sqrt{3}$矩形。$\sqrt{2}$矩形的對角線是$\sqrt{3}$，換句話說，要畫出$\sqrt{3}$矩形，也是像前面那樣，以圓規取對角線再往下轉向長邊。反覆操作，可以畫出$\sqrt{4}$矩形、$\sqrt{2}$矩形……。

請看看下一頁的圖示，根號矩形有趣的是，直交形式的分割線在$\sqrt{2}$矩形中是½線，以此類推，在$\sqrt{3}$矩形中是⅓，$\sqrt{4}$矩形是¼，$\sqrt{5}$矩形就是⅕。

還有「長方形之眼」，$\sqrt{2}$矩形時是⅓，$\sqrt{3}$矩形時是¼，$\sqrt{4}$矩形是⅕，$\sqrt{5}$矩形是⅙。作畫時選擇根號矩形，就會與直交形式及等分割形式一致。

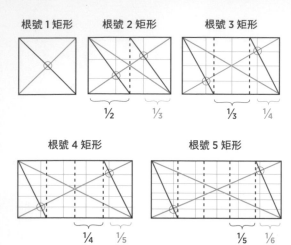

根號 1 矩形　　根號 2 矩形　　　根號 3 矩形

½　⅓　　　⅓　¼

根號 4 矩形　　　　根號 5 矩形

¼　⅕　　　　⅕　⅙

雖然無法詳述，我先舉一幅 $\sqrt{3}$ 矩形的作品——羅賽蒂的《白日夢》為例簡單說明。$\sqrt{3}$ 矩形也是較細長的畫布，可以推測畫家是刻意選擇。請注意觀察眼、鼻、下顎、手、手上的書、腳跟等這些主要重點，我們會發現全都以⅓線的對角線（紅線）為配置的基準。從右膝到左膝的傾斜也與此對角線平行。右手腕在左上方的長方形之眼，稍微地彎曲。

接下來的〈第 6 章〉，我們要看 $\sqrt{2}$ 矩形畫布的畫作。$\sqrt{4}$ 矩形的作品有達文西的《最後的晚餐》（第 44 頁）及布格羅的《黎明》（第 255 頁）。

¼ ⅓　⅓

⅓

⅓

⅓

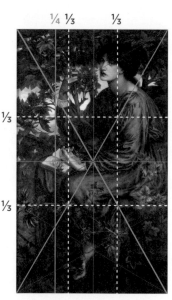

但丁·加百利·羅塞蒂
《白日夢》1880 年

所以說，名畫就是名畫啊！

——無可動搖的統一感

看到這裡，我們終於能體會福爾摩斯說「你只是觀看，並沒有觀察！」的意思了。

好幾位來參加我講座的學員都說：「好想趕快去美術館看畫！」以前看過的畫，它們真實的面貌是如何？初次見面的作品又會有什麼發現？他們都急著去確認。我希望更多人能夠體驗這種感覺，才決定寫這本書。

在本章之前，我們主要看了繪畫的構造，以人體來說，就是骨骼結構。這一章我們要學的是相當於皮膚，也就是繪畫作品表層的特徵。就像人的內在會「形於色」，繪畫的構造也會影響到表面。不過，表層特徵的影響太大，內部的構造也可能被表面印象所掩蓋。為了避免這種情況，就要先將輪廓線、筆觸、質感等特徵的效果與構造分開來觀察。

構造與表面的關係很重要，但也要關注整體與細部的關係。在前面章節介紹過「形式的反覆」或「線條的統整」等細節，在作品中是如何統整為一的呢？還有，反覆的手法如何帶出作品主題表現的一貫性？接下來，我們將一起關注這些重點。

最後，還要看超級名畫，總結所有在本書中學到的知識。

畫的表面特徵會產生統一感

在談顏色時我曾經說過，看一眼的印象是很強烈的。我們就先從對第一印象有強大作用的繪畫表面特徵開始吧。

有輪廓線嗎？

下圖是高更的《黃色的基督》。

西方繪畫像這樣**清楚畫出輪廓線的手法**，在中世紀相當普遍，但是到了文藝復興時期便銷聲匿跡，一直到19世紀末都沒有再出現過。

主要原因是達文西。〈第4章〉介紹了達文西用的「暈塗法」（第170頁），也就是模糊輪廓線的畫法。他認為**輪廓線畫得太清楚會失真**，因而反對。這樣的發言無疑是在否定承襲中世紀特徵、清楚畫出輪廓線的一千畫家，例如波提切利。

保羅・高更
《黃色的基督》（局部）**1889年**

日本江戶末期之前，畫輪廓線是天經地義的事，也因為受到日本浮世繪的影響，強調輪廓線的畫法在高更的時代又流行起來，並稱之為**分隔主義**（Cloisonnism）。

另一方面，印象派塗顏色多於畫線條的表現，就沒有清楚的輪廓線。如大家所知，現實中本來就沒有輪廓線，因此**輪廓線也可說是抽象化的第一步**。

「畫輪廓」的英文是Delineate，這個字也有「詳細說明」的意思。描繪線條可以將對象物從背景凸顯出來，達到強調效果。如果想要畫得像照片一樣真實，就應該不要太強調線條。

日本畫稱輪廓線為**「鉤勒」**，另一種畫「面」的手法，沒有代表線條的「骨架」，就稱為**「沒骨」**。傳統繪畫都一定要畫線條，明治時期的橫山大觀和菱田春草等人還曾經因為沒骨畫法而被嘲笑是「朦朧派」。

關於有無輪廓線的問題，每個地區或時代都各有不同的評價。在繪畫歷史上，「抽象化」與「自然化」也是時有交替。

強調輪廓線，雖然比較不自然，但**線條畫法帶出的各種表情**也能引人入勝。線條的粗細、長度、筆壓、畫線的速度、徒手與否、畫材的素材感……這些要素組合起來，才能完成線條的印象。細細觀察是什麼樣的線條，就能看出它的作用與效果。

費利克斯・愛德華・瓦洛頓
《劇院包廂的紳士與淑女》1909年

蒙德里安用尺畫的直線、上村松園用毛筆徒手畫出有氣勢的線條、皮拉奈奇以利用銅板腐蝕效果畫出的即興線條……它們都一樣是線條。但是，每一種線條的表現和印象卻截然不同。今後觀賞畫作時，不妨多思考一項「這是什麼樣的線」，這可能就是找出畫家的特徵、時代、地區的關鍵。

疏還是密？

接著我們要看疏與密。畫中畫了很多東西叫做**密**，而沒有畫什麼、還有許多空間的稱為**疏**。疏與密並非絕對，而是相對的。

整個畫面畫得密密麻麻的作品，我們在前面看過貝里公爵的手抄本（第48頁），或范德魏登的作品（第198頁）。

相反的，沒有畫什麼東西，如上圖

常玉《貓與劍蘭》年代不詳

瓦洛頓的作品，就是**疏**的表現。正中央有兩個人物，剩餘的只有平坦的整片單色表現。

常玉（活躍於巴黎的中國裔近代畫家之一）的《劍蘭與貓》，許多人可能第一次見到。伸出前腳的貓很可愛吧。

大家可能以為這種**疏**的表現，畫起來一定很輕鬆，但其實不然。**要畫得這樣簡潔，需要經過千錘百鍊的瞬發力及決斷力。**這與禪畫或書法相通，常玉將這方面的心得應用在繪畫的技法。看似簡單，可絕不能輕忽。

修飾的質感不同

畫面修飾得細緻光滑，或是粗曠豪邁，也是觀賞的重點。

像提齊安諾的代表作之一《歐羅巴的掠

提齊安諾・維伽略《歐羅巴的掠奪》1562年

奪》那樣粗曠的筆致，**適合從遠處觀賞**。如果看到筆觸粗曠的作品，請記得畫家期待觀賞者可以稍微站遠一點。

相反的，細緻修飾的作品，表示畫家意**識著要你近距離的觀賞**，所以我們一定要靠近確認精心修飾的光滑效果。

19世紀作品修飾質感與眾不同的代表畫家，分別有被懷疑是以舔舐作畫的安格爾（第182頁），以及遭挪揄以拖把作畫的德拉克洛瓦（第217頁）。光滑質感正符合古典作風的安格爾，而強調躍動感的浪漫派德拉克洛瓦也正是跳躍式的筆致。

當然，德拉克洛瓦也深受提齊安諾的影響，兩人都很重視以即興的筆致表現**鮮豔的顏色與纖細的色調變化**，所以又被稱為色彩

派（colorist）。他們著重自然的氣氛，會刻意留下筆跡，喜歡將物體形狀的邊界以滲透的方式塗上顏色。

反觀安格爾這種重視形狀描寫的稱為**素描派**（義文disegno），起始於提齊安諾的對手——米開朗基羅。他們的色彩運用雖然也很豐富，但為了凸顯形狀，會以明顯可區別的顏色描繪邊緣，上色偏好滑順的質感。**色彩對他們來說其實只有輔助性質。**

色彩和線描「何者為上」的爭議從16世紀就開始了，素描派在歷史上長期占有優勢，但後來興起逆勢風潮，才出現了印象派。

作品修飾的程度會因畫家的目的而有所改變，色彩派多半會刻意留下筆觸。

不過，粗曠的修飾很可能給人未完成的印象。因此，修飾的程度必須統一一些標準。有的是畫面整體保持同一種筆跡，或是只有焦點的部分修飾光滑，其他則保留粗曠等，也有畫家依目的採用不同的筆觸。

只有局部質感特別光滑的作品，也有可能是過度修復的結果。這些發現都是觀察修飾程度的有趣之處。

修飾的筆觸顯示畫家的個性，也是鑑別贗品的關鍵。

英國杜爾維治美術館為了使觀賞者更關注於畫作，而不是畫家的八卦，推出一個獨

尚・歐諾黑・福拉哥納爾
《年輕女子》1769年與贋品
By permission of Dulwich Picture Gallery

特的展示企劃。他們在館藏的270件名畫中選出一幅畫，與來自中國的贋品掉包，讓觀賞者找出贋品。3個月之內約有3000人挑戰這個活動。

結果……觀眾的眼睛可不模糊。正確答案是福拉哥納爾的《年輕女子》，覺得這幅畫很可疑的人數最多，有347人。不過，魯本斯畫的仕女肖像比較無辜，竟也有150多人懷疑。

左圖便是那幅福拉哥納爾的畫，哪一幅才是真品呢？這兩幅畫中女子的方向和位

置、衣著、整體氣氛，幾乎一模一樣。但是，一定有什麼地方不同。

答案揭曉，上方那幅是真品，下方那幅是假貨。福拉哥納爾以這幅畫展現即興揮灑顏料的技巧，兩幅畫的「即興感」截然不同。

真品的福拉哥納爾**只精細地描繪右眼一個焦點**，並以此為起點，筆觸漸漸變得粗曠。大家應該都看得出來以眼睛為中心，再像漸層一般擴散的效果。一筆接著一筆的流暢感，漩渦般匯集到女子的臉部，製造出整體細微震動的效果。

再看贗品的臉部，可能是為了模仿原作，卻因畫得太仔細而導致筆的速度明顯比其他地方慢。而且，畫者或許太自以為是，結果把臉畫得太大。雖然衣服部分的粗曠筆感均勻，但背景卻是東一塊西一塊。贗品只是模仿臉部和衣服的修飾、筆觸等局部的表面特徵，完全沒有統一感。

以上是表面特徵的重點，雖然無法詳述，但我們看畫作時，瞬間感受的印象，也會因作品周邊的環境（畫框、展示間的內裝）而改變，這一點也要留意。

接下來，我們要看作品的局部與整體如何連動。主要有三個重點：「形」、「線」、「角度」。

即使是寫生，畫家也不是看到什麼就畫什麼，而是**反覆描繪同一個形狀，或是對齊**

246

高度、位置、傾斜的角度等。「對齊」可以使作品產生秩序或統一感，不僅如此，許多還會與作品的主題互相呼應。

形狀的反覆——碎形

在〈序章〉看科普里的作品時曾經提到，名畫中經常可以看到同樣形狀的東西，以不同的尺寸反覆出現。例如科普里的作品中，眼睛和耳朵的形狀在背後的布簾上反覆出現。

這樣做有什麼目的呢？

同樣的形狀反覆出現有可能是為了表示、強調這個形狀就是主題。還有為造形上的理由。上一章說過，人對有規則性的事物會感覺很美，才會刻意以一樣的形狀表現統一。

反覆的手法中，**全體和局部的同一形狀放大或縮小的表現**，在幾何學領域稱為**「碎形」（Fractal，自我相似形）**。例如樹的分枝，如下圖所示，樹的整體與分歧的樹枝是同一形狀，這就稱為「碎形」。其他如雷電或海岸線等，自然界中有許多碎形的現象，

碎形的例子

第 6 章　所以說，名畫就是名畫啊！——無可動搖的統一感

人們看到這些事物，就會感到安心、美麗。

〈第2章〉中科坦的作品也是如此，圓形蔬菜的連續帶來舒服的節奏。不僅是構造線也是如此，圓形蔬菜的連線），每一個蔬菜裡也有小圓弧。還有畫面的四角中「縮小的四角」以表示深度，這也是全體與局部的反覆表現。

我們再看科坦另一幅畫有蔬菜和獵物的作品（請見左頁下圖）比較看看。是不是感覺這幅作品雖然蠻有趣，卻稍嫌雜亂，而上面的作品完成度比較高，也比較吸引人。

上面的作品暗示有一道隱藏的橄欖球狀線條（如本頁下圖的灰色虛線），而下面的作品則是實際畫出吊在上面的野鳥。或許是為了平衡，左下方還畫了一條瓜，但此舉卻導致圓弧的線條難以辨識。上面的作品之所以能成為名畫，就是因為簡潔地強調了圓弧的反覆吧。

下方作品的那條瓜，是新大陸產物首次出現在歐洲繪畫的作品，所以才彌足珍貴。在日本非常受歡迎的慕夏，也是形狀反覆表現的高手。另外，卡拉瓦喬也有運用形狀反覆效果的作品，接下來，我們一起看看這兩幅畫。

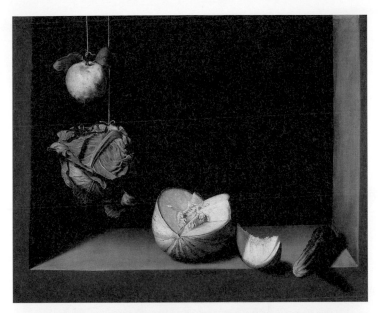

（上）科坦
《溫桲、捲心菜、甜瓜和黃瓜》1602年
（下）同上
《靜物與野鳥》1600-03年

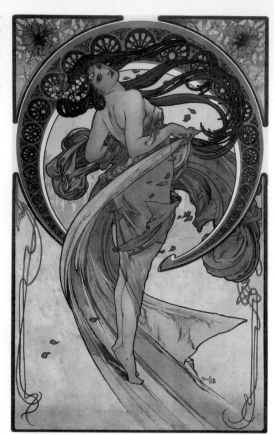

阿爾豐斯·慕夏
《舞蹈》1898年

慕夏的作品將人體畫得精準且自然，但其實在幾何學上也有著驚人的準確度。

這幅畫大量反覆著四種大圓。就連看似隨機亂舞的花瓣，也都悄悄地沿著大圓的線條，將舞蹈的主題以「反覆的圓」來表現動態。模仿慕夏的人很多，但都畫不出相似的作品，其原因應該就在於他們無法同時兼顧這種幾何學上的統一與精確的素描。

這幅作品以腰部為中心，男子的肢體呈現螺旋狀的路徑。而且，竟然在右下角有一株縮小、形狀卻一模一樣的花。

這朵花簡直就是錦上添花的效果，不但擋住角落，又將身為主題的約翰身體縮小、再表現一次。

這幅畫將男性描繪得很肉感，他的姿勢與花之所以互相呼應，說不定正是為了引人遐思。

第 6 章　所以說，名畫就是名畫啊！──無可動搖的統一感

尚・巴蒂斯・西美翁・夏丹
《喝茶的貴婦》**1735年**

主要重點一致

靜物畫名家——夏丹這幅《喝茶的貴婦》看似平淡，就只是畫一個拿著湯匙在茶杯裡攪拌的女子。

但其實這是一幅構圖極為工整的作品。觀察從耳、頸部到手肘的這條引導線，可以看出線條匯集的「連結點」連成一直線（如左頁圖示）。醒目的重點形成一列，稱為「一致」（coincidence），或是「共線性」。

在那些看起來很複雜的作品中，有許多都是仔細看就能還原出單純的題材。作品的題材不單只是美麗，有時還會透露作品的主題。

這種表現是為了營造畫面的秩序感，另一個理由則是要告訴觀賞者「這條線很重要」。

我們常看到畫圖的人拿著畫筆之類的棒狀物，像是測量對象物體的大小，那其實是在確認重點是否都在同一條線上。

以這條縱線為中心軸的等邊三角形，將女子端端正正地收在裡面。這幅畫看上去是從這條中心線展開，「共線性」其實就是一幅畫解謎的關鍵。下次到美術館，各位不妨拿導覽手冊之類筆直的東西，站到遠一點的地方，對著畫比比看。

傾斜一致

我們看《阿爾諾菲尼夫婦》時，會注意到妻子的一切都比丈夫要低（例如頭、手、長袍的衣襬等）。而且，所有傾斜都是一樣的角度。

這些「傾斜」也有著上節說到的共線性。我們觀察名畫時，將目測的線條、醒目的

點與線條的連結點連結起來，就會發現傾斜都是同一個角度。

這是為了製造一定的視線流動，或是保持畫面一定的規律。換句話說，就是將畫面內生成的各種角度整理歸納。名畫中的角度並不會有太多變化，主要線條形成的傾斜會盡可能控制在5種左右，也就是**傾斜方向**一致。

左頁是布格羅的作品，人物的姿勢看起來很自然，但注意看女子的指尖、腳尖等吸引目光的重點，就會發現全都朝著同一方向。（畫中暗示的）線條角度一致的緣故。

我們之所以感覺名畫不可動搖、「所有的設計都適得其所」，原因就在於此。但如此看似複雜的作品，完成度卻很高的理由是，

254

是，「**不著痕跡**」才算高明。像埃及壁畫那樣明顯對齊所有直線的角度，就會變得像是幾何圖案了。

威廉・阿道夫・布格羅
《黎明》1881年

接著終於來到總結。我們要以一幅畫將前面所學的知識，做一次總檢討。

藏在《烏爾比諾的維納斯》中的祕密

你看見了什麼？

即使沒有前提知識，還是有許多肉眼就可以觀察到的事物——這些大家已經知道。

讓我們先大概掌握整體的印象，遇到不懂的地方先保留起來，稍後再做調查。現在是網路發達的時代，想知道任何背景資訊或解說都可以馬上查到大概。但是「觀察」卻是每個人獨一無二的能力。

這幅畫最吸引目光的，應該是描繪得非常寫實的側臥裸女。她的眼神直視前方，肌膚質感滑嫩，令人讚嘆。紅色床鋪上的白色床被單。腳邊有一隻小狗捲起身子趴著。背景左半邊黑色壁面上綠色的布。右後方有兩個女子，一個跪著，另一個看著她。更後方是外面的天空。

這幅畫一定是想畫這個美女的裸體。標題又是《烏爾比諾的維納斯》，所以它畫的一定是維納斯吧——一開始想得到的差不多就是這些了。

我們要先記得，繪畫的標題有時候只是單純的暱稱或通稱，並不一定是真正的主題。《烏爾比諾的維納斯》也是通稱，畫中的女子到底是不是維納斯呢？

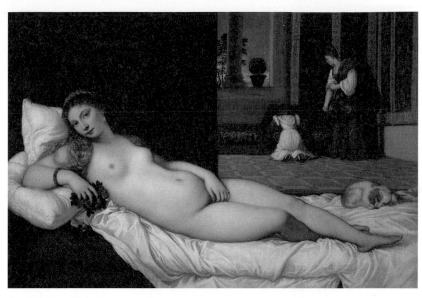

提齊安諾‧維伽略
《烏爾諾比的維納斯》1538年

焦點在哪裡？

這幅畫的焦點在哪裡呢？無庸置疑的，是畫中面積最大的那個側臥女子。她看著前方的表情，是最重要的重點。

我們判斷焦點時，主要是觀察明暗對比及引導線的匯集。為慎重起見，這些都要一併確認。

從**明暗對比**看起，為了方便觀察，我們將這幅畫改成黑白（次頁圖示）。紅線標示的部分是

首先要確認剛剛學到的表面特徵。

這幅畫雖是文藝復興全盛時期的作品，但輪廓線的畫法卻不像達文西。畫中包含許多事物，整體感覺非常密集，修飾得非常細緻順暢，以提齊安諾的作品來說，算是筆跡比較不明顯的。看來是希望人們近距離觀賞的作品。

第6章　所以說，名畫就是名畫啊！——無可動搖的統一感

對比最大的地方，凸顯維納斯的臉部和上半身。

這幅畫的內容很密集，不過其中還是有相對密集和稀疏部分。例如頭部後方空無一物，使得女子浮現出來。右下方被單皺褶密集的部分，則凸顯與維納斯光滑的腳（疏）。

明暗差別僅次於維納斯的，是**右後方的兩個女子**，左側的女子宛如一個白色色塊，特別明顯，但她何以成為亮點？右側的女子注視著她，這又是什麼樣的重要性呢？這個疑問暫時保留起來，我們先繼續往下看。

視線誘導——故事因視線的流動而鮮明

視線是怎麼被引導的？看名畫時，循著引導線，就知道畫面其他地方也有誘導視線移動的設計。而且，觀賞者的目光都不會離開畫面。

試著照順序看看，過程中會出現提示美女真實身分的四個線索，右後方的侍女為何是亮點的答案也在其中。我們一邊解讀，一邊前進。

- **出發**

一開始我們都會看臉部，更何況「她」也一直看著我們。就從這裡開始。背景垂掛的布幔皺褶形成集中線，雪白的枕頭線條自然地朝向維納斯。

- **第一線索**

臉部左側朝向前方，我們看見**珍珠耳環**。希臘諸神都有表示各自特質的象徵物（稱為「Attribute」），珍珠生於海洋，是維納斯的象徵物之一。這就是第一個線索。

- **第二線索**

接著我們看女子的頭低下來這邊。秀髮垂在右肩，暗示著動線。右手肘的彎曲阻擋了觀眾視線移出畫面，再回到中央。枕頭或軟墊都是守護的作用。

女子右手上戴著手環，還拎著一撮**玫瑰花**，原來玫瑰花也是維納斯的象徵物。看到這裡，再度確定這個主角果然是維納斯。

深紅色的床鋪和被單輪廓形成的引導線像箭頭一般，強調著玫瑰花。倘若白色被單上只有玫瑰花，就會更加醒目（請試著將床的紅色部分遮起來看看）。床的紅色與花融合在一起，這才不會搶走臉部的鋒頭。床上的陰影漸層讓觀眾的視線再回到玫瑰，守住左下角。這裡的巧思堪稱絕妙。

我們的視線從這裡循著身體的線條來到胸部附近。被單的皺褶與肌膚的光滑形成對比，令人感覺畫面非常飽滿。視線繼續往前，自然會看見輕放在下腹部的左手。

- 第三線索

　下腹部正好是**畫面中央，一條垂直向下的直線**強調著「注意這裡」！表示這是很重要的地方。

　這個**以手遮住私處**的姿勢，稱為Pudica，看到

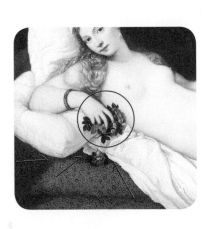

《梅迪奇的維納斯》
西元前1世紀（Wai Laam Lo CC BY-SA 3.0）

這個姿勢就知道是維納斯了（Venus Pudica＝含羞的維納斯）。

據說這個姿勢源自於曾是梅迪奇家族珍藏的維納斯雕像（現與《烏爾諾比》一樣收藏於烏菲茲美術館），波提切利的《維納斯的誕生》（第108頁）也是一樣的姿勢。

《烏爾諾比》雖然沒有遮胸，但也算是Pudica的變化形。

我們從線條匯集、周圍的低調表現，還有以顏色加強效果的地方找到強調珍珠、玫瑰花、遮羞姿勢這三個線索。

跟著下腹部▽狀的方向，往腳尖看去。這裡有一個很厲害的地方，在右下方被單下面的**紅色三角形**。這個三角形是暗示往上看的箭頭。沒有這個三角形，整個畫面的右下方就會變得單調（可以用手指遮住看看）。被單細密的皺褶也在提醒我們的視線要回到畫面上方。

- **謎題的答案**

循著皺褶指示的方向，來到蜷曲在維納斯腳邊的可愛小狗。

這隻沉睡的小狗到底代表什麼，其實眾說紛紜。如果小狗是貞操的象徵，小狗睡覺就代表主角不貞的證據，但也可能是因為信任來訪的男子，所以小狗才心無旁騖地睡著（來訪的可能是主角的丈夫）。換句話說，這裡並沒有交代清楚。無論如何，小狗是守護右側的阻擋物。

接下來要看哪裡？地板的花紋、牆壁、掛毯都是引導線，指引我們向上看。這個空間是義大利建築的涼廊（loggia），也就是走廊局部敞開的地方。

這裡有**兩名女子**（守住右上角的掛毯線條也強調著這兩人），分別穿著白衣服和紅衣服，兩人都

很醒目，我們先看站立的女子。她的視線和挽起袖子的手都指向左邊的女子。而蹲跪的女子好像正打開一個長形的衣櫃，朝裡面擺弄什麼。

這個長衣櫃，當時的人應該一看就知道，再仔細看會發現是兩個一模一樣的櫃子擺在一起。這是義大利的婚禮道具——**嫁妝箱**（Cassone），通常都是一對。裡面放的是婚禮用的服裝，所以這名侍女可能是正在收拾主角脫下的婚禮衣裝。

蓋子內側大多有彩繪，保存至現代的也有像下圖所示畫著裸體的例子。圖樣大多選擇表示祝福夫婦圓滿或子孫繁榮、豐饒等意義。從這些特徵看來，這幅畫雖然尚未完全解謎，但應該是受烏爾諾比公爵羅維雷（Guidobaldo della Rovere）委託的婚禮畫。

這就是謎題的答案。**因為嫁妝箱非常重要，才**

（上）嫁妝箱。約出現於1461年以後。現收藏於大都會美術館。
（下）嫁妝箱內側的嵌版。喬凡尼（Giovanni di Ser Giovanni，又稱Lo Scheggia），15世紀前半。

會以亮點特別強調侍女。

這幅《烏爾諾比的維納斯》是將嫁妝箱蓋子內側常見圖樣放大的版本，換句話說，這是**畫中有畫的設計，看畫的人可以想像自己與畫中的侍女重疊在一起**。當時的人可能樂於想像：「哦，是嫁妝箱耶。那個蓋子裡面畫的就是這幅畫嗎？」話說回來，這幅畫裡的蓋子好像什麼也沒畫。

除了亮點，這個侍女在構造上也是強調的對象，詳情容我稍後再述。埋頭整理嫁妝箱的侍女上方就是屋外了。窗邊還有圓柱和盆栽的側影。

- **第四線索**

這裡也有線索，特徵是圓形輪廓的盆栽，其實也是維納斯的象徵物之一──香桃木（Myrte），是常見於婚禮的植物。

循著引導線，我們找到作品中的主要重點，也對整個畫面看過一遍。每個邊角的防護都有完善的設計，視線可以直接走出窗外，或是再沿著牆壁形成的縱線回到畫面中央。一切都非常常完美。

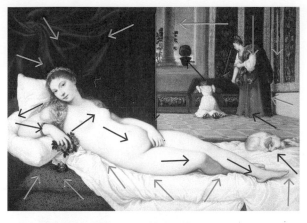

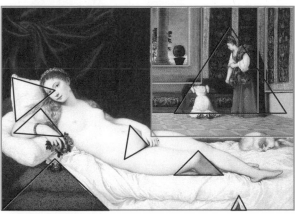

（上）視線的路徑。紅色是主要動線，藍色則是將視線從邊角
拉回畫面。
（下）形狀的反覆，包括三角形和四角形。

總結上述的觀察流程，如左上的圖示。以逆時針方向繞一大圈，一步步解讀這幅畫的內容。我們知道女子是維納斯，也明白了這是婚禮畫上常見的圖樣。

這裡再順便確認一下**形狀的反覆**。不同大小的三角形和四角形，在許多地方皆反覆出現。

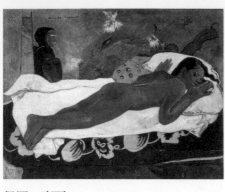

保羅・高更
《死靈仍在警戒》1892年

平衡——像碗一樣的維納斯

接著是這幅畫的構造線。

我們先找找引導線主要的動向。最大的動線，應該是維納斯身體所形成像碗一樣的曲線吧。

構造線是決定作品印象的要素，**必須與概念完全一致**。女性豐滿圓潤的胸部、大腿等都符合曲線。這些如果是直線，就會像高更畫的女性那樣，變成充滿肌肉的印象。

再確認線條構造。

除了維納斯的碗狀曲線，**縱向貫穿中央的線條**似乎也很重要。具支配力的橫線是床鋪形成的線條。縱橫交錯，堅固地維持平衡。主要的不穩定曲線有十字線從背後支撐的構造，令人不禁讚嘆，提齊安諾不愧是文藝復興的畫家，如此穩定的線條構造其實是有道理的。

近似這幅畫構造的有先前看過的科坦作品。縱橫的輔助構造線牢牢地支撐主要的圓弧。科坦是巴洛克初期的畫家，畫的構造卻與稍早時代的《烏爾諾比的維納斯》有相似之處（不過

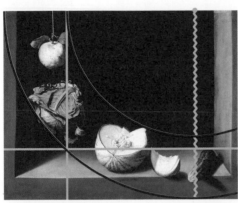

科坦的圓弧支點是來自Rabatment線）。

回到《烏爾諾比的維納斯》，其主要構造線（碗狀的曲線）傾向左邊，但通過〔彎曲的手肘─右腳─小狗背部〕的這條曲線，就像鐘擺擺來回一樣相互抗衡，其實非常穩定。

還有，維納斯的上半身曲線與右後方人物的曲線相對應。身後的兩人如果都是站

（上）紅色圓弧是主要構造線，灰色十字是輔助構造線。
（中）紅色圓弧是主要構造線，Rabatment線（鋸齒狀的線條）上端是支點，灰色十字是輔助構造線。
（下）構造線的抗衡。傾斜互相抵消以取得平衡。

姿，會怎麼樣呢？因為左邊的侍女蹲下來才形成向右上的動線而取得平衡。

至於色塊之間的平衡呢？首先，天秤的中心軸是正中央將畫面切成兩邊的牆壁線條。主角維納斯偏向左邊，所以右邊有小狗和侍女作為平衡者。如果小狗身形稍大，或顏色較深，就會太過醒目而使平衡崩解。有人指出侍女們的身形以遠近法來看會不會太小？但從平衡的角度來看，這樣的尺寸應該還算妥當。

還有一個小地方，左上和右下的布料皺褶，與右上和左下細緻的底紋在對角線上相互呼應。

顏色——主角是維納斯的肌膚

‧明暗構造

我們再確認一次明暗的構造。維納斯周邊最明亮，接著是遠景部分的中間色調，最暗的是維納斯身後的牆

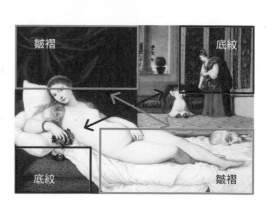

壁部分。如左下的圖示，從明亮處到陰暗處是依資訊的重要度排序，與引導線的視線指引一致。

- **配色**

顏色種類並不多，主要是「黑（深綠）」、「白」、「紅」，但維納斯的膚色最顯眼。其他顏色應該都是**為了襯托膚色所選**。黑色（深綠）製造對比，白色被單則是凸顯肌膚的鮮明，再以紅色增添華麗。深綠色的布幔與紅色床鋪的配色，現代人可能馬上想到「互補色」，但提齊安諾應該是為了與紅色對比並凸顯維納斯，才選了深綠色。另一個可能的原因在於，如果用藍色，顏料成本的花費太大，灰色又太無趣，茶色則是容易與髮色同化，無法凸顯臉部。

被單的白色與床鋪的紅色重現在身後的侍女服裝。〈第4章〉曾說過塞尚也常運用這種手法，既可以營造統一感，又能指引視線的動向，可謂一舉兩得。

- **顏料**

維納斯肌膚的顏色，是以**朱砂與鉛白**調製而成的。這幅畫雖然沒有關於顏料的資

料，但提齊安諾的另一幅代表作《聖愛與俗愛》（1514年），膚色部分使用朱砂1對鉛白13的比例調和，由此推測這幅畫應該也是採用相似的比例。換句話說，就是以紅色床鋪與白色被單的顏料混合而成。

鉛白是威尼斯的特產，所以在被單部分大量使用。

配置──已經定型的姿勢

《烏爾諾比的維納斯》的構圖可能相當受歡迎，又或者畫家本人也很滿意，後來又出現了許多重製的作品。愛德華‧馬奈的嘲諷作品《奧林匹亞》就是有名的例子。這幅畫似乎成為女性肉體美的標籤，足見其造形上的成就。

這幅畫的配置如下圖所示，近景呈L字型，剩餘的小長方形部分用作遠景。提齊安諾的肖像畫也常用這種L字構圖，是便於設計後景空間的手法。

遠

近

● 什麼樣的主模型？

這幅畫的尺寸是119×65cm，縱橫比約為1:1.39，非常接近$\sqrt{2}$矩形（第234頁）的比例。這種長方形也用於A4或B5規格的影印紙，特徵是對折分割後仍是相同比例的長方形。這幅畫的構成是否也利用了這個特性呢？

我們先以等分割形式確認。

縱的構造線恰好在½的位置，橫的構造線則是⅓②（請參照次頁圖示）。**縱橫構造線交會的地方最重要**，正好是維納斯的下腹部。無論是意指維納斯的象徵，或是婚禮畫的要素，這都是很重要的重點，在構造上也確實地表現出來。

主要曲線是怎麼決定的呢？一時之間可能看不出來，其實，圓的支點運用了Rabatment形式，為了呈現一派輕鬆的模樣，就像較輕鬆的坐姿般必須有一點歪斜。

大家還記得眼睛的位置很重要嗎？

眼睛的高度在5等分的重要位置上。⅕②的線條上，依序是〔眼睛─嫁妝箱─掛毯〕。兩眼與臉部的方向在**對角線Ⓐ**上，⅕③的線上有〔肚臍─左腿上部─小狗背後〕，等等。

大致上循著等分割形式，只有曲線是以Rabatment為準。縱橫在等分割線上有堅實

271　　　　　　第6章　所以說，名畫就是名畫啊！──無可動搖的統一感

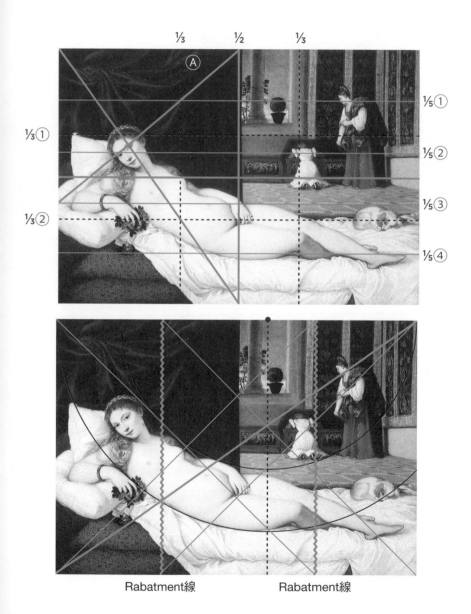

⅓　　⅓　　½　　⅓

Ⓐ

⅓①

⅓②

⅕①

⅕②

⅕③

⅕④

Rabatment線　　　　　　Rabatment線

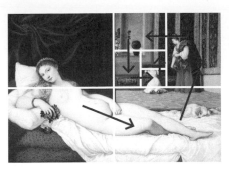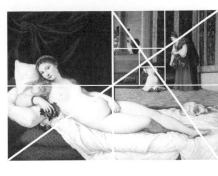

的安定感。只在主角的曲線上做一點變化，營造動感。

順便再確認是否運用了直交形式的「長方形之眼」。

劃一條與對角線呈90度交錯的線條看看……蹲下的侍女頭部，竟

正好就是「長方形之眼」！

這個侍女的動作很重要，顯眼程度僅次於維納斯，構圖上的配置

也強調著這個訊息。從維納斯的臉部往侍女的方向，形成直交形式層

層套進的長方形。這個發現著實令人驚嘆「這幅畫安排得太好了」！

看過《烏爾諾比的維納斯》就知道**構圖的完美遠勝過解剖學的正確性**。構圖的設計比逼真描繪的技術更重要，這才是畫家展現功力的地方。只要構圖氣勢足夠，稍微有一點歪斜，一般人是不會發現的。

以上是以《烏爾諾比的維納斯》的構圖，複習先前學過的內容。

畫家依重要度排序，視線引導與構圖也都順序一致。這幅畫最大的魅力確實是美女滑嫩肌膚的描繪，但除此之外，內部構造的工整、為凸顯其魅力所設計的細節、觀賞者可樂在其中的故事背景等，充分展現提齊安諾的功力。一開始感受的印象，與學會各種知識後相比，作品

看起來是不是更立體了呢？

接下來，我們要看最後一幅畫。

綜合分析——魯本斯《下十字架》

這幅畫是卡通「龍龍與忠狗（原名：法蘭德斯之犬）」的主人翁——龍龍一生嚮往，終於在臨死前如願見到的名畫，這幅畫與《上十字架》成對，同為魯本斯的代表作。

現在就把你所有的知識全數拿出來吧。有什麼發現就先寫下來，以便之後核對答案。

第一印象最重要。稍後我們從構圖等觀點分析造形要素時，你將會恍然大悟自己為什麼會感受那樣的印象。為了解謎的樂趣，請好好重視一開始最新鮮的印象。自由的感想是一切的出發點。好棒、好有趣、好美、好驚人、好奇怪等，這些感覺都非常重要。

順著自己似懂非懂的印象，按部就班地仔細觀察，最後將結果與第一印象對照，專屬於你的繪畫欣賞才算完成。

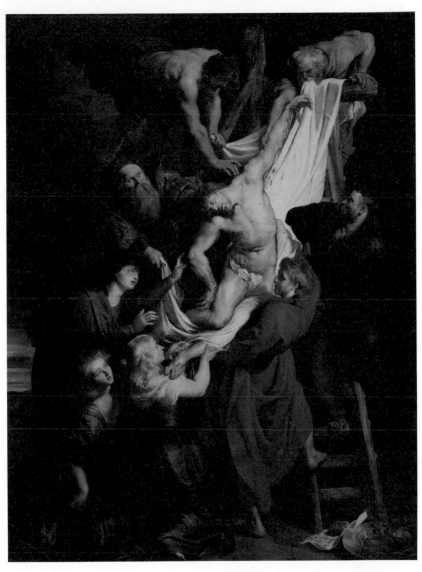

彼得・保羅・魯本斯
《下十字架》1612-14年

接下來，我們要開始觀察這幅畫的構造，標題上的編號是對應各章的內容。

- **整體的主題**

「下十字架」是描繪耶穌從十字架卸下的場景，主角已經死去，不能動彈。主題必須兼顧 **「靜」** 與 **「動」**，死去的耶穌滑落下來，與身邊活生生的人物動作形成對比。

1. 焦點與明暗構造

焦點是耶穌，這點無庸置疑。白色的裹布襯托出耶穌蒼白皮膚上的血痕。聚光完全在耶穌身上，穿藍衣的聖母有陰影，金髮的抹大拉的馬利亞是背影。其中只有耶穌是最醒目的。

2. 視線引導

整體全是傾斜的橄欖球狀線條，視線

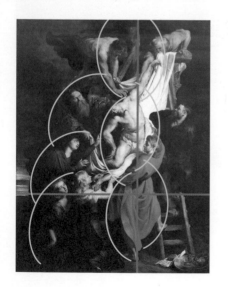

從耶穌開始，循著線條可以「の」字型繞畫面一圈。動線隨時都可以回到主角。

3. 線條構造與平衡

右斜上的對角線是構造線。

顯然是傾斜方向一致的手法，主要重點形成的角度也一樣。與右斜下對角線直交的平行線上有眼睛、手、頭部等重點。

再看群體的平衡，因左邊人數較多，為求平衡，梯子、盛裝荊棘頭冠與釘子（耶穌受難的象徵）的盤子都放在右下。

4. 顏色

約翰的紅衣強調耶穌的白色與血的紅色，除此之外，其他都以壓抑鮮豔、明亮

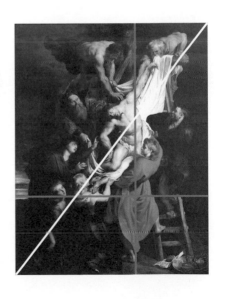

　　　第 6 章　所以說，名畫就是名畫啊！　無可動搖的統一感

的色調統一。

只有聖母與耶穌是蒼白肌膚，其他人都是泛紅膚色，形成對比。聖母的存在雖然低調，但她身後的夕陽卻製造出剪影的效果。

5. 配置

耶穌與聖母之間曾經關係緊張，而這幅畫的主題是耶穌為救世人而犧牲，聖母如果表現得太過悲傷，在教義上會產生矛盾。

耶穌彎曲的手看起來像是排斥聖母，但耶穌與瑪利亞的手足卻在畫面中央形成一個小圓，足見兩人的羈絆。

抹大拉的馬利亞兩手直接扶著耶穌的腳，與上方的聖母形成對比。這表示耶穌的**精神面**，但**肉體面**則是牽掛著抹大拉的馬利亞。

縱的構造線通過〔十字架—耶穌的肚臍—下腹部—約瑟的左腳〕。再仔細看，發現剛好在⅓③的位置。由此可知縱向應該是五等分。

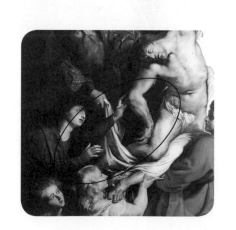

第 6 章　所以說，名畫就是名畫啊！——無可動搖的統一感

另外，三等分也很重要，線Ⓐ從（支撐十字架的柱子─聖母臉部─右下女子（馬利亞的姊姊）的眼睛）掠過。另一條與之平行的線Ⓑ則有（十字架右端─聖骸布─約翰的眼睛）。而這兩條線之間恰好是完整的耶穌。

自由的感想與客觀的分析

我稍微說明一下這幅畫的時代背景。魯本斯活躍於17世紀，當時正掀起宗教改革的風潮。為了對抗新教（Protestant），天主教圈也興起反宗教改革的運動，遠渡重洋來日本傳教的耶穌會也是起始於這股潮流。天主教圈為宣揚教義，發展出具戲劇性、華麗、氣勢懾人的宗教畫。而且基於天主教儀式性格上的理由，也必須強調耶穌曾經擁有肉體的事實。

魯本斯是曾受西班牙統治的安特衛普宮廷畫家，本身也是虔誠的天主教徒。這幅既莊嚴又充滿動感的作品，其實也有政治宣傳的意味。

先前我要大家直率地記錄自己的感想，我也不例外。若問我是否喜歡這幅畫，其實我並不是很喜歡。不過，它還是一幅完美的傑作。因為我們可以客觀分析構圖和造形的完成度，**個人喜好與理解造形上的成就是兩回事。**

彼得‧保羅‧魯本斯
《克拉拉‧莎琳娜》 1616年

我比較喜歡像科坦那樣的作品。雄偉的主題不如平易近人的題材，尤其是稍微脫離現實又不會太離譜的畫作。魯本斯將宏偉的題材大器地表現，的確非常厲害，但感覺口味有點太重了。

魯本斯的作品中，我最喜歡他幫女兒畫的肖像。他在歷史畫或宗教畫中充分表現栩栩如生的肉體美，這樣的功力用來描繪日常小事，反而因大材小用的落差而更引人入勝。當我得知這幅畫中充滿生命力的女孩早已夭折，才驚覺畫中的美好稍縱即逝。

分別從「自己的喜惡」與「作品的客觀特徵」的角度觀賞，能感受不同的樂趣。在感性的領域，可以更敏銳察覺自己的感受，而在理性的領域，又能客觀分析，兩種見解是可以同時存在的。

除此之外，還更能接納與自己相左的意見或偏好，共同建立討論的基礎，並學會彼此尊重與寬容。

美術包含了數千年的歷史與知識，不可能一下子全裝進大腦裡。我們只能憑著當下的知識範圍，用五感與理論去理解。本書介紹一套適用於任何畫作的欣賞方法，像指針一樣指引著我們，又能同時兼顧感性和理論知識。

名畫何以被稱為名畫？千萬不要覺得困難，用自己的眼睛去觀察理解。過去沒想過的真相，將會一一呈現。

後記

繪畫表現靠的是造形，而不是言語。我們從繪畫接收到的也是「資訊」與「感覺」混合在一起的狀態，難以一語道盡。本書的第一個目標，是提出盡可能客觀解讀繪畫的方法。希望能藉此讓大家不僅是讀取訊息或是憑直覺，而是有邏輯地理解名畫優於其他作品的理由。這其實是將「視覺資訊」轉變成「語言資訊」的翻譯作業。

這本書還有另一個目標。我希望能打造一個共同平台，讓大家分享自己從繪畫獲得的感受。過去大家對自己覺得很美、很喜歡的事物，都羞於言傳，不敢與人分享、討論。說不出來、得不到理解、停滯不前，感覺有點孤單的時候，不妨試著把從本書學會觀察的線條或平衡、配色或明暗的構造，當作傳達自己感受的框架。

「喜歡哪一幅畫、怎麼看、怎麼感受都是隨個人喜好」，這一點並沒有改變。但是如果能清楚知道自己被這幅畫的什麼特徵所吸引、從哪裡感受到什麼，那就是把握自己價值觀──也是美學意識的開端。可以自我分析，也可以進一步了解他人。繪畫的觀賞方法能看出一個人的人品。

最後我要再介紹一個簡單的方法，你可以藉此了解自己的美學意識。請挑選三幅

283

繪畫作品，任何種類都可以，將這三幅畫擺在一起，回想本書中「觀察繪畫造形的重點」，找出共通項目。這些共通項目正是你認為美麗的共同特徵。以這裡做為起點，開始發覺、琢磨自己的美感。

為什麼要從三幅畫開始呢？因為只有一幅的話就沒有比較對象，不容易找出其特徵，而兩幅畫很容易只關注其相反的特徵，只有三幅畫才能找到共通點。將你發現的結果與人分享，這樣一來還能找到自己沒有注意到的共通項目。

寫這本書的過程宛如在堅硬的岩山中挖掘隧道。編輯——大槻美和小姐是陪著我一起挖掘的同志。除了大槻小姐，還有為我開設講座的麴町Academia主任——秋山進先生，以及事務局的山仲喜美子小姐，他們三人是我的大恩人。圖檔繁多的複雜作業多虧有DTP越海辰夫先生的迅速處理；裝訂的水戶部功先生，幫我實現本書的想法，更將歷史名畫融合於現代的排版，設計得非常精緻。還有許多許多支持我完成此書的朋友們，以及拿起這本書的你，我在此衷心地感謝。希望大家今後也能盡情地欣賞名畫。

秋田麻早子

1. 我喜歡

這三幅畫。

2. 這三幅畫的共通要素是
　　○○○
　　△△△
　　□□□

3. 我尤其喜歡○○、△△、□□等特徵的表現，非常吸引我、
　 覺得很感動……等等。

試著說明自己的美學意識！

1. 選出三幅喜歡的畫作。不一定要名畫，漫畫封面、電影海報、CD外殼等，喜
 歡的「視覺表現」都可以。

2. 利用從第1章到第6章學到觀察繪畫設計的方法，找出這三幅畫「設計的共通
 點」。（共通項目因人而異，有人喜歡「藍色和黃色的配色」，有人對同一題
 材的反覆感覺很安心，有人被粗曠的筆觸吸引。打動你的是什麼呢？）

3. 當你說明自己對設計的喜好時，不只要展示1的作品，還要說明2的共通項目，
 這樣就很容易侃侃而談了。

参考文献

ジュリエット・アリスティデス『ドローイングレッスン——古典に学ぶリアリズム表現法』株式会社Bスプラウト訳、ボーンデジタル、2006年

ジュリエット・アリスティデス『ペインティングレッスン——古典に学ぶリアリズム絵画の構図と色』株式会社Bスプラウト訳、ボーンデジタル、2008年

ルドルフ・アルンハイム『美術と視覚——美と創造の心理学』上下、波多野完治・関計夫訳、美術出版社、1963-64年

ルドルフ・アルンハイム『中心の力——美術における構図の研究』関計夫訳、紀伊國屋書店、1983年

ルドルフ・ウィットコウワー『ヒューマニズム建築の源流』中森義宗訳、彰国社、1971年

エルンスト・H・ゴンブリッチ『規範と形式——ルネサンス美術研究』岡田温司・水野千依訳、中央公論美術出版、1999年

マイヤー・シャピロ『セザンヌ』黒江光彦訳、新装版、美術出版社、1994年

シャルル・ブーロー『構図法——名画に秘められた幾何学』藤野邦夫訳、小学館、2000年

マリオ・リヴィオ『黄金比はすべてを美しくするか——最も謎めいた「比率」をめぐる数学物語』斉藤隆央訳、ハヤカワ文庫NF、2012年

アンドリュー・ルーミス『ルーミスのクリエイティブイラストレーション』山部嘉彦訳、新装版、マール社、2015年

Centeno, Silvia A., et al. "Van Gogh's Irises and Roses: the contribution of chemical analyses and imaging to the assessment of color changes in the red lake pigments." Heritage Science 5.1（2017）: 18.

Hall, Marcia. Color and Meaning: Practice and Theory in Renaissance Painting. Cambridge University Press. 1992.

Poore, H. R. Pictorial Composition and the Critical Judgement of Pictures: A Handbook for Students and Lovers of Art. 1903.

Van Gogh Museum, "REVIGO." https://www.vangoghmuseum.n l/en/knowledge-and-research/research-projects/revigo. Accessed 22 Dec 2018.

Roberts, Jennifer. "The Power of Patience." Harvard Magazine, 2013, http://harvardmagazine.com/2013/11/the-power-of-patience. Accessed 22 Dec 2018.

—— "Copley's Cargo: Boy with a Squirrel and the Dilemma of Transit." American Art, vol. 21, no. 2, 2007, pp. 20–41.

Vogt, Stine, and S. Magnussen. "Expertise in pictorial perception: eye-movement patterns and visual memory in artists and laymen" Perception 36.1（2007）91–100.

p.9、p.25　アーサー・コナン・ドイル『ボヘミアの醜聞』の引用は以下より。
Toko&Ton「ボヘミアの醜聞2」『コンプリート・シャーロック・ホームズ』（閲覧日2019年4月1日）
https://221b.jp/h/scan-2.html

p.179　ゲーテの色相環はゲーテ『色彩論』（1810年）より。
http://www.kisc.meiji.ac.jp/~mmandel/recherche/goethe_farbenkreis.html Accessed 1 Apr. 2019.

メリメの色相環はMérimée, Léonor. De la peinture à l'huile, 1930, p. 272.
https://gallica.bnf.fr/ark:/12148/bpt6k6552355d/f307 Accessed 1 Apr. 2019.

ドラクロワのメモはGage, John. Color and Culture: Practice and Meaning from Antiquity to Abstraction. Thames and Hudson, Berkley and LA, 1993, p. 173.

シャルル・ブランの星型色相環はBlanc, Charles, Grammaire des arts du dessin : architecture, sculpture, peinture... Paris : Librairie Renouard, 1889.（1867年初版刊行）
https://archive.org/details/grammairedesarts00blan_1/page/n573 Accessed 1 Apr. 2019.

名畫的構造：

從焦點、路徑、平衡、色彩到構圖——偉大的作品是怎麼畫出來的？
22 堂結合「敏感度」與「邏輯訓練」的視覺識讀課
——絵を見る技術 名画の構造を読み解く——

作　　者　　秋田麻早子
譯　　者　　蔡昭儀
主　　編　　郭峰吾

總 編 輯　　李映慧
執 行 長　　陳旭華（steve@bookrep.com.tw）

出　　版　　大牌出版／遠足文化事業股份有限公司
發　　行　　遠足文化事業股份有限公司（讀書共和國出版集團）
地　　址　　23141 新北市新店區民權路 108-2 號 9 樓
電　　話　　+886-2-2218-1417
郵撥帳號　　19504465 遠足文化事業股份有限公司

封面設計　　Bianco Tsai
排　　版　　藍天圖物宣字社
印　　製　　凱林彩印股份有限公司
法律顧問　　華洋法律事務所　蘇文生律師

定　　價　　480 元
初　　版　　2020 年 5 月
二　　版　　2023 年 8 月

電子書 E-ISBN
978-626-7305-59-1（EPUB）
978-626-7305-58-4（PDF）

國家圖書館出版品預行編目 (CIP) 資料

名畫的構造：從焦點、路徑、平衡、色彩到構圖——偉大的作品是怎麼畫出來的？22 堂結合「敏感度」
與「邏輯訓練」的視覺識讀課 / 秋田麻早子 著；蔡昭儀 譯 . – 二版 . -- 新北市：大牌出版，遠足文化發行，
2023.08；288 面；14.8×21 公分
譯自：絵を見る技術 名画の構造を読み解く
ISBN 978-626-7305-66-9（平裝）
1. 西洋畫　2. 畫論　3. 藝術欣賞